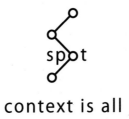

spot

context is all

SPOT 31

K-pop 征服世界的祕密

從 BTS、IU、NCT 到太妍，韓團十大「偶像藝術家」深度解析

지금 여기의 아이돌 - 아티스트

作者	金榮大（김영대）		
譯者	陳品芳		
責任編輯	江灝	校對	陳怡慈
封面設計	兒日設計	內文排版	陳政佑

出版　　　英屬蓋曼群島商網路與書股份有限公司臺灣分公司
發行　　　大塊文化出版股份有限公司
　　　　　臺北市 105022 南京東路四段 25 號 11 樓
　　　　　www.locuspublishing.com
　　　　　TEL: (02)8712-3898　　　　FAX: (02)8712-3897
　　　　　讀者服務專線：0800-006689
　　　　　郵撥帳號：18955675　　　　戶名：大塊文化出版股份有限公司
　　　　　法律顧問：董安丹律師、顧慕堯律師
　　　　　版權所有 翻印必究

總經銷　　大和書報圖書股份有限公司
地址　　　新北市 24890 新莊區五工五路 2 號
　　　　　TEL: (02)8990-2588 FAX: (02)2290-1658

初版一刷：2022 年 3 月
定價：新台幣 520 元
ISBN：978-626-7063-08-8

Printed in Taiwan

從 BTS、IU、NCT 到太妍，
韓團十大「偶像藝術家」深度解析

K-POP
征服世界的祕密

지금 여기의 아이돌-아티스트

김영대
金榮大 ——
著

陳品芳 ——
譯

目次

│序│

偶像是藝術家

　　韓國大眾音樂採用現代化的製作方式及國際化角度切入，以「K-POP」之名崛起至今已二十餘年，但我們似乎還需要很多努力與解釋，才能證明這道看似簡單的題目。我們不需舉太久遠以前的例子，就拿最近的例子來看，BTS接連佔領美國告示牌排行榜，幾年前開始外媒便不斷分析他們以韓文歌詞為主的音樂，具備何種意義與象徵，但韓國媒體卻仍只將這樁成就視為國家主義式的驕傲，用簡單一點的說法就是只將他們當成「韓國之光」來看待，避談其他的部分。人們仍然只關注BTS能感動人心的部分，比起他們的音樂所傳達的訊息與價值，更在意住在美國的平凡外國人有什麼樣的「反應」，或他們的成功能夠帶來多大的經濟效益等枝微末節的問題。是因為人們不關心大眾流行音樂嗎？當然，確實有可能如此，不過我認為這是因為人們並不關心被稱為「偶像」的K-POP文化所致。縱使如今K-POP偶像的商業力量、串聯全球的文化影響力與地位

日漸提升，仍有許多人寧願認為偶像只是一時的現象，並不承認他們是音樂人或藝術家。當然人們會對身為藝術家的偶像抱持批判式的關注與懷疑的目光，背後有著相當複雜的成因，我們不能單方面地把錯誤歸咎到大眾身上。對「偶像」藝術性的批判或懷疑其能力的想法，其實源自於人們認為偶像所擁有的藝術性或音樂性，是由某人所「創造」出來的產物，也就是說，人們深信偶像是不純粹的「加工品」，這個概念在發展歷史尚不長久的大眾流行樂討論中，很快佔有一席之地。

對 K-POP 偶像音樂藝術性的質疑目光，追根究柢其實是基於人們習慣以「創作者」為中心來解釋「大眾流行音樂」。這個慣性來自於人們認為自己所聽的音樂，應該或必須代表藝術家的本質，並深信這才是藝術的「真實性」。歷史上，當大眾音樂作為一種藝術時，評論家總會以過度嚴苛的標準，來看待其所具備的真實性，這同時也與規範當代大眾音樂評論家態度的搖滾主義（rockism）——也就是與搖滾中心主義——有著緊密的連結。搖滾音樂由樂團成員自己創作、演奏，僅有最低限度的人為「製作」介入（或

人們深信如此），將音樂人與歌手或廣義的表演者做了清楚的區分，並強調身為創作者的音樂人是音樂最重要的主體。與此同時，有企劃、製作等各種主體介入創作的「流行」音樂、執行流行音樂的表演者作為藝術家的地位，便開始相對遭到貶低。與「搖滾」這種純藝術相比，「流行音樂」顯得更為商業、更為人工，人們的偏見便是來自於此。相較於演奏或作曲，歌唱或舞蹈被評價為較不具藝術性的行為，比起技巧或完成度，態度或精神等元素反而成為更重要的音樂價值，這其實也可說是搖滾主義崛起所帶來的結果。韓國大眾音樂評論完整吸收了由歐美所建立起的現代搖滾批評方法論，在傳統上之所以絲毫不關心偶像的音樂或表演，或對其採取保守的態度，其實也不能說與此無關。評論的對象當然應該是作品與該作品的主人，也就是藝術家本人，但由製作人與專業作曲人創作出的「流行」音樂，不僅難以作為批評的對象，若標的延伸到經紀公司企劃之下誕生的「偶像」，那麼人們便難以僅針對藝術家本身進行稱讚或批評。所以從評論家的立場來看，與其說偶像是一群令他們不滿的存在，更應該說是難以評價的存在。

換句話說，偶像是難以用音樂人或藝術家的觀點解釋，或他們不想以這種觀點解釋的存在。1990 年代，以創作掛帥的創作歌手與發源自弘大的獨立龐克音樂風行，大眾流行音樂在韓國國內已十分流行，當時對大眾流行音樂的評論或批評雖蓬勃發展，但到了 2000 年代中後期，以偶像為主的 K-POP 產業正式得勢、並成長為國際化產業之後，流行音樂批評卻開始銷聲匿跡。之所以會有這樣的結果，也不能說與前述現象無關。與 K-POP 或偶像有關的話題，不知不覺成為以「粉絲」為主的客製化評論，透過使用專屬粉絲的語言成為粉絲的消費對象。這也使得針對音樂人兼藝術家、也就是針對偶像音樂本身的普遍評價，喪失了所應具備的意義。當偶像在全球 K-POP 產業當中佔據最大比重的同時，主流大眾音樂評論卻無法將偶像視為藝術家、並給出正當評價，甚至始終擱置這項議題，這也使大眾音樂評論多年來萎靡不振。

不論人們當前如何評價 K-POP 偶像音樂的真實性，針對偶像音樂的商業性與藝術家身分的關係，仍有幾點需要說明或解釋。如同人們普遍同意的，偶像音樂由製作人

企劃、製作，在這個過程中，公司與製作人的意圖往往高過藝人本身的選擇；A&R（參考本書第 147 頁）巧妙的協調，左右了作曲家在音樂上的選擇。不過若因此認為偶像在音樂行為或過程中，沒有扮演任何角色，只是個被動的存在，那可就過度偏頗了。從被歸類為所謂第一世代偶像的 H.O.T. 開始，K-POP 偶像就相當積極地參與作曲與編曲等一連串的音樂創作過程。當然，並非所有偶像都具備身為「音樂人」的能力或態度，即便擁有足夠的才能，他們所處的位置，也往往使他們無法自由做出藝術性的選擇。不過更重要的是，我們需要嘗試擺脫所有偶像千篇一律地有如被創造出來的傀儡、在藝術選擇和參與上受到限制的偏見。大家要知道，許多被培養、訓練成為偶像的人，最終都會朝為自己製作音樂的方向前進，目前成功的許多偶像當中，已經有不少人具備這樣的音樂能力，他們只是處在名為「偶像」的產業與形式當中而已。事實上，如今具備藝術家能力的偶像輩出，而這個趨勢也正在加速。

還有，偶像的舞台完成度，簡單來說就是他們的「表演」，也是受到過低評價的一環，非常需要更公正的評價。

許多人認為舞蹈在偶像的音樂中並不重要，或覺得舞曲無法認真與搖滾樂相提並論，這樣的態度與偏頗和搖滾主義並非毫無關係。舞蹈是相當重要的一門現代藝術，而舞蹈的藝術價值已經獲得認可，所以認為舞蹈在偶像的表演中並不重要，其實與認為舞蹈是藝術的態度相互矛盾。在目前的 K-POP 環境中，舞蹈的演出已經不只是由輔助歌手演出的伴舞負責。從音樂或商業的角度來看，舞蹈能與音樂並駕齊驅，甚至說具備凌駕音樂的價值也不為過。尤其就偶像團體的情況而言，舞蹈表演可以突顯他們的音樂，不僅濃縮全新的概念與目標，在建立音樂本質與故事情節上，也扮演決定性的角色。當代 K-POP 偶像的音樂製作，奠基於一種名為「創作營」(Song Camp)（參考本書第149頁）的均一化製作系統。在這個過程中，經常被我們當成音樂主體的專業作曲家或編曲家的角色，便成為利用聲音體現經紀公司或藝人理想舞台與表演的要素之一，而他們的角色功能也很容易受到限制。而且構成當前偶像音樂的團體表演，與流行音樂體系中單人歌手的演出不同，其中不借助特殊裝置或大型伴舞的力量，而是僅靠團體本身的演出

來充實大部分的音樂意圖,可說是相當重要的部分。也因為這項 K-POP 產業的特色,使得偶像的表演並不是先做好附加的裝置或音樂,才開始思考該如何將表演放入其中的附加選項,而是實現他們藝術家本質的重要「音樂」元素。這也是為什麼很難僅靠歌詞、曲、編曲、演奏等傳統音樂批評標準來評價偶像音樂。

如今 K-POP 偶像的音樂水準已提升至前所未有的高,也令我們不能再以偶像音樂都是「企劃好的音樂」為由,來懷疑偶像音樂的藝術性。雖然在建構偶像產業的過程中,韓國曾經效仿過歐美男孩團體、女子團體及日本的偶像產業,但 K-POP 最獨特的地方在於創造出一個更包容的環境,能夠去嘗試多元且具實驗性的音樂。目前 K-POP 偶像產業有來自不同國家的音樂人參與,也讓這個產業擁有足夠的能量,在國內外都能創造走在潮流尖端的音樂。這些音樂人透過 K-POP 偶像產業,得到無法在其他音樂環境獲得的藝術自由,這同時也使 K-POP 能做出既時尚又大膽的音樂嘗試。過去十多年來,韓國體制內的大眾流行音樂中,最為出色、最具藝術性的非凡作品,許多都來自偶像

產業，這些音樂的完成度，也獲得國際的迴響及外國媒體
正面的評價。與完全依賴熱門公式的傳統流行音樂不同，
K-POP 偶像以忠誠的粉絲群體為對象，以建立起獨特的音
樂世界為特色。反過來說，這點也成為偶像音樂能夠稍稍
擺脫「大眾性」的壓迫、享有更多自由的原因之一。比起
單純大賣的熱門歌曲，他們更渴望以具備不同世界觀或突
顯藝術性、能引領當代潮流及符合自身認同的歌曲，在市
場上一決勝負。若只是因為偶像是被創造出來的藝術家，
就無法好好評價他們的音樂有多麼進步、具備何等的多樣
性，那或許會使很大一部分豐富的音樂討論被永遠封印。
其實目前全球探討 K-POP 的主導權由美國所掌握，並不
是掌握在韓國手上。美國新聞界在商業上有著獨特的包容
性，且相當積極地將 K-POP 納入他們的產業之中。也就是
說，正當我們對 K-POP 評論持保留態度或感到躊躇猶豫
時，早已錯過掌握評論動向的時機。

　　我想藉這本書，評價當前正在韓國傳統流行音樂圈
寫下重要歷史的十組偶像及他們的音樂。他們有些相當為
人所知，有些卻相對較為陌生，藉著深入探討他們的音樂

與表演，發現其中的藝術性、美學的魅力與價值，就是這本書最重要的部分。我並沒有選擇記錄歷史上最偉大的 K-POP 偶像，而是選擇以「此時此刻」的偶像作為本書撰寫重點，正是因為我相信能夠讓我們更全面窺探 K-POP 產業各個層面的，並不是歷史中的 K-POP，而是現在正在蓬勃發展的 K-POP 產業。在這些分析當中，我拒絕使用「偶像與藝術家」、「商品與藝術」這種傳統的二分法，也屏棄只侷限於偶像產業理論的狂熱式分析，因為本書最大的目的，在於讓極度平凡的音樂受眾，同意偶像作為藝術家的魅力與意義。我將透過這個過程提供一個機會，讓偶像音樂的藝術價值獲得正當評價，讓人們真正認識過去與「藝術家」這個頭銜八竿子打不著的偶像音樂。同時也將透過「偶像藝術家」這個在 K-POP 產業中戲份最為吃重的角色，更深入且廣泛地探討一直以來基於眾多因素，而在許多部分遭到壓抑的韓國大眾音樂評論。

CHAPTER

01

NCT——
不落俗套且前衛的 K-POP 先鋒派藝術家

NCT

NCT─不落俗套且前衛的 K-POP 先鋒派藝術家

NCT

〈第七感〉 2016 年的某天，我初次聽到〈第七感〉時，當時所受到的衝擊仍清晰如昨。老實說，對以聽音樂、評論音樂維生的人來說，很少有機會能聽到讓人感到新穎或新鮮的音樂，那些老調重彈、完全沒有跳脫可預期範圍的歌曲，使得這份工作變得極度無聊。不過〈第七感〉截然不同，歌曲的開頭讓人感到有點不祥，泰容冰冷的饒舌緊接著登場。我不想講得太困難，總之，這首歌的確讓我直覺地感受到，這是與現存偶像音樂截然不同的全新音樂。以不斷反覆的循環旋律為主軸，由泰容─ TEN ─ Mark 三人串連起來的饒舌，讓整首歌的溫度降到冰點。過程中道英與在玹則以流暢華麗的歌聲，低聲吟唱著「We'll take it slow」與「Open your eyes」等歌詞，與此同時，影像中他們優雅的動作，宛如漂流在水中一般

呈現出夢幻的動感。這首歌只有極為簡單且生硬的節拍，沒有常見的起承轉合，要說是 K-POP 似乎有些牽強，反而有種將某件現代藝術作品以音樂形式呈現出來的感覺。這首歌的舞蹈並不是輔助歌曲的「編舞」，而是本身就具備藝術價值的藝術品，也讓人在欣賞這首歌的表演時，很容易聯想到頂尖舞者團體（crew）所編排的帥氣演出。〈第七感〉成了「粉絲」之間無人不知、無人不曉的 K-POP 隱藏經典歌曲，也更清楚地突顯了 NCT 的現代本質。

NCT，K-POP 的最終細胞分裂

雖然距離他們初次亮相已有五年之久，不過 NCT 的音樂對一般大眾、甚至是對偶像音樂的樂迷來說仍有些陌生。與排行榜上常見的熱門歌曲截然不同，晦澀難解的音樂、沒有一定程度的關注便難以理解的多變團體結構、團體人數眾多及其中的多元組合，甚至是 NCT 所追求的方向與本質，其實有許多一般大眾難以看透、掌握的層面。這的確是一場實驗。NCT 是「Neo Culture Technology」的縮

寫，是 SM 公司在 2016 年之後傾注所有能量與技術所推出
的企劃。雖然通常被歸類為「男團」，不過與其說他們是單
一團體，更應該說是一種可變換的系統，其核心概念就是
以「可變換性」為基礎的「在地化」（地區化）。縱使很多
人沒能察覺，但自 K-POP 在 1990 年代末期敲響國外的大
門以來，在地化就是早已注定的命運，這樣的在地化歷經
了二十多年的發展，逐步展開階段性的、理論性的進化。
第一階段便是像寶兒那樣，將韓國藝人當成在地藝人訓
練，讓藝人直接做出改變，這後來也發展成將在美韓僑或
外國成員當成策略性媒介進軍海外市場的模式。而以在地
成員為中心，也就是以該國或屬於該文化圈的成員組成團
體，並與在地公司合作，在雙方合資的前提下推出團體，
便是這個階段的最終目標。該目標會因 K-POP 經紀公司的
不同，而以不同的形式實現，SM 娛樂的老闆李秀滿將這樣
的發展形式稱為「文化技術」。直接說結論，NCT 是屬於其
中第二階段與第三階段的團體。NCT 本身就是巨大的人才
庫，他們是共享這個人才庫的巨大企劃，依照音樂、概念
與地區的不同，發展成為 U、127、Dream 與中國在地團體

威神 V（WayV）。這個發展模式可說是 NCT 的本質，也使得他們擁有龐大的團體人數、令人費解的多元團體型態與多變的活動方式。我們可以確定的是，NCT 至今仍尚未完全展現他們的真實面貌與抱負。

在 NCT 這個體制下運作的不同團體，構成名為 NCT 的世界觀，從表面上來看在音樂、美學等方面有各自的目標。其中，我們首先應該談論的是其中負責現代感的團體 NCT127。NCT127 可說是一個跨國團體，有結合韓國、北美、亞洲市場的意圖，他們以強力的表演及現代音樂風格掛帥，幾乎可以說是為領導當前 K-POP 音樂圈，走在潮流最前端的偶像團體。而 Dream 則遊走在青少年流行樂（teen pop）與流行樂之間，突顯輕快、爽朗且不斷成長的男孩團體樣貌。Dream 規定每位成員都必須未成年，並引進名為「畢業」的獨特系統。這種採畢業制的經營型態，可說是借用自美國綜藝節目〈迪士尼俱樂部〉與日本偶像經紀公司傑尼斯的「小傑尼斯」等練習生系統，並在經過適當的改造後才實際套用於 Dream 當中。我們也再把時空拉得近一點，Dream 的這套系統，可以說是先以 SM 用於培養練習生

的「SM Rookies」人才庫為基礎，再以 Super Junior 作為原
型進行過短暫測試（但最後並未能實現）的模式。以這個
發展模式來看，Dream 天生就是成員無法固定的團體，在
概念上必須超越 127 或其他所有潛在的團體，成為一個採
行畢業制的永續青少年流行樂團體，但現在卻被經營得更
像是一個獨立的固定團體。此外，也有並未直接使用 NCT
這個品牌名，不過仍與 NCT 共享同一個概念的團體，那就
是實際活動區域位在中華圈，追求的風格更偏向傳統 SM
獨特冰冷工業音樂（通常會以 SM Music Performance 的縮
寫「SMP」來代稱）的威神 V。他們可說是 NCT 史上第一
個完全採地區形式的團體，也可以說他們象徵著 SM 娛樂
透過 NCT 所展現出的最終目標。威神 V 最早是以「NCT
China」為名的專案企劃，但碰上了中國內部因薩德問題而
起的仇韓氛圍，最後只能在隱瞞其 K-POP 團體身分的情況
下推出。雖是以中華圈為主的團體，但除了語言之外，並
沒有其他依據能證明他們演唱的歌曲屬於 C-POP 的範疇。
他們與 NCT 團員經過同樣的訓練程序，甚至可說是經由同
一個系統製作音樂、錄音。威神 V 可謂一種相當受關注的

全新經營模式，能夠讓人們再一次思考，K-POP 的範疇究竟可以拓展到什麼程度。

名為 NCT 的世界觀

NCT 的本質是擴張，其下的各個團體以這個本質為基礎，透過夢境，以名為共感（共鳴，empathy / resonance）的主題鬆散地連結在一起。事實上，他們已經透過《NCT 2018 Empathy》與《NCT Resonance》這兩張聯合專輯的音樂，勾勒出了這個藍圖。成員們分別以 127、Dream、威神 V 等各自的團體為名參與這兩張專輯的創作，只不過大多數的歌曲仍是以 NCT U（united 的縮寫）這個可變形式的團體為名發表。從表面上來看，NCT U 是個隨著歌曲類型與風格調整成員編制的組合，本意是用於測試 NCT 所具備的可能性，不過最後卻被各界認為更像一件展示品，用於展現 SM 娛樂這間企劃公司的品牌力量。換句話說，SM 娛樂的目標是追求「透過在地化實現全球化」，NCT 這個子品牌有如瞄準各個市場與消費者的暢貨中心，SM 娛樂希望能

驗證 NCT 執行此任務的效力，同時也藉此嘗試拉抬公司的名聲。而從另一個層面來看，SM 娛樂未來所推出的每個團體都可以稱作是 NCT，他們的音樂除了將執行 SM 所規劃的 K-POP 音樂市場策略之外，也可以視需求透過特定人數的組成，變化成風格與類型迥異的團體，以執行不同的企劃。若從這點來看，那麼 NCT 就不是一個團體，而是更抽象的概念或品牌。

NCT 的音樂本質

即便不看策略，只專注看音樂層面的內容，NCT 也是相當新鮮的嘗試。NCT 的團體經營模式較為複雜且新穎，在音樂上也以未來感、工業音樂、當前 K-POP 團體作品中少見且被視為禁忌的前衛風格為主。在 SM 娛樂的男團體系中，SHINee 的音樂屬於較為實驗性、進步的電音，EXO 則以節奏藍調風格為主，搭配經過特化的豐富合音與歌唱能力，NCT 的音樂則適度地繼承了上述的優點，全面由負責饒舌的成員引導，是更加突顯嘻哈銳利敘事風格的團體。

在 SM 娛樂的體系中，以嘻哈元素為音樂本質的團體並不多見，而這也是理解 NCT 音樂風格的重點之一，也因此他們的表演當中，許多歌曲最重要的訊息，都選擇以真摯的饒舌呈現。例如〈My Van〉這首歌曲以較為直率的用詞描述對日常生活的感想，是 SM 娛樂旗下偶像團體少有的風格，

〈My Van〉

〈YESTODAY〉

而〈YESTODAY〉則帶有濃厚回憶情緒，兩首都是 NCT 的經典代表作品。2020 年發行的正規二輯《NCT Resonance Pt. 2》，便以復古的舊學派節奏為主軸，帶來多元的嘻哈表演。專輯中的〈Misfit〉以經典搖滾節奏搭配如瀑布般傾瀉而下的饒舌，讓人感覺精神壓力彷彿獲得宣洩。〈白熾燈〉(Light Bulb) 則利用簡潔卻不隨便的嘻哈節奏與抒情節奏藍調，搭配近年來偶像音樂最為重視的敘事手法，成功突顯饒舌的魅力。

　　NCT，尤其 127 或 U 在 SM 娛樂的男團體系中，之所以能如此前所未有地積極擁抱嘻哈元素，最重要的原因是有 Mark 與泰容兩位負責饒舌的成員。他們兩位並沒有在地

〈Misfit〉

〈白熾燈〉（Light Bulb）

下嘻哈圈發展的經歷，也不是以饒舌歌手的身分被選拔進入公司，簡單來說，他們是由經紀公司從零開始「培養」成饒舌歌手兼表演者的偶像。從結果來看，我們能說他們以毫不遜色的技巧，為 NCT 的嘻哈歌曲做出了貢獻。Mark 是位基本功相當紮實的饒舌歌手，他粗糙的聲線是最適合饒舌的天賜祝福，他的饒舌技巧相當全面，可以不受速度限制、配合多種不同節奏，與一般的饒舌歌手相比也毫不遜色。Mark 冷酷的音調、清楚的發音以及明確的斷奏，搭配以複雜韻腳為主的經典嘻哈節奏，也就是一般人常說的「舊學派」風格，更能突顯出他的價值。要在包括偶像在內的同世代饒舌歌手中，找到像 Mark 這種條件的人並不容易，這也成了 NCT 之所以能駕馭較為時尚的嘻哈節奏，同時也能自然融合復古風嘻哈的原因。如果說 Mark 給人的感覺是知性且合乎邏輯，那麼泰容就正好與他相反，他負責為饒舌的部分添加熱情與非正規的美。泰容較薄且低的發聲與獨特的發音，創造出一種「討人厭」的聲調，這不僅為

NCT 的音樂增添了銳利的形象與故事的深度，同時也成為讓泰容在眾多偶像當中鶴立雞群的重要特色。雖然他身為音樂人的才能較晚被發掘，但他出色的音樂敏銳度，也讓我們能在每張專輯中看見他長足的進步。近來他連續發表如〈BLUE〉等足以突顯他音樂本質的個人作品，顯見他正逐漸覺醒成為一位藝術家。

在 SM 娛樂公司過去多方來嘗試的音樂類型中，這類以嘻哈為主、穿梭在電音與節奏藍調之間的豐富聲響排列，也屬於較具實驗性的領域。比方說 NCT127 的〈消防車〉（Fire Truck），以消防警報為靈感，創作出能令人直覺聯想到消防車的極簡節奏與歌曲節奏，再搭配令人感到不適的噪音，為聆聽者帶來一種奇特的痛快感。從 K-POP 的基本創作技巧或傳統大眾流行樂的偏好來看，會覺得比起流行，這首歌或許更適合「前衛」這個形容詞。這首歌並不遵循傳統流行樂或熱門歌曲的公式，並透過華麗且充滿另類感性的音樂錄影帶，將其前衛性拉高了一個層次。站在普通聽眾的立場來看，實在難以掌握這首歌真正的意圖，也無

〈消防車〉（Fire Truck）

法從中讀出具體的故事，但這首歌具備的現代性及那種難以理解的感受，足以讓聽眾意識到自己的確正在經歷一種新的體驗。從這點來看，我們更可以用 NCT 團名中的「新」（NEO）來形容這首歌，往好處想，這是種讓人感到有些陌生卻也十分迷人的魅力。SM 娛樂自 2000 年代中期以後，便正式擴大與歐洲和西歐作曲家的合作，經由 SHINee、f(x) 等偶像團體，刻意發表具前衛美學的音樂，而現在透過 NCT 發表的作品雖然類型與風格都有所不同，但仍是朝著相同的方向進化。

〈Cherry Bomb〉

要談論這種「新」，自然不能不談論 NCT127 的〈Cherry Bomb〉。這首歌借用被稱為「鞭炮」（firecracker）的爆竹形象表現自信與架勢，跟〈第七感〉與〈消防車〉同樣象徵著 NCT 的實驗精神，同時也是 NCT 作品中行進最為複雜、最脫離常軌的一首歌。在這首歌中，完全找不到任何與一般歌曲創作方式的關聯性，有如咒語般的前奏、副歌中彷彿喇叭爆音般迴響著低音的貝斯聲，再加上往來於旋律與饒舌之間，絲毫不會令人感到無趣的連續沉重節奏等，多種

獨特的構成與豐富元素，都使人有煥然一新的感受。歌曲的所有層面都有著極具創意的行進，其中的精華便是歌曲後半部，在泰一與道英的連接段之後，便緊接著由 Mark 以嫻熟的饒舌一改整首歌曲的氛圍。這個接續饒舌的轉換，以及在 Mark 的饒舌之後一分多鐘的表演結尾，讓我想將這一段視為 K-POP 史上最具藝術性的編排之一。國際知名編舞家托尼‧提斯塔（Tony Testa）負責為這首歌編排演出，內容同樣也選擇極具創意性與敘事感的動作，以不重複且連續不間斷的新動作延續表演，已經打破了 K-POP 編舞風格的公式。

〈Cherry Bomb〉展現了 NCT 專屬的乖僻，這樣的乖僻後來透過《Neo Zone》的主打歌〈英雄〉（Kick it），稍稍雕琢成更符合大眾喜好的型態，並再一次證明了他們的作品的確具備藝術性。若以聲音的密度與集中力、表演中濃縮的衝擊、給人留下深刻印象的副歌等魅力來評價這兩首歌，那或許我們不該說〈英雄〉跟〈Cherry Bomb〉很像，而應該說〈英雄〉是〈Cherry Bomb〉的完全修訂版。〈英雄〉

〈英雄〉（Kick it）

中有著強力撞擊著耳朵、幾乎可說是接近噪音的聲響，並且在比過往作品中都要更快的緊迫節奏當中，安排了緊密且高難度的舞步，以上這些元素都緊緊地揪住了聽者的心臟。最有趣的是緊接在這些編排之後的，竟是極度優雅的節奏藍調，也為歌曲大幅增添了情緒的豐富性。「New Thang!」的喊聲簡單明瞭且具刺激性，其號召力能夠輕易地傳入每個人的耳裡，這是專屬於〈英雄〉、與〈Cherry Bomb〉截然不同的普世魅力。兩首歌皆由國際知名製作人 Dem Jointz 及韓國最優秀的唱作人 Deez 攜手合作打造，建立起一貫的世界觀。單純、沉穩、粗重卻又老練成熟，這兩首擁有相反魅力的歌曲，不僅是 NCT 的經典名曲，更足以成為二十一世紀 K-POP 家喻戶曉的經典名作。

〈Make A Wish〉

聽了 2020 年 10 月發行的 NCT 正規專輯《NCT RESONANCE Pt.1》和主打歌〈Make A Wish〉之後，能夠發現他們的音樂風格雖然在職業生涯中不斷變化，但仍持續有效地展現的脫俗、現代感與具正面意義的陌生前衛之美。揉合節拍的復古律動有些淘氣同時也有些乾燥冰冷，加上融合中東風異

國旋律的重複伴奏及哨子聲,都為〈Make A Wish〉增添微妙的神祕氣息。在歌曲主段落結束之後,經常能在 NCT 作品中聽見的、音色讓人感到些微扭曲的歌聲便會登場,與節奏展開一場拉鋸戰,接著又再一次透過「I can do this all day」這樣一句短短的副歌歌詞,將歌曲拉回到最主要的簡潔節拍,讓整首歌維持在「酷」且現代的氛圍中。這首歌為了強調簡單明瞭的節拍律動,在許多不同地方都安排了能讓聽眾感到有趣的聲響,時而自然、時而生硬的斷音,帶給聆聽者十足的樂趣。就像 NCT 作品一直以來給人的感覺一樣,無論是經常用於 NCT 音樂中的節奏藍調演唱團體式和聲,或扭轉歌曲後半段的氛圍,以優雅、悠閒的歌聲改變歌曲氣氛的方式,都讓聽眾感覺整首歌瀰漫著一股有如拼貼(pastiche)藝術的混搭氣息。

「新」(Neo)這個詞帶來的形象,雖然多少也將他們的形象限縮在「未來感」當中,不過 NCT 不僅擁有走在潮流尖端的音樂與優秀表演,同時也兼具演唱功力出類拔萃的美聲團體特點。就像 SM 娛樂旗下的其他團體一樣,NCT 同樣在傳統的歌唱訓練上下了不少功夫,這也使他們的主

唱群中，有不少歌唱技巧出色、善於掌控情緒的成員。若要說 NCT 的不同之處，那就是他們跳脫了現有 SM 偶像的特殊發聲或唱法，做出了獨特的改變。由 SM 娛樂培養的歌手，一般來說較為專業且實力堅強，是技巧相當純熟的歌手，不過 NCT 的主唱群雖然歌唱技巧出色，但在音色上卻更為清爽、清新。在 NCT 豐富多變的主唱群中，最具代表性的自然是泰一的歌聲。泰一是 NCT 127 的主唱，由於他不是使用典型的發聲方式，所以我們幾乎不會將泰一的音色，與 SM 訓練出來的主唱或一般偶像團體的主唱聯想在一起。泰一的音色擁有流行樂的成熟感，但情緒的號召力卻絲毫不流於俗套，這樣的特色為 NCT 的音樂帶來成熟卻清新的魅力。道英與楷燦的歌聲也都有各自的特色，是使 NCT 歌曲層次更加豐富的重要元素。道英的歌聲為情歌增添了抒情感，每一個音都用盡全力演唱的真心，讓音樂更具信賴感與情緒深度。而楷燦則以優越的音樂才華為基礎，利用「男孩團體」不可或缺的清涼感，拉高了音樂的情緒。

當然，NCT 的代表作品，或在歌迷心中被列為隱藏名

曲的作品中，總是會有幾首流暢且美麗的靈魂樂風節奏藍調或流行情歌。雖然不如他們華麗且緊張的舞曲那般印象強烈，但讓這些歌曲埋沒在專輯當中被人遺忘，的確有些可惜。收錄在《NCT 2018 EMPATHY》當中的〈TOUCH〉，便是在展現「新」的同時，突顯 NCT 的另一個特性——清涼感——的節奏藍調風歌曲，是能夠感受到 NCT 主唱們華美、燦爛、熟練技巧的代表名曲。對熟悉〈Cherry Bomb〉這類風格的人來說，或許會覺得這首歌聽起來平淡無奇，但這絕對不是一首那麼簡單、那麼普通的歌曲。英國製作團體 LDN Noise 是 K-POP 最佳熱門歌曲製造者之一，他們以未來貝斯為基礎，使用 K-POP 中少見的切分音作為主軸，再加上 DEEZ、Adrian Mckinnon 等音樂人操刀，創作出這首帶點爵士兼靈魂樂風格的〈TOUCH〉，為整首歌大大增添了出乎意料的成熟感，而合聲的唱法反而讓人聯想到福音歌曲。隨著「Stay!」爆發出來的快感、歌曲後半段技巧豐富的即興演唱，縝密且細膩的編排使整首歌更加紮實，沒有任何一點生澀感。雖然很多人批評 K-POP 是工廠製造的

音樂，但這樣的作品恰好證明了在那座「工廠」當中，仍然可以做出許多具獨創性與差異性的音樂。

情歌作品則加深了 NCT 主唱歌聲的情感號召力。其中〈你的一天〉(Make Your Day) 突顯127成員們多變的音色與不同的感情，在溫暖且優雅的 6/8 拍上，勾勒出只有冬天才能感受到的溫暖情緒。雖然由 Andrew Choi 與 minGtion 製作的旋律本身就很美，不過成員卻能在沒有華麗表演等可吸引目光的視覺元素輔助之下，僅靠聲音與彼此的互動感動聽眾，也使這首歌獨具意義。每一位負責演唱的成員都忠實地演繹了自己負責的部分，其中主唱泰一的技巧與對歌曲的詮釋尤為出色。為了歌曲最後情緒高潮而鋪陳的連接段，以及之後延續的合聲，都讓我們能再一次確認道英的音色與表達方式，都與當前其他偶像團體的主唱截然不同。收錄在近期發表的《NCT RESONANCE Pt.1》中的〈From Home〉，

是一首 1990 年代風的節奏藍調歌曲，與過去 SM 娛樂為了突顯他們在節奏藍調這種曲風上的長處而發行的作品有一段差距。歌

曲由鋼琴彈出第一個音，主歌與副歌的旋律、只有明眼人才會察覺的 1990 年代風和聲，以及每一個編曲的細節，都毫不掩飾地帶領聽眾走入那個年代。這首歌最後的演唱和聲，則是最令人感到驚訝的部分，尤其在連接段，仁俊、悠太、道英、楷燦、泰一依序接力演唱所傳遞出的情感號召力，更令人感到格外特別。其真摯的歌詞講述了 NCT 這個團體具備的跨國本質，巧妙地支撐起復古的編曲與旋律，為歌曲增添了長長的餘韻。

. DISCOGRAPHY .
〔 NCT 作品集 〕

正規一輯《NCT 2018 EMPATHY》 2018 年 3 月

這張專輯不是類似廠牌所屬團體的聯合專輯,而是讓構成 NCT 這個「章節」的每一位成員,能夠在各自所隸屬的 NCT 子團當中盡情享受音樂的樂趣,可說是 K-POP 史上最為獨特 的作品之一。在這張以「共感」為主題的專輯中,最值得關 注的作品包括〈第七感〉、〈TOUCH〉等 NCT 的經典名曲, 以及〈Baby Don't Stop〉這首能感受兩組表演型男偶像奇 特加乘效應的歌曲。是首度透過概念與音樂,同時呈現 NCT 目標的一張專輯。

MUST

Recommended

正規二輯 Pt.1《NCT RESONANCE Pt.1》2020 年 10 月
正規二輯 Pt.2《NCT RESONANCE Pt.2》2020 年 11 月

構成 NCT 這個世界的成員「共感能力」趨於成熟,在這張 專輯中展現出他們完整的「共鳴」。以獨特的前衛演奏,展 現與正規一輯《Empathy》截然不同的差異,其中成熟的主 唱與饒舌相當引人矚目。尤其象徵跨國子團合作的〈From Home〉,是一首令人印象深刻的感動協奏曲。〈90's Love〉兼具復古與優雅的元素,〈Make A Wish〉則帶來奇 妙卻難以抗拒的律動,幾乎可以說是 NCT 的招牌特色。

單曲《RESONANCE》
2020 年 12 月

單曲《第七感 》（The 7th Sense）
2016 年 4 月

單曲《WITHOUT YOU》
2016 年 4 月

迷你一輯《NCT #127》
2016 年 7 月

迷你二輯《NCT #127 LIMITLESS》
2017 年 1 月

NCT127

迷你三輯《NCT #127 CHERRY BOMB》
2017 年 6 月

正規一輯《NCT #127 Regular-Irregular》
2018 年 10 月

正規一輯改版《NCT #127 Regulate》
2018 年 11 月

迷你四輯
《NCT #127 WE ARE SUPERHUMAN》
2019 年 5 月

正規二輯《NCT #127 Neo Zone》2020 年 3 月

這張專輯中，我們能聽見主唱成員的成長、復古與新穎的完美結合，也有許多不能馬虎帶過的收錄曲以及一定品質的完成度，從各個層面來看，都是目前 127 這個子團的作品中最為優秀的一張。延續最高傑作〈Cherry Bomb〉的〈英雄〉，可以視為是一種全面的升級，充滿了自信與從容。而〈白夜〉當中毫無瑕疵的演唱則優雅地向全世界宣告，NCT 127 毫無疑問是 K-POP 最頂尖的團體之一。

正規二輯改版
《NCT #127 Neo Zone：The Final Round》
2020 年 5 月

單曲《Chewing Gum》
2016 年 8 月

單曲《THE FIRST》
2017 年 2 月

NCT DREAM

迷你一輯《We Young》
2017 年 8 月

迷你二輯《We Go Up》
2018 年 9 月

迷你三輯《We Boom》
2019 年 7 月

迷你四輯《RELOAD》
2020 年 4 月

正規一輯《味道》（Hot Sauce）
2021 年 5 月

P L A Y L I S T

〔NCT 播放清單〕

金榮大 'S PICK !

▶ 英雄（NCT 127）

▶ Cherry Bomb（NCT 127）

▶ Touch（NCT 127）

▶ 消防車（NCT 127）

▶ Baby Don't Stop（NCT U）

▶ 第七感（NCT U）

▶ Highway to Heaven（NCT 127）

▶ From Home（NCT U）

▶ 你的一天（NCT 127）

▶ Rainbow（書籤）（NCT Dream）

▶ My Van（NCT 127）

▶ We Go Up（NCT Dream）

▶ 雨傘（NCT 127）

▶ Knock On（NCT 127）

▶ 這是我愛你的意思（NCT Dream）

〔K-POP 現象 1〕

什麼是 K-POP？

　　對 K-POP 這個用詞或概念感到混亂、難以定義，其實是很正常的一件事。因為起初這個用語並沒有特別的意思，只是當時任意拼湊出來的單字或名稱而已，並沒有明確的指稱對象，更沒有規範出明確的範圍。也因為定義和界線並不明確，所以能做許多解釋、套用於許多範例，因應而生（也讓人覺得有點沒必要）的爭論也無可避免。最重要的是使用、詮釋 K-POP 這個詞的主體，其實反映了許多不同的慾望。

　　K-POP 這個用詞的起源，就跟其定義一樣並不明確，唯一能確定的是 1990 年代末期到 2000 年代初期，有人開始因為並不太重要的理由使用這個詞，而其中最具說服力的說法，是 K-POP 一詞源自包括 CNN 在內的眾多外國媒體。韓國流行音樂約在 1990 年代中後半，正式透過外國媒體揚名國際，當時外國媒體已相當熟悉被稱為 J-POP 的日本音樂，並開始對韓國流行音樂產生興趣，便自然而然採用相同的取名方式。當然，在此之前也不是完全沒有對韓

國流行音樂的報導或學術研究，只是並沒有使用「K-POP」
這一詞的前例。2000 年代初期，韓國的英文新聞或政府的
英語宣傳資料中，開始出現 K-POP 一詞。據推測，這種使
用方式基本上是希望利用 K-POP 這個新造詞，向外國人宣
傳韓國流行樂（或通俗音樂）。

　　韓國流行音樂自 1990 年代起在全球市場嶄露頭角，
這樣的發展有幾個背景因素。其中的關鍵就是 1988 年漢
城奧運 (註 : 首爾當時仍以「漢城」為中譯名) 以來，原本的
通俗歌曲正式改頭換面，成為更加現代的流行音樂。在這
個時期，美軍基地所在的梨泰院一帶開始出現舞廳，逐漸
繁榮的江南中心也出現許多夜店，這些設施帶動了舞曲與
非主流文化，也就是新興的青年文化開始浮上檯面。配合
這些因素，流行音樂的製作人開始持續發掘、培養唱跳型
歌手，並在 1990 年代初期的街頭頑童（New Kids On The
Block）狂潮之後，正式開始著手產製「偶像」團體。他
們所打造出來的新舞曲風潮，獲得亞洲年輕世代的熱烈支
持，唱跳團體酷龍、NRG、H.O.T.、S.E.S. 不僅成為流行樂
壇的最新指標，也接連進軍海外，創造出許多輝煌成果。

過去並不特別關心韓國流行樂的外國媒體，也是在這個時期開始正式關注起韓國的新「舞曲」風潮與新世代音樂人。他們對韓國流行樂的第一印象，是所謂「後徐太志與孩子們」時代的音樂，自然會認為唱跳歌手、團體、節奏藍調或嘻哈風格的流行樂，就是韓國音樂的全部。

　　就是在此產生了一些差距。K-POP 這個名稱本身，基本上是「韓國流行音樂」（Korean popular music）的縮寫，不過一開始該詞所指稱的對象，並不包括獨立搖滾、嘻哈等所有韓國流行樂，而是以「舞曲」為首的當代主流音樂，甚至可說是只集中於部分在海外擁有知名度的團體身上。也因如此，K-POP 中的「POP」通常被認為是特定一種類型的音樂，而不是廣義的流行音樂，到了 1990 年代中期之後，K-POP 便成為專指當時當紅的單人唱跳歌手與唱跳偶像團體的用詞。從這個層面來看，K-POP 的用法與同樣融入國家名稱的 J-POP 脈絡相似，但與同樣融入國家名稱、卻專指特定音樂類型的英倫搖滾（Brit-pop）有著截然不同的特性。總之，這種劃分方式一直沿用至今，如今 K-POP 在韓國流行樂中，通常用於指稱偶像或以表演為主的唱跳

音樂、節奏藍調或情歌等部分主流音樂。

　　K-POP 這個用詞當中，隱藏著的是韓國流行音樂的「輸出」，或可說是「進軍海外」甚或是「全球化」的野心。就像是韓國人在談論韓國時，不需要特別點名「Korea」一樣，對韓國流行音樂的聽眾來說，實在沒有必要特別以「K-POP」這個他者化的用詞，來形容自己的流行音樂。在韓國，流行音樂一直以來被廣稱為「流行歌」，是源自於英文的 Popular Music，此外還有比這更廣為人知、更為通用的「歌謠」。「歌謠」一詞具備濃厚的「演唱歌曲」之意，比起演奏流行音樂，通常都被認為是以「歌唱」行為為主的表演形式，是一個具備韓國特色的用詞。1990 年代之後「流行音樂」一詞被廣泛使用，一方面是因為該詞能夠傳達流行歌或歌謠未能涵蓋的複雜語感，另一方面也是在反駁直到 1980 年代，韓國流行音樂還被認為是一種「頹靡娛樂」的觀點。總的來說，這些用詞與 K-POP 的根本差異，其實只在於是否具備「全球化」的含意，而這卻也是兩者間最為關鍵的差異。

　　我們有辦法對 K-POP 做出一貫的、具共識的定義或

劃分嗎？雖然我不能說沒辦法，但這件事也絕對不如想像中那般容易。因為該詞不僅一開始就沒有明確的依據和對象，而且含意與所指稱的範圍也不斷改變。我在 2000 年代中期首度來到美國，當時對外國人來說，K-POP 實際上就等同於「偶像音樂」。無論是獨立搖滾還是嘻哈，甚至就連主流的節奏藍調音樂，也大多未被納入 K-POP 的範疇。從音樂人的立場來看也是一樣，或許是因為意識到「K-POP ＝偶像」這個公式，所以當時很多人抗拒被歸類為 K-POP 明星，我們也能在未被納入韓國流行樂產業的韓裔僑胞音樂人身上，發現他們有極力避免被納入 K-POP 框架中的傾向。不過在〈江南 STYLE〉引爆人們對 K-POP 的關注、BTS 攻略全世界之後，這個狀況也逐漸有了改變。K-POP 一詞擺脫了負面形象，擺脫了對韓國流行樂、尤其是對偶像等主流市場的眾多偏見，藝人們也開始更能接納 K-POP 這個分類。為了取得商業上的成功，他們不僅開始與偶像跨界合作，更明顯地，不再過度警戒和偶像一起被歸類在 K-POP、被當作 K-POP 消費的這種行為。如今除了獨立搖滾、民謠以及地下嘻哈圈等非商業音樂人之外，大多數的

韓國（或韓裔）流行音樂，其實都已經被納入 K-POP 的分類當中。以當前的局面來看，要找到不是 K-POP 的音樂更為困難。從結果來看，K-POP 這個用詞的意思，如今已經更接近最開始的「韓國流行音樂」。

此外也有一些意外的發展。透過 K-POP 這個「產業」，甚或可以說是透過相關「技術」所企劃出來的外國藝人，是否能被歸類為 K-POP 也成了一個值得探討的問題。K-POP 經過長時間累積起來的「在地化」訣竅，也使得 K-POP 不只是一種音樂類型，更像是一種技術或模式，是一種產業的「架構」，K-POP 經紀公司所組織的海外（在地）團體就是最經典的例子。例如 JYP 娛樂的日本偶像團體 NiziU、SM 娛樂的威神 V 等，都是由 K-POP 經紀公司的企劃、資本、系統所打造出來的團體。嚴格來說，從企業立場來看，這些團體所具備的本質與其他 K-POP 團體並無差異。K-POP 經紀公司藉由與美國資金合作或共同投資創設廠牌等方式，直接在當地打造 K-POP（型）團體的方法，將會成為 K-POP 產業的未來。由 SM 娛樂所打造，雖不能稱為在地團體，但卻幾乎沒怎麼在韓國國內活動的 SuperM，就

是以這種方式進軍美國市場。BigHit（以下稱為 HYBE）也與環球音樂集團攜手，正在籌畫以美國當地族群為主要目標的 K-POP 型偶像比賽。已經有許多國內外團體，意識到這種形式將會是產業的未來，並各自開始籌備不同形式的團體。在這樣的情況下，K-POP 一詞所代表的意思能否繼續沿用下去？

其實更重要的問題，在於我們能固守 K-POP 這個詞到什麼時候？如今韓國流行音樂漸漸全球化，變得不再獨特，而是成為一種普遍影響全球青年文化與流行文化的潮流，將所有音樂類型都草率歸類為「K-POP」的西歐式（或說美國式）分類法，多少有些流於俗套。在韓國流行音樂僅代表韓國式歐美流行樂的情況下，「K」這個英文字母除了代表國籍之外，就不再具備任何特殊的意義。雖然對海外市場來說，K-POP 這個分類仍是能有效宣傳韓國流行音樂的手段之一，但該詞最後很有可能不再能代表如此廣大的意涵。現在部分數位串流網站，已經像歐美流行樂那樣，將韓國流行音樂當成一種音樂類型，國家反而是隸屬於這之下的其中一個子分類。韓國流行音樂代表的不是 K-POP

這種非音樂性的分類，而是一種類似於嘻哈、搖滾、電音的音樂類型，未來將要與海外歌手直接競爭。這是一種進步，也是二十年前 K-POP 宣告要進軍世界的同時被賦予的任務，或許也可說是命運。

CHAPTER

02

BLACKPINK——
用華麗與「態度」武裝的頂級女團

BLACKPINK

BLACKPINK

BLACKPINK─用華麗與「態度」武裝的頂級女團

BLACKPINK

　　BLACKPINK 這組藝人總能刺激人們的好奇心，卻又無法只用三言兩語輕易描述。至少對我來說是這樣。當然，讓我產生好奇心的重要依據，是她們在全球各地獲得的巨大成功。2010 年起，我開始在美國研究 K-POP 並分享當地的反應，實在想不起來有任何一組韓國女性藝人像她們一樣，短時間內獲得大範圍的現象級人氣。先不論這股人氣的本質，她們在國際上具有廣泛影響力這一點，也令我感到十分驚訝。BLACKPINK 擁有強大的歌迷群體，在女團當中可說是十分少見，同時在被偶像歌迷稱為「麻瓜」的一般大眾或音樂聽眾之中，她們也是有一定認知度的「知名」偶像。她們的音樂和其他女團不同，有著獨特的標誌（就是知名的「BLACKPINK in your area ！」），這是一種並非人人都能模仿、卻又十分貼近大眾的技巧。不，該說這

是一種能夠有效說服大眾的呈現方式嗎？身為一個活在當代的現代人，要了解 BLACKPINK 的音樂，只需有普羅大眾都具備的感性就好，不需要其他前置條件，也不需要培養任何特殊的喜好以欣賞她們的美學。換句話說，無論對 K-POP 世界有沒有興趣，BLACKPINK 這組偶像的音樂都能影響全世界任何一名樂迷。不過這件事並不如嘴上說的這麼容易，因為這種不需要任何進入門檻的音樂，其實是在驗證 K-POP 歷經長時間累積起來的都會美學。

2019 年 4 月，BLACKPINK 在美國科切拉音樂節（科切拉音樂谷藝術節）帶來約一小時的表演，那次的華麗演出證明了她們的人氣，同時也解開了我一直以來的疑惑和好奇，可說是她們職業生涯中最決定性的演出。該場演出有如北美演唱會的濃縮版，我們能從中發現幾條重要的線索，證明 BLACKPINK 的魅力以及廣泛的號召力。首先，她們的舞台掌控能力與存在感，足以粉碎過往對所謂「亞洲」女子團體的刻板印象。BLACKPINK 的表演不適用 K-POP 女子團體美若天仙卻缺乏態度、在表演的掌握能力上仍無法媲美歐美流行巨星等評價。她們不僅擁

有俐落大方的迷人外型，在科切拉音樂節這種並非以歌
迷為對象、而是以許多美國當地民眾為受眾的特殊情況
下，她們仍然灑脫且毫不畏懼，落落大方的態度展現出專
屬於 BLACKPINK 的「氣勢」。這一次的演出，充分展現
BLACKPINK 擁有足夠的能力，在二十一世紀的全球流行
音樂產業當中證明 K-POP 的地位與可能性。

　　BLACKPINK 所建立的「酷女孩魅力」或「狠角色」
（badass）態度與形象，並非是憑空捏造出來的風格，要說
這完全屬於 BLACKPINK 也並不恰當。她們的態度與形象
是混合許多特徵（或說是一種折衷的選擇）造就的結果，
這也使她們和美國流行樂或 J-POP 有所區隔。而成就這一
點的秘訣，可以說是 BLACKPINK 的經紀公司 YG 娛樂所
擁有的特許專利。YG 娛樂的創辦人梁鉉錫身為一位製作
人，長期致力於打造以嘻哈和節奏藍調為基礎的都會風女
團。其中，1990 年代被譽為最能代表美國黑人音樂的女
團 TLC，就是他一直以來鎖定的目標，以此為展望所催生
出的第一代成果，就是 2002 年以〈I'll Be There〉一曲出
道的女子嘻哈團體 Swi.T。這個團體在許多方面都極具實

驗性，雖然沒有成功打入流行市場，但 YG 娛樂卻將這次的經驗當作養分，進而催生出 2NE1。2NE1 在音樂風格上主打「黑人音樂」，造型與態度上則以「嘻哈」為主，雖被歸類為偶像團體，但儼然與 J-POP 截然不同，成功建立起既具歐美風格、又具現代 K-POP 女團風格的全新模式。2NE1 拒絕 K-POP（或亞洲）女團主打「可愛」與「日常」標準，以完全相反的概念，強調強烈、華麗且幹練成熟的態度。無論這是不是另一種商業把戲，都的確讓 2NE1 與當代女團產生明顯的差異，也創造了讓人們更關注她們音樂成果的效果，這樣的成功模式也完全傳承給了後續團體 BLACKPINK。

有趣的是，梁鉉錫並不太在意輿論批評 BLACKPINK 的音樂和形象很容易讓人聯想到 2NE1，他只強調 BLACKPINK 是符合當前產業需求、經過全新「升級」的團體。簡潔且直接的嘻哈音樂可說是製作人 Teddy 的招牌特色，BLACKPINK 維持以這類音樂搭配鎖舞的公式，並且全面升級成更為華麗的形象。比起電音，編曲更側重嘻哈或拉丁風格，也是追隨潮流所做出的重要區隔；在形象

方面，BLACKPINK 所能駕馭的改變和表現幅度更寬廣。她們主打的不是淘氣、不受框架束縛的叛逆惡童形象，而是打造出從一開始就擁有一切、華麗且自信的女團樣貌。過去彷彿專屬嘻哈音樂的態度與多金形象，如今成為流行音樂的新時代精神，主流音樂市場也開始要求女性藝人要有如變色龍一般，擁有全方位的多元魅力。BLACKPINK 的形象、外表、音樂、態度都完整呈現了當前的 K-POP 市場，同時也與以美國為首的全球市場所偏好的 K-POP 模式不謀而合。

　或許是因為她們的團體形象有如名牌精品般華麗，BLACKPINK 作為表演者的才能經常被過度低估，不，更準確地說是無法獲得合適的評價。她們能夠成為左右當前 K-POP 女團版圖的團體，與 YG 娛樂這間大企業有效力、有效率的企劃能力有著絕對的關係。而更重要的是，團員是否擁有足夠的才能可以執行這樣的企劃，並在出道同時便撐起這股被創造出來的名聲。BLACKPINK 擁有足夠的才能，可以用最有效的方式，表現她們所推出的音樂和表演，而其中 Jennie 與 Lisa 的能力，對團體的強悍形

象與無所畏懼的態度帶來最大的影響，這也是最值得我們
關注的部分。Jennie 擁有能讓人一眼就注意到她的華麗外
貌，歌聲卻與外表恰好相反，屬於較具彈性的中低音，在
歌曲當中除了主要負責的饒舌部分之外，她的演唱能力也
在 BLACKPINK 的音樂本質上扮演決定性的角色。例如
〈DDU-DU DDU-DU〉或〈Forever Young〉
當中的饒舌演出，就能讓人感受到她作為
饒舌歌手的潛力，雖然並沒有特別指定誰
當「隊長」，但 Jennie 在 BLACKPINK 音樂
或形象的本質上，無庸置疑地扮演著核心的
關鍵角色。而彷彿要將所有負面氣息全部吸
收、分解的 Lisa，則散發出開朗樂觀又淘氣
的氣質，這也成為 BLACKPINK 最獨特的
個性之一。她的體型與身材比例讓她有如天
生的舞者，結合強烈歐美風格的獨特外貌，
再加上出色的饒舌實力，更使她的存在感不
容忽視。Lisa 在〈DDU-DU DDU-DU〉或
〈How You Like That〉當中展現的饒舌，不

〈DDU-DU DDU-DU〉

〈Forever Young〉

〈How You Like That〉

僅有著相當成熟的流動，且在發音上也自然不突兀，絲毫讓人察覺不到她是一位外國成員。此外，我們也不能不談談她出色的舞蹈能力。她的技巧極具彈性，能夠輕鬆駕馭街頭與舞台兩種不同的表演形式，在眾多才華洋溢的女性偶像舞者當中，她也是鶴立雞群的一位。

在 BLACKPINK 營造都會成熟形象這點上，Jisoo 是無庸置疑的核心關鍵。在外國人、僑胞等擁有多國元素的團員組成當中，韓國成員的角色自然不容忽視。在難以用國籍定位的眾多魅力當中，Jisoo 所散發出的韓式「冷漠」，就成了維持團體平衡的重要關鍵。並不特別顯眼的她，擁有與外表有些差距的沙啞嗓音，默默地支撐著 Jennie 和 Rose 那樣充滿個性的歌聲。雖然 BLACKPINK 的長處是以強悍的態度武裝的表演，但主唱的重要程度也不亞於任何一個團體。Rose 擁有兼具冰冷、都會成熟感與清純的女性魅力，也是一位以迷人重鼻音見長的全方位主唱。雖然 Rose 在 BLACKPINK 的歌曲中所能發揮的部分有限，但她也透過個人活動，拓展了自己作為一名歌手的活動領域，即便還沒能展現更多變的樣貌，但她已經透過〈On The

Ground〉證明了自己作為一名藝人的存在感，也透過〈Gone〉的原聲展現她最自然的一面，這些都令人期待BLACKPINK有機會在未來的職業生涯中成為「流行樂天后」。

回顧 BLACKPINK 過往的職業生涯，我認為最有趣的一點是她們完全以單曲為主的活動模式。她們發行的歌曲數量很少，鮮少消費自己的形象，自 2016 年出道以來僅發行兩張迷你專輯，直到 2020 年才正式發行收錄了八首歌的首張正規專輯。無論是與被外界點名為競爭對手的同期女團 Red Velvet、TWICE，或是在差不多時期出道的 GFRIEND、Oh My Girl 等團體相比，她們的作品量都偏少，若從她們是代表整個 K-POP 的女團來看，這的確是會令人感到不滿的一件事。正如大家所推測的，這並不完全是 BLACKPINK 成員的選擇，而是取決於經紀公司 YG 娛樂的判斷。在網飛發行的紀錄片〈Light Up The Sky〉當中，製作人 Teddy 便透露這種以單曲為主的活動，也就是僅發表一首歌、並讓這首歌曲持續熱賣的策略，其實是刻意為之的結果。他們認為這是一種權宜之計（或是不可避免的結果），也是我們能從 BLACKPINK 的音樂中所掌握到的模

式。雖然每一次的類型或音樂的方向都有點不同,但大致上都是在 BLACKPINK 這個團體的框架中,以一定的模式進行排列,也因此她們的音樂別具吸引力。BLACKPINK 這種不以完整專輯為主、而是以單首熱門歌曲為主的形象,其實是一把兩面刃。這與由幫助 2NE1 成功的製作人 Teddy 所掌握的品質管控(質的管理)有著密切的關係,也是一種可以持續做出成果、同時又將失敗率降到最低的方式。這使得 BLACKPINK 一出道就讓人覺得她們是成長為完全體的流行巨星,而不是一組仍會繼續成長的不完全新人。這樣獨特的定位,也是 BLACKPINK 能以少數熱門單曲,有效創造事業成果的原因之一。

2020 年 BLACKPINK 發行了新專輯,我們才終於能夠窺探 YG 娛樂過去幾年來經過精密調整、打磨的祕密武器是什麼。這個充滿野心、命名為《The Album》的企劃,由總製作人 Teddy 負責所有歌曲並統一整張專輯的調性,同時也和廣受市場認同的藝術家合作,突顯出 YG 娛樂與 Interscope 這個廠牌攜手合作推動進軍北美市場的意圖。BLACKPINK 並未改變她們最初展現的本質,但與一直以

來的做法相比，她們在做這張專輯時，的確選擇了更為向
大眾靠攏的方式。我們可以發現，她們正跳脫出〈DDU-DU
DDU-DU〉等令人印象深刻、具攻擊性且架勢十足的嘻哈
風女團框架，企圖變身成 K-POP 最為擅長、擁有純真自然
形象的女團。我們可以透過由美國流行樂界頂尖作曲家之
一萊恩·泰德（Ryan Tedder）所製作的〈Bet
You Wanna〉，或是與流行巨星賽琳娜·戈梅
茲(Selena Gomez)合作的輕快流行舞曲〈Ice
Cream〉窺見這樣的意圖。BLACKPINK 招
牌曲風如〈How You Like That〉或〈Pretty
Savage〉等，許多以壯闊氛圍搭配極簡節拍
的嘻哈風歌曲固然很好，但復古風的流行舞
曲〈Lovesick Girls〉不僅以開朗的能量，
呈現出當代女團所重視的率真態度，音樂錄
影帶中的華麗服裝與妝容，更展現出她們自
然的魅力，也是令人印象深刻的作品。最後
的〈You Never Know〉則讓聽眾能完整感
受 BLACKPINK 的歌唱實力，也提醒了我

〈Bet You Wanna〉

〈Ice Cream〉

〈Lovesick Girls〉

們一件最基本的事──無論這個團體呈現出的態度有多麼強悍、成熟，她們仍與其他人一樣，受到偶像團體最根本的煩惱與痛苦所困擾，而能夠治癒這些痛楚的唯一方法，就是與歌迷真誠地交流，並傳遞出適當的訊息，為自己脆弱的內心辯護。

DISCOGRAPHY

〔BLACKPINK 作品集〕

Recommended

單曲《SQUARE ONE》2016 年 8 月

是典型的 YG 音樂、Teddy 擅長的創作方式、讓人聯想到 2NE1……。BLACKPINK 之所以不理會這些負面評價，是因為她們知道即便是類似的公式，仍會因為藝人本身的魅力不同，而發揮截然不同的效果。BLACKPINK 的出道作品《SQUARE ONE》雖然只收錄了兩首未能完全展現她們魅力的單曲，但至少已經能夠讓人明確掌握她們的方向，以及她們所具備的潛在魅力。她們毫不猶豫地劍指最新潮流，當時推出的作品完全符合 2016 年全球流行音樂的兩大流行曲風──重低音的嘻哈與舞場雷鬼（Dancehall），結果可說是獲得一半的成功。雖然無法得知她們與過去的團體有多麼不同，但也不需要懷疑她們的魅力是否行得通。

單曲《SQUARE TWO》
2016 年 11 月

單曲《像最後一樣》
2017 年 6 月

迷你一輯《SQUARE UP》2018 年 6 月

出道以後正式開始展現真實面貌的 BLACKPINK，首張 EP 由在 2NE1 與 BIGBANG 的經驗累積之下充分掌握訣竅的製作人 Teddy 操刀，他駕輕就熟的製作能力，在這張專輯裡處處發光。〈DDU-DU DDU-DU〉是一首你可以不喜歡但絕對無法抗拒、感染力強大的歌曲，其高潮段落以及搭配節拍的強烈手勢，讓人感覺這彷彿是在宣示 BLACKPINK 的時代即將來臨。〈Forever Young〉這首歌選擇了慢波特風的歡快節奏，搭配美麗的音樂錄影帶，幾乎無人能不為她們的魅力讚嘆、臣服。

迷你二輯《KILL THIS LOVE》
2019 年 4 月

單曲《How You Like That》
2020 年 6 月

單曲《Ice Cream》
2020 年 8 月

MUST

正規一輯《THE ALBUM》2020 年 10 月

BLACKPINK 出道四年便成為全球最受歡迎的女團，不過與她們的職業生涯相比，她們能夠展示的音樂作品數量相對不多。無論這是不是一種策略，各界對 BLACKPINK 音樂的評價確實也因此有所保留。《The Album》是第一張有「起承轉合」，首度能完整感受 BLACKPINK 的作品，就這點來看，這是非常重要的一步。〈How You Like That〉是 BLACKPINK 最經典的曲風，強烈的旋律在可預期的範圍內最大限度地呈現出 BLACKPINK 的魅力，而〈Pretty Savage〉則是透過極為簡單的手法，展示了 BLACKPINK 專屬的女孩魅力。對一般大眾來說，這張專輯會是〈Lovesick Girls〉這樣旋律豐富兼具可愛魅力的作品；而對歌迷來說，則會是有如〈You Never Know〉般率真的一張作品。

Jennie

單曲《SOLO》
2018 年 11 月

Rosé

單曲《R》
2021 年 3 月

P L A Y L I S T

〔BLACKPINK 播放清單〕

金榮大 'S PICK !

▶ DDU-DU DDU-DU

▶ Lovesick Girls

▶ 像最後一樣

▶ Forever Young

▶ You Never Know

▶ See U Later

▶ Solo（Jennie）

▶ On The Ground（Rosé）

▶ Really

▶ Love to Hate Me

▶ 口哨

▶ Don't Know What To Do

▶ Kick It

▶ 希望不是

▶ Stay

CHAPTER

03

泰民 ——
Base to Ace，聆聽泰民的音樂

TAEMIN
TAEMIN

泰民─Base to Ace，聆聽泰民的音樂

TAEMIN

聆聽泰民的音樂，以及觀賞他的表演，就像在欣賞一件精雕細琢的現代藝術作品。雖然我們可以輕易將他歸類為流行音樂或 K-POP 偶像，但泰民的音樂與希望琅琅上口、讓人享受的人氣歌曲，或是主打平易近人、瞄準大量歌迷的一般偶像音樂有段差距。不，說他的音樂性質「截然不同」或許更為貼切。泰民的音樂由最新的旋律與復古美學不斷交織而成，他的每個動作看在舞蹈門外漢眼裡，都充滿與眾不同的細膩與力道。不過這些瑣碎的細節，只有懂得這「差異」的人，也就是準備好欣賞更高境界藝術的人，才能看出其中真正的魅力。這絕對不是只有在偶像圈獲得的評價，他是整個韓國流行樂界最為獨特、可視為典範的藝術家。

泰民是樂評界非常喜歡的偶像，職業生涯中總是受

到格外關注，起初這樣的關注大多與 SHINee 這個團體
有關。SHINee 被稱為「樂評的偶像」，他們的音樂即使
在「偶像」一詞仍無法擺脫負面意義的時期，聽在樂評耳
裡仍是前所未有的進步，和同期同樣散發前衛、未來美學
的 F(X) 一起為 SM 娛樂的音樂設定了新的方向。從《The
Misconceptions》系列作品，到《Odd》、《1 of 1》以及《The
Story of Light》系列作品，SHINee 的職業生涯與軌跡本身，
就代表著 K-POP 在音樂與系統這兩個層面的進化。經常
被評為 SHINee 最佳傑作的《Odd》，是樂評經典名作清單
上的常客。有趣的是，樂評界正式開始以不同的目光看待
SHINee 的音樂，正好是泰民作為團體主要成員大幅成長的
時期。換句話說，身為歌手、身為舞者的泰民，其成長在
SHINee 音樂的進化，尤其是舞台表演與形象的創新上，扮
演著重要的「動力」角色。出道時期，他被認為是可愛青
澀的老么，但不知不覺間已成為 SHINee 最核心的成員，最
後終於透過個人演藝事業，讓他潛在的藝術家才能華麗綻
放。

　　作為妝點舞台的表演者，同時也是一名舞者，已經有

許多人各自針對泰民的能力做出評論。身為音樂評論家而非舞蹈專家的我，來分析他的表演固然有一定的極限，但我打算以個人欣賞的角度，分享我從他的表演中所感受到的亮點。泰民在表演中展現的每一個動作，都毫不遲疑、不笨拙，充滿美的優雅、流暢與華麗。他並不是獨立於音樂之外的存在，而是配合音樂類型或方向，畫出最為合適的一條線，所以他的表演非常「具音樂性」。他的動作輕盈流暢，同時也相當講究技巧與細節。在〈Everybody〉這一

〈Everybody〉

類有複雜快速的群舞以及個別舞步編排的歌曲當中，即使沒有誇張的動作，他的表現方式也讓整個表演看起來非常輕鬆。這該說是專精任何一種舞的舞者都會有的共通點嗎？他們能夠精準理解動作與動作之間的強弱與落差，且能夠在瞬間將其串聯成一個動作，演繹出令人印象深刻的舞步，從這一點來看，泰民可說是擁有天生的舞感。推出個人作品之後，泰民的表演便更上一層樓，即便他背負著必須靠自己填滿舞台的壓力，卻仍展現出駕馭整個表演的姿態，尤其他營造出夢幻且具官能感的氛圍，展現與 SHINee 時期截

然不同的樣貌。我們能從泰民的動作中，聯想到他永遠的
楷模麥可‧傑克森。既有效率且令人印象
深刻的身體動作、不慣性詮釋節奏的感受
性，都是相當值得一看的部分。〈MOVE〉
可說是他職業生涯重要的轉捩點，當他必須在寧靜中同時
營造「氛圍」時，反而使他的「音樂性」更加耀眼。泰民
能夠憑藉不過份誇張的動作，有效傳達歌曲所欲表達的情
緒，可說是兼具技巧與音樂性的表演者。

〈MOVE〉

　　以表演者的角度探討泰民時，自然不
能不提他以男性藝術家的身分，展現嶄新
官能性與性感形象的部分。在〈姊姊妳好
美〉(Replay) 與〈茱麗葉〉當中僅以可愛少年形象示人的他，
長大成人之後開始尋求新穎且果敢的形象。就像流行音樂
界的麥可‧傑克森、王子或大衛‧鮑伊一樣，泰民透過
不侷限於特定性別類型的中性形象，或可說他展現了一種
混合的性別認同，進而開創出屬於自己的
路，也藉此與 2000 年代 K-POP 曾一度流
行、號稱「野獸偶像」的肌肉猛男，或主

〈姊姊妳好美〉(Replay)

〈茱麗葉〉

打暴露的「性感」偶像做出區隔。當然，在 K-POP 或一般流行音樂中，一直有藉著濃妝與華麗服裝表現中性身分的象徵，但卻很少有人始終主打這種形象，並將這樣的形象與音樂發展方向結合。就跟其他的 K-POP 偶像一樣，這種概念是在 SM 娛樂的藝術總監與 A&R 團隊的緊密合作下所創造，不過最重要的是在這過程中的每個選擇，都有泰民的積極參與。這證明泰民也達到能夠完全掌控、控制個人形象的水準了。這是無法從專輯製作名單上得知的資訊，但卻是理解泰民音樂的重點。他不僅是一位擅長跳舞的舞者，更是一位能夠掌控自我藝術性的藝術家，擁有屬於自己穩固發展的領域，也因此他必須獲得正當的評價。

　　雖然難以被稱為概念專輯，但《Never Gonna Dance Again》系列作品，可說是總結了泰民過去透過多張作品實驗的音樂與形象，或許也可說是最終型態的成品。以豐富的音樂、極致的構成與主題意識，展現歌唱、舞蹈表演、形象設定的自我與真實自我的雙面性，最重要的是編曲呈現出只有泰民才能駕馭的「韻味」。上述這些特色說起來或許有些老套，但也確實說服所有人為何要聆聽泰民的

音樂。在主題性上，《Never Gonna Dance Again: Act 1》描述打破框架與嶄新自我相遇的過程，也或許是因為這樣，這張作品以充滿戲劇張力、具繪畫性且虛構設定的形象為主，有許多作品都像在描繪一幅畫作。就如同〈Criminal〉、〈日蝕〉（Black Rose）、〈Strangers〉等歌名所呈現的氛圍一樣，整張作品展現黑暗且神祕的形象，與〈MOVE〉或〈WANT〉所展示的致命官能美背道而馳。後續的《Never Gonna Dance Again: Act 2》偏重於平靜訴說一個故事而非強調概念形象，收錄〈Be Your Enemy〉、〈Pansy〉等抒情感性歌曲，與《Act 1》形成絕佳的對比，也令此一系列作品的故事更加豐富。泰民在這張作品中展現出來的細膩歌聲相當值得關注。從〈WANT〉開始就能明確感受到，泰民在歌唱技巧上有著顯著的成長，只將他定位為出色的舞者或表演者已經略嫌可惜。以

〈Criminal〉

〈WANT〉

〈Be Your Enemy〉

〈Pansy〉

天生的美聲為基礎發展出的獨特發聲，讓他的歌聲擁有獨特的質地，與當代常見的流行唱腔或一般主唱成員所具備的技巧截然不同，也因此泰民可以不必依靠類型、編曲等細節，只需藉由自然穿透的歌聲，便能讓人意識到這是他的作品。他的歌聲能讓人感覺到他不軟弱的善良，擁有同樣的渲染力但卻不流於俗套。只是或許因為他的舞蹈實力太過出色，才令人較少關注他的歌聲。他應該要唱更多歌才對。

此外，有兩首歌既不是主打歌，也沒有特別設定任何形象，但卻特別令人印象深刻。首先是《Act 1》當中的最後一首歌〈2 KIDS〉，乍聽之下是與《Act 2》連接的預告歌曲，回憶青澀愛情的同時，也能感受到泰民直率且濃烈的情緒。音樂錄影帶中的動作跟歌曲一樣相當值得關注。他的動作中蘊含了懷念、遺憾、傷痛、悔恨等情緒，時而強烈、時而美麗、時而混亂，沒有任何特別的設計，僅靠動作之間的自然連接便表現許多情感，也令我斗膽將這首歌選為他職業生涯中最令人印象深刻的作品之一。而恰巧《Act 2》

〈2 KIDS〉

中最令人印象深刻的作品，同樣是最後一首歌。〈Identity〉
的主題正好能作為《Never Gonna Dance Again》這張專輯
的收尾，有趣的是〈Identity〉的前奏源自〈WANT〉的尾
奏，這樣的安排，也使這個過去感覺像是沒有完結的單元
作品，進一步發展成系列作品，並以最壯闊的方式劃下句
點。過去許多人都認為泰民的所有音樂作品，其實是一個
龐大的系列作，而這樣的安排也令持這一派意見的人感到
痛快無比。而「Base to Ace」這句歌詞，將如今再也無法和
他一起站上舞台的鐘鉉個人出道作品《BASE》，與泰民個
人的出道作品《ACE》串聯起來，尤為令人感動。有如咒
語又有如堅定決心一般的低聲吟唱，結合具空間感的聲音
與壯闊的編曲，將泰民作為藝術家、作為一個人所感受到
的複雜情緒呈現得十分美麗。這樣的感動結尾，讓整首歌
曲即使在最後一個音落下之後，仍在耳邊縈繞，令人難以
忘懷。

　　作為一位獨特的表演者，泰民的力量究竟是源自努力
還是才能？唯一可以確定的是，他的藝術性是來自真誠與
嚴謹的理性整合，如同他永遠視為典範的麥可‧傑克森。

麥可那完美主義的藝術家風貌，是一種才能，也是一種態
度。我在聆聽泰民的迷你三輯《Advice》時做出個一個結論：
這張專輯是泰民以一個藝術家、以一個人類的身分，為自
己生涯的一個章節畫下句點的作品。在〈Advice〉的音樂錄
影帶當中，泰民用幾近哭喊的方式表達憤怒與痛苦的美麗
姿態，不是一種概念或刻意編排，而是透過自我控制完成
的演出。而〈Sad Kids〉當中激動不已、時而有些顛簸的青
春呼喊則不是一種刻意為之的技巧，而是誕生自人類之美
的結晶。我想這樣一位藝術家的藝術作品，絕對不會背叛
我們。

〔泰民 作品集〕

迷你 1 輯《ACE》
2014 年 8 月

正規 1 輯《Press It》 2016 年 2 月

泰民在〈怪盜〉時仍未能完全擺脫 SHINee 成員的形象，但到了正規一輯《Press It》時，則擺脫了 SHINee 老么的形象，開始讓人看見他開創新形象與新風格的藝術家潛能，那是 K-POP 中相當罕見的形象與風格。在〈早就〉或〈催眠〉當中，我們可以發現泰民作為演唱者的潛力，這一點也讓我感到非常有趣。而〈Sexuality〉這個前所未有的主題、〈Drip Drop〉中夢幻神祕的氛圍，則預告了未來泰民將要踏上的藝術旅程。

Essential

MUST

正規二輯《MOVE》2017 年 10 月

〈Move〉一曲擴大了男性偶像藝人的形象表達，更準確地說是拓展了性別表達的界線，可稱得上是誘惑的聖歌，光是這一首歌，就足以讓這張專輯在 K-POP 歷史上留名。泰民透過《Press It》這張作品，正式展開他對「性別」的探索，並透過這張專輯呈現出更迷人、更官能性的一面。此外，在這張作品中，我們能正式看見泰民以一位創作歌手、一位演唱者、一位表演者的身分，展現他複雜的成熟之美，這或許也是為何這張作品的密度極高，帶給人十分濃烈的感受。在〈Love〉、〈Thirsty〉，尤其是〈Rise〉（伊卡洛斯）當中，我們都能發現他所展現的演唱技巧，已不再只是單純的表演者跨界演唱，而是開始進化成為一位真正的演唱者。

正規二輯改版《MOVE-ing》
2017 年 12 月

迷你二輯《WANT》
2019 年 2 月

單曲《Never Gonna Dance Again: Prologue》
2020 年 8 月

正規三輯 Act 1《Never Gonna Dance Again: Act 1》
2020 年 9 月

正規三輯 Act 2《Never Gonna Dance Again: Act 2》
2020 年 11 月

正規三輯合輯《Never Gonna Dance Again》
2020 年 12 月

《MOVE》與《WANT》兩張專輯開啟了泰民作為藝術家的新篇章，不過從某種角度來看，那其實也象徵著泰民全新風格的開端。如同《NGDA》這個名稱所暗示的一樣，這張作品藏有泰民尋求突破與出口的意圖，如果說《Act 1》是表達「反抗」與「脫離常軌」，那麼《Act 2》就是踏上尋找新認同的旅程。兩張專輯都收錄了非常精采的作品，難以分出高下，不過〈Think Of You〉、〈Pansy〉等證明泰民不需要搭配表演或影像，僅靠聲音便能讓人感動的兩首歌曲，以及為系列作品轟轟烈烈畫下句點的〈Identity〉等，都帶給我們相當深刻的餘韻。

迷你三輯《Advice》
2021 年 5 月

PLAYLIST

〔泰民 播放清單〕

金榮大 'S PICK！

▶ MOVE

▶ IDEA

▶ WANT

▶ Artistic Groove

▶ Press Your Number

▶ Drip Drop

▶ 2KIDS

▶ Ace

▶ Heaven

▶ Rise（伊卡洛斯）

▶ Pansy

▶ Identity

▶ 或許是愛

▶ Just Me and You

▶ Advice

〔K-POP 現象 2〕

K-POP 是泡泡糖音樂嗎?

　　現在的 K-POP 偶像所推出的音樂,不僅類型多元、聲音豐富,甚至還兼具實驗性,走在韓國流行音樂的最尖端。這雖然已經是音樂產業普遍的共識,仍無法完全扭轉一般人對偶像音樂千篇一律、音樂性偏低、不夠有創造性、只是舞曲的認知。這不只是韓國國內的問題,以美國為首的歐美音樂圈雖然沒有表現出來,但同樣刻意忽視 K-POP 偶像的音樂成就,或傾向認為這只是數位時代造成的社群病毒行銷現象。未來我會另外寫文章討論這件事,不過簡言之,社會對於 K-POP 偶像音樂的偏見,比起音樂本身的好壞,有更大一部分來自韓國流行音樂在現代化過程中當成指標的美國、日本青少年偶像音樂,尤其是其中「泡泡糖音樂」所獲得的評價。在歐美流行樂壇當中,有類似韓國「偶像」的「男孩團體」或「女子團體」這種獨立商業分類,而屬於這些分類的藝人,除了追求視覺形象之外,在音樂上也會令人聯想到特定的類型或風格。例如傑

克森五人組（Jackson 5）、街頭頑童（The New Kids On The Block）、新好男孩（Backstreet Boys）等團體，不僅是代表各時代的青少年流行樂，也隸屬於某個以類似音樂風格為主所形成的音樂類型體系。在這樣的脈絡下，歐美的女子團體史上也出現如女聲三重唱（The Supremes）、辣妹合唱團（Spice Girls）、小野貓（The Pussycat Dolls）等相似的團體。一般來說，歐美流行音樂記者都會將這一類的音樂稱為「泡泡糖音樂」，泡泡糖這個單字蘊含甜美的、簡單的、安全的、輕鬆的、年輕的……等意思，所以這些音樂就成了能夠輕鬆聆聽的流行音樂，也成了攻佔十歲以下低年齡層聽眾的武器。這些音樂以製作人為主軸，擁有歡快開朗的旋律，由誰來唱都不會有太大差別。這不僅限於男孩團體和女孩團體，在麥可‧傑克森與瑪丹娜之後登場、屬於 MTV 時代的單人唱跳歌手，例如蒂芬妮、凱莉‧米洛等青少年偶像，或迪士尼米老鼠俱樂部發掘的偶像明星如賈斯汀（Justin Timberlake）、布蘭妮（Britney Spears）、克莉絲汀（Christina Aguilera）等，廣義來看都是繼承泡泡糖音樂的藝人。

　　那麼韓國偶像音樂能粗淺地歸類為歐美音樂圈口中，類似青少年音樂與舞曲的泡泡糖音樂嗎？從許多層面來看，「泡泡糖音樂」與 K-POP 圈內頂級偶像的音樂、形象與態度並不相符，而為了說明這一點，我們需要好好追溯 K-POP 的起源。韓國舞曲與美國男孩團體／女孩團體不同，不是源自於 1970 年代泡泡糖節奏藍調美聲團體，而是由後麥可‧傑克森時代的表演型流行歌手發展而來的類型。歐美的偶像團體其本質為演唱團體，頂多搭配輕快的編舞與可愛或性感形象，而這個傳統由日本偶像完整繼承。J-POP 偶像則不強調明星氣質，而是強調歌手和一般人處在相同的高度，突顯平凡且日常的形象，強調可愛與惹人憐愛的特點，同時也結合了性的魅力，這樣的偶像特色來到韓國之後，對 K-POP 偶像的誕生帶來重大影響，但 K-POP 同時也以有別於美國泡泡糖流行樂或日本偶像的音樂基因，建立起另一套現代的偶像音樂風格，而其中帶來最大影響的正是嘻哈文化的登場。

　　街舞是嘻哈文化的主要元素之一，這也使後麥可‧傑克森時代的藝人，開始擁有舞者／表演者等身分，創造了

全新的藝人標準。可以被歸類為 K-POP 初代偶像的消防車、朴南正、金完宣等人,均是舞者出身或擁有跳舞能力的歌手。在這些初代偶像當中,許多人都與梨泰院的夜店「Moon Night」等舞蹈圈有著緊密連結,而最精準呈現這項本質的例子,就是被稱為 K-POP 偶像原型的「徐太志與孩子們」。他們與歐美或亞洲的任何一組偶像都不一樣,最一開始就是標榜著「嘻哈」這個元素,從這點就能看出兩者根本上的差異。徐太志與孩子們是一組以非主流音樂風格,搭配跳舞為基礎表演形式的饒舌三人組,也是擁有自主製作能力的藝人。他們帶來結合嘻哈音樂與高難度舞蹈的表演形式,是一種新時代的韓國流行樂,也啟發了 1990 年代中期正式登場的眾多唱跳歌手與偶像團體。被稱為初代韓式「偶像」的 H.O.T.,便是受到徐太志的啟發,帶著強烈的嘻哈音樂與「戰士」形象登場,而這與歐美流行音樂、J-POP 男孩團體的風格截然不同。1990 年代後期正式登場的「嘻哈偶像」,其實也是一種韓國式的變形。如果是在重視音樂類型的純粹性與文化脈絡的美國,嘗試結合嘻哈與偶像會變得十分困難,但這卻在創造韓式偶像文化上

成為很強大的動力，從 BIGBANG 到 BTS 等享譽國際的頂
尖男團，也用他們的音樂基因完整繼承了這樣的傳統。

　　K-POP 偶像並沒有執著於泡泡糖流行樂的這種類型
劃分，而是不斷挑戰創造新穎、多元、偶爾具實驗性的音
樂與形象。本書中所介紹的藝人，大多都爭相推出複雜且
具實驗性的音樂，這些作品實在難以用泡泡糖音樂一語帶
過。例如 BTS 如今已不再只是 K-POP 團體，而是能夠代表
全球流行樂市場的團體，他們具文化性與哲學性的歌詞、
概念與世界觀，就是最經典的例子。過去瞄準普羅大眾喜
好的男、女團，開始在音樂裡放入前所未有的深奧歌詞與
哲學思想，換句話說，也就是深化了他們的人文素養，使
得他們的音樂更加健全。在他們的音樂當中，不僅找不到
任何與歐美青少年流行樂的相似之處，其歌詞的深度也與
以描述浪漫愛情（主要是男性對女性的心聲）為主的歐美青
少年音樂偶像大不相同。文化上的成熟與精巧的世界觀，
在 K-POP 偶像音樂中是刻意被突顯的特徵，也是難以從歐
美泡泡糖流行樂、日本偶像音樂當中找到的特點，我們反
而更能在搖滾或嘻哈這些音樂類型中發現這樣的特色。偶

像與歌迷之間不是單向的關係，而是成為彼此的同伴、並展現出深度省思這點，也使當前的 K-POP 偶像擁有絕佳的表達能力與作詞能量，甚至達到歐美男女孩團體、主流音樂難以比擬的高水準。

　　我們不僅能在音樂中蘊含的訊息發現 K-POP 偶像的特別之處，更能從音樂旋律中看見這樣的特色。本書介紹走在當前 K-POP 最尖端的藝人們，他們的音樂大多不像「泡泡糖音樂」那樣有著輕鬆、讓人心情愉快的特色，他們拒絕聲音上的「安全感」，而是選擇更加灑脫的音樂。尤其穿梭在多種音樂類型之間，將其融合、再創造的獨特混種音樂，與歐美過度強調音樂類型與範疇應以人種、地區為依據的想法有所區隔，進而發展出專屬於 K-POP 的創作方式。K-POP 這樣的本質成為重要的動力，驅使追求時髦卻不想受限於任何框架的各國作曲人與製作人紛紛投身其中，這也是為什麼對年輕有才的外國藝術家來說，K-POP是能夠實驗多元創意的機會。由於長期以美國產業為中心的習慣，使得許多媒體從業者未能找到合適的劃分法，故依然以「男孩團體」、「女孩團體」或「青少年流行樂」等

老舊的區分方式來看待、理解 K-POP 偶像（而且這似乎還
必須持續一段時間），不過 K-POP 顯然已經發展成為與前者
截然不同的類型。

CHAPTER 04

本月少女——
無法預測的優雅世界

LOONA
LOONA

本月少女－無法預測的優雅世界

LOONA

「本月少女」這個名字實在令人陌生。她們採用每個月依序介紹團員的宣傳手法，讓人聯想到「訂閱」這個概念，而象徵女團的「少女」一詞，則讓人以為這是個簡單且直觀的偶像組合。不過事實上，她們只需要花幾分鐘，就能夠徹底顛覆這個讓人感到媚俗的第一印象。我首次接觸到本月少女，是透過 2017 年她們介紹第六位成員時所發表的

〈Eclipse〉

單曲〈Eclipse〉，這張單曲也徹底抹除我對她們懷抱的偏見。〈Eclipse〉是首非常成熟、優雅的節奏藍調歌曲，絲毫沒有用到任何 K-POP 常見的「大眾」旋律，整首歌散發著簡單卻成熟的氣息。這首歌由為嘻哈歌手 E SENS 製作韓國嘻哈經典作品《The Anecdote》的 Daniel 'Obi' Klein 作曲、製作，對一個不是來自大型經紀公司、而是一般小經紀公司所推出

的新人團體來說，在出道初期便發表這樣的作品，確實能夠達到令人意外的品質。這除了是一首個人作品之外，在本月少女所有作品當中也是一個例外，不過這首歌的高完成度，也足以讓人預見本月少女這個團體未來將會以怎樣的形式活躍於歌壇。

　　即使不去考慮後面會提及的世界觀或設定，本月少女的音樂仍有著豐富的內容與樣式，絲毫不遜於大型經紀公司以其人力和經年累月的知識所創造出的音樂。最重要的是，曾任職於 JYP 娛樂與 Woollim 娛樂，累積許多製作偶像藝人經驗的 A&R 鄭秉基（音譯），將他的想像與藍圖套用在本月少女的音樂與世界觀當中，這在創作極具專業性的音樂與形象上，扮演了決定性的角色。從這點來看，我們自然不能不提本月少女所建構出的、被稱為「本月宇宙」（LOONAverse）的獨特世界觀。以往受到青少年小說、角色扮演遊戲、日本動漫等綜合影響的 K-POP，在企劃製作上脫離了歐美流行音樂圈常見的概念專輯，開始往設定一種人格、虛擬化身或形象，並以一脈相承的故事為中心，進一步建立獨立世界的方向發展。當然，雖不能說這個世

界觀是聆聽音樂之前必須熟知的先決要素，但在藉由這類系統不斷推出類似團體的 K-POP 圈內，這種世界觀能夠建立團體本身的獨特認同，同時也能使歌迷更深入地「參與」偶像的音樂。也因此，經紀公司、尤其是比起普羅大眾更注重建立一小群狂熱歌迷的製作團隊，會在這個地方煞費苦心。

　　在本月少女的世界觀當中需要特別留意的部分，是她們不僅賦予成員特定的色彩、水果、動物等設定，甚至會將這些設定與個人活動、與風格各不相同的子團活動緊密連結。一個團體因為類型、風格或是活動的地區而組成不同子團活動的方式，在 K-POP 歷史上並不罕見，不過本月少女卻反其道而行，從個人出發組成子團，多個子團最後再組成一個團體，並且花費多年時間將組織的過程呈現出來（從一開始發表團員個人歌曲，到最後發行出道專輯總共花了將近兩年），就這點來看，本月少女確實非常獨特。當然，這對一般大眾，甚至對歌迷來說，都是相當需要耐心等待的過程。究竟要不要進入這個世界觀當中、要挖掘參與得多麼深入，全都取決於群眾的關注程度，但可以確

定的是，全程參與這個過程的人，肯定能夠獲得與眾不同的快感。（其實無論是否融入她們獨特的世界觀，她們的歌曲〈色彩〉[Colors] 都是一首好歌，當然對理解其世界觀的人來說，這首歌又有不同的意義。）

本月少女是個從名字到世界觀，都極度強調概念與故事的團體。對早已熟悉 K-POP 成熟美學的聽眾來說，她們的音樂本身就已經美到能讓人輕易接受。從十足 K-POP 風的舞曲，到如絲綢般華麗流暢的節奏藍調、廣受歐美音樂圈喜愛的各種夜店音樂和夢幻流行風格、清新朦朧的 J-POP 風歌曲等，本月少女的作品風格十分廣泛。或許因為這樣，無論她們的作品是否「暢銷」，在全球 K-POP 樂迷之間都是膾炙人口的作品。由 Kim Lip、真率、Choerry 組成的本月少女第二子團「ODD EYE CIRCLE」所演唱的〈Sweet Crazy Love〉，雖然不是廣為人知的名曲，但卻是本月少女最經典

〈Sweet Crazy Love〉

的作品之一，在 K-POP 樂迷提起隱藏名曲時也經常榜上有名。整首歌以簡單卻令人上癮的律動鋪墊，僅以簡單的節奏變化，呈現出歌曲本身節制的官能之美。節奏、旋律、

歌聲與饒舌流暢且美麗地融合，襯托了這個子團標榜酷女孩形象的迷人面貌與成熟之美。她們的「完全體」作品完整呈現了女團的本質，也就是「少女」的成長與相遇，其中〈Butterfly〉是最不能錯過的傑作。以電音旋律的切分音創作出夢幻十足的節奏，並選擇以最為合適的假聲（用假音演唱及高音域的演唱技巧）演唱，令人聯想到「蝴蝶」這個詞彙所傳達的優雅身段與形象，同時提升了歌曲的緊張感。最令人意外的是，她們選擇簡樸且節制編制詮釋歌曲的高潮段落（Drop），以不斷重複著「Fly like a butterfly」這句歌詞，淡淡地表露懷念與哀愁。

〈Butterfly〉

　　本月少女的強項之一，就是她們在音樂上不像其他女團、偶像團體一樣擁有一貫的形象，換句話說就是唱法、音樂風格或編曲上相對較不流於俗套。當然，我也不是要說本月少女的所有音樂和表演，都大幅偏離 K-POP 的平均特性。她們的音樂具備的基本特質，也就是成熟之美、清新感、朦朧感、自信感等，和韓國女團自 S.E.S. 與 Fin. K.L 的時代，到 BLACKPINK 與 TWICE 持續淬鍊的元素沒

有太大不同。我所關注的部分，反而是她們組合、呈現這
些元素的方式。本月少女的成員不受限於主唱、領舞等定
位，或許是因為這樣，她們的音樂編曲，有著不受特定音
域限制、沒有固定編排、饒舌段落不由特定成員獨佔的傾
向，這降低了她們作品的可預測性，也成了每首歌都能維
持新鮮感的原因。本月少女並不像 SM 娛樂或 YG 娛樂那
樣，她們沒有能與經紀公司所製作的音樂緊密結合、以「聲
音」突顯公司特點的主唱，也沒有像一般團體那樣，選擇
一名強力的主唱作為團體核心以獲取更高人氣。雖然這樣
的編制在音樂上帶來極大風險，但站在聽眾的立場來看，
這種模式的最大優點，是使她們得以不受廠牌建立的既定
風格限制，專注於音樂的內容，讓她們成為最忠於概念的
團體，卻也是比任何人都專注於音樂的團體，這或許是本
月少女令人意想不到的魅力。

　　前面曾一度提及，本月少女的音樂，是由當前國內外
引領 K-POP 圈的眾多頂尖製作人合力打造的成果，其中首
先必須說明的部分就是作曲團體 MonoTree。MonoTree 十
分了解韓國流行樂界的 K-POP 偶像，可說是由完全掌握

女團世界觀與故事背景的頂尖作曲人組成的團體。他們創作出不分類型，兼具成熟、優雅同時清新又楚楚可憐的音樂，豐富了本月少女的作品。MonoTree 的負責人黃玄（音譯）擅長創作揪心且容易勾起鄉愁的旋律，在他的帶領之下，MonoTree 作品的魅力與商業性，已經在 K-POP 圈內獲得充分驗證，其中他們與本月少女的合作，更可說創造了格外特別的加乘效應。MonoTree 自由拆解、重組 J-POP、歐陸舞曲、美國黑人音樂，建立起最適合 K-POP 卻不陳腔濫調的音樂光譜，他們長時間與本月少女合作，維持本月少女音樂故事的一致性。雖然 K-POP 的作曲系統一向被認為較為機械化，但本月少女藉由與 MonoTree 的緊密合作，成為在 K-POP 女團如洪水般不斷湧現的全盛時期，仍能保有獨特鮮明色彩的團體。

　　近幾年來，人們對本月少女的認知有了急遽改變。全球市場、尤其來自北美的關注格外地多。在 2019 年舉辦的 K-CON 上，她們成功完成了一場華麗的北美演出，獲得當地既有歌迷的熱情歡呼，也讓人們預測她們將會在美國市場獲得成功。此後僅花了一年的時間，她們的新專

輯《[12:00]》便正式打入告示牌二百大專輯排行榜，在此之前，只有少女時代、BLACKPINK、TWICE 等大型經紀公司的女團得以獲致這般成績，而這個成果也證明她們在K-CON 上獲得的熱情歡呼並非偶然。其中，有幾項潮流的變化十分值得我們關注。過去鮮少參與非 SM 娛樂藝人專輯製作的李秀滿製作人，開始正式擔任本月少女專輯的總製作人，讓本月少女從原本開朗、清新的形象，轉變為更符合北美樂迷喜愛的酷女孩形象，同時歌曲中也加入了更為強烈的記憶點。這可以是隨著女團成長必然發生的改變，也可以是在跨足全球市場之後，隨著團體地位變化而選擇的主動出擊，但最重要的，還是本月少女自此從 K-POP 狂熱者的偶像更進一步，來勢洶洶地開疆闢土，開始尋求與普羅大眾的交集點。

DISCOGRAPHY

〔**本月少女 作品集**〕

單曲《HeeJin》
2016 年 10 月

單曲《HyunJin》
2016 年 11 月

單曲《HaSeul》
2016 年 12 月

單曲《YeoJin》
2017 年 1 月

迷你一輯《Love&Live》
2017 年 3 月

迷你一輯改版《Love&Evil》
2017 年 4 月

單曲《ViVi》
2017 年 4 月

單曲《Kim Lip》
2017 年 5 月

單曲《JinSoul》
2017 年 6 月

單曲《Choerry》
2017 年 7 月

ODD EYE CIRCLE

MUST

迷你一輯《Mix&Match》2017 年 9 月

本月少女「分散又團結」概念的集大成作品，她們藉著分散使各自所屬的團體更加耀眼，然後再整合起來加深故事帶來的感動。「ODD EYE CIRCLE」的個性是「奇特」（特異之處），或許因為這樣，這張專輯的歌曲和 1/3 與 yyxy 等子團完全不同，選擇以酷女孩概念為基礎，和「少女」這個團體的基本方向完全背道而馳。綜觀本月少女的所有作品，這是一張最為成熟、最不正規的音樂合輯。成熟的節奏藍調和聲與華麗流暢的節奏，碰撞出〈Sweet Crazy Love〉這首傑作，舞曲〈Uncover〉宛如在夢中游泳般的夢幻神祕節奏堪稱一絕，帶給聽眾豐富的聽覺饗宴。雖然未能獲得大眾喜愛，卻也是幫她們贏得樂評高度信賴的第一張作品，具有一定的價值。

迷你一輯《Max&Match》
2017 年 10 月

單曲《Yves》
2017 年 11 月

單曲《The Carol 2.0》
2017 年 12 月

單曲《Chuu》
2017 年 12 月

單曲《Go Won》
2018 年 1 月

單曲《Olivia Hye》
2018 年 3 月

迷你一輯《beauty & thebeat》
2018 年 5 月

第一張首發單曲《favOriTe》
2018 年 8 月

迷你一輯《[+ +]》
2018 年 8 月

Essential

迷你一輯改版《[X X]》 2019 年 2 月

光是收錄了 2010 年代 K-POP 經典作之一〈Butterfly〉，就足以突顯這張專輯存在的價值。不光是 K-POP，更是要號召當代歐美電音大師出手，才可能做出與這首歌曲比擬的傑作。這首歌曲的樣式令人十分意外，也使本月少女從值得關注的新人成為頂尖女團。這張專輯以〈衛星〉、〈Where you at〉等歌曲為代表，營造出非常高雅的氛圍，讓 K-POP 女團的音樂得以跳脫「奇異的實驗性」與「平凡的大眾性」這兩種選擇，開創出第三條路，也證明了即便跳脫前兩者做出不同的選擇，仍然能夠創造出極具魅力的成果。

第二張首發單曲《365》
2019 年 12 月

Recommended

迷你二輯《[#]》2020 年 2 月

本月少女藉由《[X X]》總結了她們職業生涯的一個篇章，然後帶著 ODD EYE CIRCLE 時期那種低沉、尖銳的旋律回到大眾面前。或許有人會說這只是單純的轉型，或是故事發展上必然的改變，但也可說是她們在 2019 年的美國 K-CON 上獲得爆炸性的迴響之後，積極接納美國市場的喜好與趨勢所得出的結論。〈#〉當中工業音樂風機械音的推動，比過往任何時刻都要緊迫，〈So What〉則是開啟生涯新篇章的強烈宣告，不過此外的其他歌曲仍然維持在原本的大框架之下，沒有跳脫建立本月少女形象的核心美學、成熟之美、朦朧清新、夢幻與可愛。雖然這是沿用多年的非既定公式，但仍然相當有效。即使對本月少女的概念或表演沒有太深入的了解，也能輕鬆欣賞這張流行舞曲佳作。

迷你三輯《[12:00]》
2020 年 10 月

〔本月少女 播放清單〕

金榮大 'S PICK！

▶ Butterfly

▶ Hi High

▶ 聲音

▶ 叮叮叮

▶ Universe

▶ Eclipse

▶ Sweet Crazy Love
(ODD EYE CIRCLE)

▶ Singing in the Rain

▶ 現在，喜歡你（1/3）

▶ Frozen（yyxy）

▶ 記得

▶ Where you at

▶ Number 1

▶ Love Letter

▶ Girl Front
(ODD EYE CIRCLE)

〔K-POP現象3〕

作曲的偶像，是策略還是未來？

　　對偶像的偏見之一，就是他們雖然是藝人，但卻不是「音樂人」。音樂人的定義雖然很多元，但如果是定義為「錄音歌手」，也就是在錄音室進行錄音作業並發行唱片的藝人，那麼偶像就沒有理由不是音樂人。他們以演唱者或饒舌歌手的身分成為錄音的主體，參與製作自己的唱片，這個行為可說是他們職業生涯中最重要的部分。而如果音樂人的定義是「表演者」，也就是演唱或演奏製作好的音樂的人，那麼 K-POP 偶像確實能夠滿足這項定義。K-POP 偶像在攝影棚、演唱會場、電視節目上，進行將他們的音樂提升至更高水準的「演奏」（表演），而這也成為他們作為藝術家的本質。不過若以狹義來看，將「音樂人」限定在傳統的「音樂家」領域，也就是說音樂人必須直接創作音樂、編曲、製作，或只能代表以個人或樂團形式演奏樂器的人，那就需要更多的說明（或申辯）了。

　　「偶像」是一種產業型態，也是一種消費方式的概念，

其本身並不代表音樂的能力、水準或類型。不過一直以來，「偶像＝唱跳歌手」的公式已經深植人心，該現象無法只用源自樂迷內心的偏見來解釋。如果身在產業中的人，覺得這個公式讓人感到有些委屈，那麼首先應該由打造這種形象的製作者負起責任才對。不過如果有人拿著「偶像＝唱跳歌手」這個公式去說偶像的音樂範疇非常狹隘，或用來區分音樂類型之間的優劣高低，那我實在無法同意。即便我認同偶像是唱跳歌手，但我們也不能因為舞曲是一種商業音樂，就此來評價偶像的地位。人們之所以會有這種觀念，是因為認為「流行」音樂較其他類型音樂更低劣，說得更具體一點，就是認為舞曲比搖滾、嘻哈或民謠等類型更為低級。換句話說，人們在思考上追求懶惰與簡便，促成了「偶像音樂＝低俗（舞曲）音樂」這樣的認知，這也使得偶像產業為了擺脫這種認知，而不斷尋求替代方案與解決之道。現在之所以會冒出如「作曲偶像」、「製作型偶像」這些令人摸不清頭緒的詞彙，其實正是源自於擺脫前述認知的慾望。

　　雖然現在十分強調「會作曲的偶像」，但其實以音樂這

項藝術來說，表演者會作曲並不特別，反而是件稀鬆平常的事。在現代這種分工極細的音樂製作系統建立並落實之前，所有的表演者都是創作者，就連刻意區分作詞、作曲也都是一種非常現代的概念，甚至可說是一種韓國式的想法。因為用音樂傳達想法這件事，其實差別只在於使用的載體是文字還是旋律，這也是為什麼許多傑出音樂人，通常也是出色的作詞人。不過在建立了製作人（製作者）－音樂人（作詞家／作曲家）－表演者（偶像）分工系統的K-POP 偶像產業當中，直接製作音樂，尤其是擔任作曲家角色的偶像歌手所象徵的意義與差異性，遠超過一般的創作歌手。所以一般大眾在探討偶像的音樂性時，都相當好奇他們是否擁有作曲能力，製作者也將能作詞／作曲的偶像，視為一種辨別的標誌。我們也可以說這種奇特的現象，除了與偶像在音樂上的野心或藝術家行為的展現有關之外，也反映了大眾的需求、對偶像藝術性的驗證以及製作者的野心。即便如此，大眾對於偶像的能力是否為「真」的爭論始終存在，畢竟買下職業作曲人的作品讓偶像掛名，或是將偶像的名字放在製作清單上以「展現」其音樂

性的誇張行徑，從來都不曾消失。

　　不過由於標榜自己是音樂人的偶像不斷出現，所以我們真的不需要單方面斥責偶像展現出來的音樂性是一種商業行為、一種騙術、一種會對產業造成負面影響的行徑。除了 BIGBANG、Block.B、BTS 等嘻哈偶像團體之外，B1A4、SEVENTEEN、NU'EST 等偶像團體，都以作曲與製作能力兼備的成員為主軸，與專業的作曲家合作，維持他們獨特的音樂性。我們經常能看到像 G-Dragon、ZICO、鐘鉉這一類的歌手，除了團體活動之外也積極展開個人活動，展現了在男孩團體的框架之下無法駕馭的音樂世界。在對偶像音樂抱持偏見的樂迷、類型音樂樂迷不太友善的視線與嘲笑當中，偶像們朝「音樂人」前進的努力，成為一種持續不斷的潮流。經典的例子像是樂團型偶像，也就是「樂團偶像」的持續活躍。與演唱團體或跳舞團體不同，這些樂團偶像的成員是在經紀公司的訓練之下組成樂團，甚至進一步被培養成搖滾樂團，這樣的情況不僅在韓國少見，在歐美的流行音樂圈也相當稀有。會造成這種情況十分罕見的原因，一方面是因為「搖滾」這個音樂類型的特

性，本身就不適合有系統地訓練，同時也因為「搖滾」所具備的自由藝術家姿態或反抗體制的態度，也與偶像或男孩團體產業相互矛盾。

許多經紀公司不顧這種批判式的壓力，仍然不斷嘗試推出樂團型偶像，最簡單的原因就在於，該形式最能夠將搖滾這個類型，以及從搖滾衍生出來的其他類型音樂，以最商業化的方式傳達給大眾。如果說 1990 年代末期出道的 Click-B 是偶像產業對這種新型態的挑戰，那麼之後登場的 FTISLAND 和 CNBLUE，就可以看作是成功結合樂團、搖滾音樂與偶像的典範。另一個有趣的例子則是 DAY6。DAY6 的成員最初並不是要組成搖滾樂團，只是學習了演奏與作曲並以樂團的形式出道，更進一步開創出穿梭在流行與搖滾之間的 K-POP 型樂團典範。

從某個角度來看，搖滾樂團這種型態在歷史上與偶像明星的本質幾乎沒有差異。在歐美流行音樂史上被視為重要音樂人之一的披頭四，除了是搖滾樂團之外，也是青少年的典範兼偶像；1970 年代許多硬式搖滾與金屬樂團，也都是當代的偶像，他們甚至擁有比現在的偶像歌迷更為熱

情、盲目，甚至有些具攻擊性的支持者。如杜蘭杜蘭或史班杜巴蕾等新浪潮或合成器流行樂團，其實都可以看成是一種偶像，歌迷的狂熱程度不輸給在這之後登場的街頭頑童或超級男孩，而強納斯兄弟和一世代會成為二十一世紀最成功的偶像團體也絕非偶然。樂團是否也能成為偶像其實並不重要，重要的是他們從經紀公司手上取得多少音樂上的主導權，以及他們以多麼高水準的演奏證明自己身為樂團的正當性。從這點來看，K-POP 偶像樂團確實逐漸進化成足以主張自己具備音樂人資格的型態。

　　能夠自己直接製作音樂的偶像，以及除了舞曲之外也擁抱搖滾、嘻哈等音樂類型的嘻哈偶像與樂團偶像，不僅支撐著 K-POP 偶像產業的多元化，也對迂腐的「工廠偶像」批評做出最直接的反擊。雖然無法改變由經紀公司發掘、培養的偶像產業結構，但在這些自己創作音樂、演奏音樂，講述自我故事的偶像音樂當中，我們仍能看見充滿藝術性的真誠與獨特之處。這也是為何 BTS 能在極度要求真誠的美國獲得成功，而之後也有許多如 Stray Kids 等具備製作能力的偶像登場，就連女團中，都出了以兼任製作人

角色的小娟為中心組成的 (G)I-DLE，她們的作品在音樂性
方面也獲得極高評價。

　　K-POP 偶像產業在更加精緻化、先進化的同時，也藉
由激烈的內部競爭不斷成長，並在全球市場上接受不同類
型的挑戰與批評。從這點來看，偶像逐漸藝術化、進化成
為兼具作詞作曲與製作能力的音樂人，也是一個自然且無
可避免的進程。

CHAPTER

05

TOMORROW X TOGETHER——
某天頭上長出了角

TOMORROW X TOGETHER—某天頭上長出了角

TXT

　　TXT 的第一張專輯《夢之章：STAR》是我 2019 年聽過最滿意的 K-POP 專輯，也是近幾年來偶像音樂中最令人印象深刻的出道作。若有人覺得這句話太誇張，那我相信只要播這張專輯的第一首歌，就足以使這些人信服。在按

下播放播出〈Blue Orangeade〉的同時，豐富的無伴奏和聲自喇叭流瀉而出，令人感覺自己彷彿被人輕輕送到 1990 年代那個時空下。這是一首「新爵士搖擺」風的歌曲，這種曲風近來一直被 K-POP 當成參考，而〈Blue Orangeade〉則是其中較讓人感到清爽的作品。這首歌沒有 1990 年代新爵士搖擺的笨重感，反而有著清爽不造作的成熟、沒有任何阻礙的流暢旋律與節奏分段，充斥著無限的清涼感，將「Blue Orangeade」的形象完整移植到聲音上，演唱者透明璀璨的

〈Blue Orangeade〉

歌聲，更將所有元素完美整合在一起。這首歌曲令人聯想到新版本合唱團等美國男孩團體的黃金時代，同時也兼顧了 K-POP 簡潔俐落與高完成度的特色，是 HYBE 娛樂在面對各界「HYBE 娛樂將透過 BTS 的後繼團體 TXT 創造什麼樣的獨特性」這個疑問時，所給出最為直接且明快的解答。

TXT 的出道作品透過清涼甜蜜且不間斷的旋律，以及經過專家精雕細琢的聲音，呈現出少年們的青澀、好奇以及衝突。在 K-POP 偶像的歷史上，還能找到幾首歌像〈某天頭上長出了角〉（CROWN）這樣，透過文學的感性抒發

〈某天頭上長出了角〉（CROWN）

少年們在成長過程中經歷的痛苦？這首歌的基本特色在於讓成員各具魅力的歌聲交錯，以熟練卻絕不陳腔濫調的感覺，駕馭合成器流行樂的活力節奏，我們也能在〈Our Summer〉這首歌中發現類似的脈絡。〈Our Summer〉的結構並不複雜，但豐富且溫暖的旋律使聽者不易感到疲憊，以簡單淡雅的歌聲詮釋「幼年」或「少年」時期對季節的眷戀，也讓聽者能夠微微窺見屬於他們的空間與時間。與 TXT 的初次

〈Our Summer〉

相遇，就是這麼耀眼且清爽。

他們所發表的作品數量相對較少，還不足以全面且仔細地評析他們作為藝術家的職業生涯，也難以藉此觀察他們在 K-POP 圈內的地位與功績。即便如此，我仍相當關注TXT，原因在於他們在不到三年的短短時間內，展現出屬於他們的音樂美學與出乎意料的獨特魅力。最值得關注之處，在於他們音樂之中綿延不斷、能讓人擁有好心情的「清淡」，也恰巧是這個部分，使他們的音樂與目前的 K-POP 有著極大差異。仔細想想，K-POP 偶像不知從何時開始，便以極度精緻、強調機械化或工業化高科技的冰冷感，作為音樂情緒的基礎色彩。更快、更複雜、更多層次堆疊、盡可能有更多人員參與、經歷更多製作過程的過剩生產成為K-POP 的美德。K-POP 的魅力在於將這些元素密密麻麻地塞入作品中，讓作品呈現一種過剩感，絲毫不給聽者任何喘息空間，同時透過視覺效果與多種刻意的設計，將這種強烈的聽覺衝擊擴張成為全面的「體驗」。這一類超現代流行樂的製作方式，絲毫容不下「清淡」或「從容」，但 TXT卻在這點上選擇了截然不同的方向。

　　老實說，在聽他們的第一張正規專輯《夢之章：MAGIC》時，我感覺到一股莫名的混亂，因為充斥著夢幻性感的〈New Rules〉在音樂方向上，與首張迷你專輯呈現出的清涼感大相逕庭。更有趣的是，主打歌〈在9又4分之3月台等你〉（Run Away），則是一首結構不符合常規的 K-POP 歌曲。他們並不像當代其他 K-POP 一樣，選擇借用合成器流行

或復古流行樂的元素來讓作品更貼近大眾，反而選擇曲線更為飽滿的旋律，也就是比起琅琅上口的副歌，TXT 更偏重於營造整體歌曲的氛圍，這也是相當令人意外的選擇。有趣的是，這張專輯的每一首歌都是不同曲風，雖然每首歌都由不同的作曲團隊和製作人操刀，但每首歌曲的方向與風格都驚人地相似，更精準地說，就是每首歌曲都有讓人心情愉悅的獨特清爽感。例如〈Magic Island〉這首歌選擇結構簡單的原聲流行樂，是 K-POP 中少見的風格，還有在優雅

的節奏藍調律動中，讓成員們大秀演唱能力的〈20 公分〉，都瀰漫著屬於 TXT 的清爽感。這些歌曲採用刻意挑選的類

型風格，並以他們目前最為成熟的技巧創作詮釋，但卻不曾讓人感受到 K-POP 特有的過剩感。若這張專輯的一貫風格並非偶然，那麼或許 HYBE 娛樂是希望透過 TXT，展現與我所知的男團音樂截然不同的音樂風格也說不定。

　　從某個角度來看，這種看似完美無瑕的音樂製作，以及用更從容的態度處理聲音、故事與旋律細節的方式，來慢慢講述一個故事的方式，都不是當前 K-POP 音樂圈裡常見的風格，我們更容易在美國獨立流行樂或類型音樂中，找到類似的風格。TXT 的製作人並未刻意將這類的音樂改變成 K-POP，只是努力讓音樂聽起來最簡單、最直觀，同時也能充分呈現男孩團體這個形式的魅力。換句話說，TXT 的音樂並不是表演的伴奏或象徵特定角色的配樂，而是只著重在音樂的純度上。

　　TXT 的音樂特性，與團體的故事有著緊密的關聯。TXT 使用豐富的文學技巧，詮釋他們經歷幼年期與少年期並逐漸成長為青年的過程。〈當世界失火的夜晚，我們…〉（Can't You See Me?）、〈在 5 點 53 分的天空下發現的你和我〉等歌名，

〈世界失火的夜晚，我們…〉（Can't You See Me?）

反而更像是小說、散文或一集動畫的標題，而這些音樂也不適合 K-POP 獨特的工業風、冰冷感或反烏托邦的未來形象。以流行音樂的傳統分類法來看，我們可以透過美國或英國流行音樂歷史中不可或缺的「青少年流行樂」，來理解 TXT 部分的音樂風格或主題。青少年流行樂主要的特色，在於取用多元音樂類型，並以極為平凡普通的角度，詮釋青少年的成長故事。TXT 的音樂從文學角度書寫青少年的心思，但採用的方式卻更為柔和（tone down），使他們的音樂得以符合團體的故事風格，成為不過度誇張又兼具高雅、經過升級的現代青少年流行樂典範。

　　TXT 作為一個 K-POP 團體，選擇了非常令人意外的發展方向，其中最為關鍵的角色就是與 Pdogg 一起負責 BTS 所有作品的製作人 Slow Rabbit。Slow Rabbit 過去已經透過多元的音樂風格與獨特的抒情技巧，完成了 BTS 的「青春故事」，我們能從他在 2020 年創作的〈在 5 點 53 分的天空下發現的你和我〉當中，發現他的製作準確掌握了類型的精髓但不至於陳腔濫調，最重要的是，他透過整合零碎的音樂設計

〈在 5 點 53 分的天空下發現的你和我〉

與細膩的歌唱指導，創造出與 BTS 截然不同、簡樸且單純的青春旋律。

　　TXT 不單單只是 BTS 的師弟團，更不是另一個普通的 K-POP 團體。雖然還需要經過許多驗證，但他們帶來許多不同的音樂風格，且還有許多成長的空間，更重要的是他們是這個圈子最新的潛力股。比起現在，我更期待他們的未來，雖然我們只能猜測他們未來可能會朝哪個方向發展，不過他們至今帶來的那些華麗且清爽的歌曲、創新的文學敘事手法，正以極快的速度豐富他們的歷年作品清單，絲毫不輸給過去使 K-POP 發光發熱的任何一組頂級團體。

〔 TOMORROW X TOGETHER 作品集 〕

迷你一輯《夢之章：STAR》2019 年 3 月 **MUST**

就算將這張專輯稱為 2010 年代後半 K-POP 圈最高純度的流行音樂專輯也毫不為過。製作人沒有遺漏任何一首歌，整體充斥著豐富滿盈的旋律，青澀爽朗的聲音與充滿好奇與憧憬的歌詞，完全符合「青少年流行樂」的定義。雖然大眾對他們的認知是 BTS 的師弟團，但 TXT 卻透過第一首歌〈Blue Orageade〉宣示他們將往截然不同的方向發展。雖然希望他們能多多嘗試合成器流行、浩室、陷阱等不同類型的音樂，但他們卻選擇最安全、最溫暖的旋律來表達自我，這也算是這張專輯的優點之一。其中〈星星的午覺〉這首歌埋藏在眾多的舞曲當中，歌曲演唱著無限的憧憬，算是這張專輯裡隱藏的珍寶。

Recommended

正規一輯《夢之章：MAGIC》2019 年 10 月

若第一張迷你專輯《夢之章 :STAR》是清爽的出發，那麼這張專輯的氛圍就有些出乎意料的整頓與真摯。會有這種結果，一方面是由於這是一張正規專輯，但最主要的原因，還是他們配合已然精準設定好的世界觀，自然而然透過音樂描繪屬於他們的成長故事。〈在 9 又 4 分之 3 月台等你〉中，TXT 一改以往開朗甜蜜的氛圍，選擇復古的新浪潮曲風，我們也同樣能在〈發癢〉、〈Poppin' Star〉當中，發現類似的復古情懷。專輯最為亮眼的歌曲，是毫無保留地突顯成員魅力音色的〈20 公分〉，雖然同是 HYBE 娛樂所製作的男孩團體，但他們卻透過這首歌清楚展現了與 BTS 截然不同的個性。

Essential

迷你二輯《夢之章：ETERNITY》2020 年 5 月

記錄少年成長經歷的《夢之章》系列作，描述的是「衝突」與「混亂」的故事。〈世界失火的夜晚，我們⋯〉是出道以來首次以刻劃憂鬱、孤單為主的歌曲，最能代表這張專輯，也代表著他們的成長與進化。專輯中收錄的〈洗髮精的妖精〉，則是以清涼夢幻感重新翻唱 1990 年代，由經典樂團光與鹽所演唱的韓國流行音樂名曲。在這首歌以及加入原聲聲響的〈Eternally〉與〈鏡中的迷宮〉當中，我們可以看見 TXT 以相當美麗的方式，描述少年拋開了幻想中某些較為甜美的部分並藉此正視現實，但同時也還不想從夢中醒來的矛盾心情。

迷你三輯《Minisode1：Blue Hour》
2020 年 10 月

正規二輯《混沌之章：FREEZE》
2021 年 5 月

P L A Y L I S T

〔TOMORROW X TOGETHER 播放清單〕

金榮大 'S PICK！

▶ 在 9 又 4 分之 3 月台等你

▶ 某天頭上長出了角

▶ Blue Orangeade

▶ 在 5 點 53 分的天空下發現的你和我

▶ 20 公分

▶ 星星的午覺

▶ Ghosting

▶ 逃出動物園的美洲獅

▶ Cat & Dog

▶ Eternally

▶ 不能饒怪物一命嗎？

▶ Magic Island

▶ Our Summer

▶ 世界失火的夜晚，我們…

▶ 放學路（Way Home）

〔K-POP現象4〕

韓美合作所勾勒的 K-POP 未來

2021 年 2 月 18 日，環球音樂集團與 HYBE 娛樂正式公開將攜手打造 K-POP 團體的計畫。環球音樂集團旗下廠牌 Geffen 與 HYBE 娛樂發表合作廠牌，協議透過將在 2022 年播出的選秀節目，企劃一組直接在美國當地出道的 K-POP 團體。

2021 年 5 月 6 日，CJ ENM 與 HBO Max、跨國製作公司 Endemol Shine Boom Dog 攜手，以進軍南美市場為目標企劃、開發 K-POP 選秀節目。

2021 年 5 月 7 日，SM 娛樂與曾製作美國知名選秀節目〈美國好聲音〉、〈倖存者〉、〈創智贏家〉的好萊塢米高梅電視公司合作，宣布將在 2021 年內公開新的選秀節目，以選拔瞄準美國等國際音樂市場的 NCT-Hollywood。

彷彿約好的一樣，2021 年就發表了三大以海外為主、尤其是瞄準美洲的 K-POP 競賽計畫，這些計畫的主角分別是透過 BTS 躍升成為 K-POP 中心的 HYBE 娛樂、K-POP

圈名符其實的三大公司兼領導者 SM 娛樂、貢獻最大心力讓 K-POP 在海外市場更加普及的 CJ ENM。這些計畫在架構上都十分類似，有趣的地方在於重點都有些不同。以 HYBE 娛樂的情況來看，他們將重點擺在「設立合作公司」。過去跨國合作投資廠牌的嘗試主要集中在東亞，但 HYBE 娛樂現在將帶領 BTS 走向成功的祕訣當作基礎，正式進入美國娛樂圈的中心。CJ ENM 與 SM 娛樂雖然都將重點擺在選秀節目，不過目標也各不相同。從 CJ ENM 選擇與 HBO 合作這點可以看出，他們將重點擺在選秀節目的成功，而 SM 娛樂則著眼於透過 NCT-Hollywood，以 NCT 這個在地化的品牌穩定公司在美國的發展系統。

K-POP 產業與美國廠牌或電視節目攜手進軍美國，也許可說是過去以現場表演為主要收益來源的 K-POP 產業，在面對新冠肺炎的打擊之下摸索出來的潛在事業模式，但將這樣的發展，看成是 K-POP 過去二十多年來追求的在地化事業終於進入逐漸成形的階段，或許更為恰當。在前面探討 NCT 的內容中也提到，K-POP 產業一步步朝著在地化進化，如今在地化不再只侷限於日本或中國等亞洲國家，

而是以北美為中心開始發展，能讓人深刻感受到 K-POP 的
地位不可同日而語。這的確是一種潮流，不是一種突然發
生的現象，如今音樂產業的龍頭全都跟上這股潮流，並為
了爭奪主導權而展開一場大戰。

　　早在幾年前，我們就能看見這些改變的端倪。兩年
前，也就是 2019 年的秋天，SM 娛樂打著 K-POP「復仇者
聯盟」的頭銜，在美國推出由不同團體成員組成的聯合男團
SuperM。SuperM 乍看之下像是另一組常見的 K-POP 偶像
團體，但現在回想起來，這個團體其實在產業上創下了幾
項新的紀錄。尤其他們幾乎不在韓國國內宣傳，而是瞄準
海外市場，準確來說是瞄準美國市場，這一點真的十分有
趣。SuperM 當中除了 EXO 的伯賢與 Kai、SHINee 的泰民
之外，可以說是以 NCT 這個 SM 娛樂的在地化專案為基礎
所建立。SuperM 的成員在海外市場皆已有一定的知名度，
不在韓國發展而是直接進軍海外市場的全新運作模式，也
是這個團體的特色。更驚人的是，SuperM 是以美國首屈一
指的唱片公司 Capitol Records 的簽約歌手身分出道。美國
公司不再像過去那樣，只是消極地將自己定位為活動的主

辦者，而是將 K-POP 歌手當成自己公司的歌手對待，積極地攻略市場。這樣的轉變有了立竿見影的效果。SuperM 雖然是個新人團體，但卻獲得了巨大的成功，還參加了美國主要時段的脫口秀，這也促使其知名度大幅提升。不過當時我曾經撰文批評，這並不是 SuperM 這個團體在美國出道的宣傳，而是 SM 娛樂的品牌發表會，也就是在宣傳 SM 娛樂這間餐廳推出了新的「樣品」菜單。而 SM 娛樂之所以推出這份菜單，當然是為之後的在地化鋪路，而他們的確也正朝著這個方向前進。

業界人士透過許多管道，判斷美國市場已經準備好更積極地接受 K-POP，尤其是在 Psy 的〈江南 Style〉熱潮以來，美國對 K-POP 的關注開始有了更具體的成長。只是過去沒有人能回答「該如何發展」這個問題，人們的確也對 K-POP 在商業上具有多少破壞力存疑。K-POP 的問題在於它有獨特的定位，它並不像其他亞洲非主流音樂一樣，以人種為主要發展市場。K-POP 在美國國內最大的消費者不是亞裔，反而是白人女性，而且這個族群也逐漸往黑人、西班牙裔的族群擴大。K-POP 開始被認為是一種「潮人」

文化，它本就在亞洲文化狂熱者與同性戀社群間廣泛發展，而在 2012 年 Psy 的〈江南 Style〉大紅之後，K-POP在一般大眾之間的認知度也逐漸提升。以美國掀起 BTS 現象為起點，尤其在〈Dynamite〉這首超熱銷單曲發表之後，K-POP 就不再只是專屬於少數的狂熱者，而是爬到了更高的地位。

　　不過站在必須投資或宣傳 K-POP 的美國資本角度來看，K-POP 仍然是相當高風險的事業。美國主流廠牌或投資者長時間不關心 K-POP 產業，是這個產業的門外漢，大多都是看到 BTS 現象級的人氣之後，才開始嘗試探索這個市場。主流產業對待 K-POP 的方式，仍然無法擺脫他們對待拉丁音樂、J-POP 等外國音樂的模式。「不能不發行英文專輯或與當地藝人合作就直接進軍美國，即便真的這麼做也有其發展極限」的想法與作法，與其說是 K-POP 團體自己的判斷，更像是在遵從美國資本的強力要求。過去 BTS一直只發行韓文歌曲，最後以〈Dynamite〉這首英文歌入圍葛萊美獎，其實也點出了美國音樂產業的封閉性以及對待 K-POP 的消極態度。

　　總之，從結果來看，近兩、三年來狀況的確有了巨大的改變。最有趣的部分是在製作 K-POP 的技術上，美國產業「完全」聽命於 K-POP 經紀公司。對照過去亞洲明星進軍美國，或是韓國明星進軍日本時，總是必須完全尊重當地製作人意見的情況，這真是令人刮目相看的成果。總結來說，我們可以透過實際的經驗得知，K-POP 進軍美國除了採行由韓國經紀公司負責音樂製作、總攬表演的所有部分，並由美國唱片公司提供資本、協助宣傳和品牌行銷的分工方式之外，就沒有其他的方法了。

　　而這樣的改變代表的意義十分明確，那就是 K-POP 在美國會成為一種音樂類型，同時也正逐漸進化成獨立於音樂類型之外的一種獨特存在。不過 K-POP 的獨特之處，是建立在產業的便利性或 K-POP 的特殊性上、是源自於 K-POP 經紀公司所擁有的技術與建立社群的能力，絕不會成為侷限於特定人種或地區的類型音樂。這同時也告訴我們，美國主流市場終於意識到 K-POP 的成功訣竅不是借助既有媒體的力量、電臺 DJ 等主流系統的幫助，而是在於經由社群媒體直接與歌迷交流，並在其中建立起全新的社群

網路，這是新的潮流。K-POP 的進化以及逐漸得勢，正在
美國內部創造全新型態的「流行」音樂產業。

CHAPTER

06

Red Velvet——
開拓女團疆域的時尚音樂

Red Velvet－開拓女團疆域的時尚音樂

Red Velvet

「I love you⋯till kingdom come.」

〈Kingdom Come〉

在 Seulgi 銷魂的 RUN（如溜滑梯般快速唱過多個音階的演唱技巧）之上，覆蓋了 Wendy 如洪水般的淒美低吟。為了聽這段宛如獨自下定決心一般，漸漸淡出消失的歌曲結尾，我多次重播〈Kingdom Come〉這首歌。歌曲中沉重且不斷重複的鼓點，實在讓人不敢相信這是一首 K-POP 女團的作品。這首節奏藍調歌曲以這樣的鼓點，搭配簡單反覆的和聲行進與催眠般的演唱和聲，讓我們真正見識到這個名叫 Red Velvet 的女團，在 K-POP 圈內是多麼獨特的存在，這無疑是歷代 K-POP 女團作品當中最傑出的歌曲之一。

〈Red Flavor〉

不過遺憾的是，這首被 Red Velvet 歌迷與所謂「K-POP 粉絲」列為隱藏名曲的作品，對因〈Red Flavor〉而認識 Red Velvet 的一

般大眾來說卻相當陌生，甚至可能根本不知道有這首歌的存在。而正是這樣的認知差距，成為我對她們產生興趣、開始關注她們的契機，也是我主張 Red Velvet 的音樂與眾不同的原因。Red Velvet 的音樂能夠刺激樂評的感受，在某種程度上她們也受到樂評們的熱愛，她們的音樂魅力與作為一個流行商業女團的魅力之間，有著一段不小的差距，但這兩者間微妙的不和諧，正是使 Red Velvet 更為獨特的重要元素之一。

無論是「紅色的滋味／我很好奇／甜心」這句歌詞搭配的動作中流瀉而出的「清新魅力」，還是在〈Dumb Dumb〉與〈Russian Roulette〉當中，以面無表情搭配毫無靈魂的重複動作，表現或諷刺現代普普藝術的另類，Red Velvet 都能詮釋得恰到好處。她們以這種現代且奇特的形象，以及與這種形象有如天作之合般的現代音樂，在 2010 年代中期競爭激烈的 K-POP 音樂圈中，成為最受矚目的女團之一。Red Velvet 沒有特別強調亞洲女團的異國形象，卻同時擁有有別

〈Dumb Dumb〉

〈Russian Roulette〉

於美國或英國流行樂截然不同的都會、成熟女性魅力。

　　她們並不追求 K-POP 女團有時過度氾濫的可愛或性感等炒短線形象，而是選擇迷倒當代女性聽眾的勇敢與恰到好處的官能美，不將自己限縮在男性歌迷的慾望或令人羨慕的形象中，而是將團體定位為讓女性歌迷憧憬、產生共鳴的「魅力女孩」。這能夠說是一種折衷的模式嗎？從結果來看，Red Velvet 這個團體擁有前所未有的全新魅力，令過去使用二分法將聽眾簡單區分成男性與女性、K-POP 與 POP、狂熱者與一般大眾的歸類方式，變得毫無用武之地。而她們能擁有這樣亮眼的均衡之美，絕非一蹴可幾。

　　不過我並不認為她們能爬到現在的位置，單純是因為特定的商業「形象塑造」或聰明的「定位」。我們反而能在 Red Velvet 收錄 K-POP 當前最豐富、最高級成果的歷年作品中，也就是從她們的音樂當中，找到 Red Velvet 作為藝術家的最大魅力，她們的音樂中有著當代最為成熟、最為前衛的旋律。Red Velvet 曾發表許多名曲，即便完全不考慮、甚至忽視這些歌曲的概念或視覺等音樂以外的元素，她們仍能在聽覺上帶給人們一定程度的滿足。我們除了能

在為了追求商業成果而特別下工夫的主打歌中，看見 Red
Velvet 在音樂上的成就之外，更能在所謂專輯的「收錄曲」
中，清楚看見她們在音樂方面花費的苦心。

　　考慮到 K-POP 團體一定會面臨的商業壓力，其中女團
又有概念上的限制等問題，便不難發現〈7
月 7 日〉（One Of These Nights）實在是一
首不太可能被選為主打歌、甚至根本可說
是奇蹟的歌曲。有如一首古典室內樂小品的弦樂開場，將
聽者的情緒帶往意想不到的方向，接著又在令人意外的時
間點，讓人聽見有些憂鬱的歌聲搭配令情緒瞬間降溫的冷
調鋼琴伴奏。耳朵夠敏銳的人，或許在聽見這個非典型的
開場時，就能發現這與任何一首女團的熱銷曲完全不同。
不僅如此，〈7 月 7 日〉雖被歸類為一首「慢歌」，但特別
的是我們完全找不到它與任何排行榜「情歌」之間的共通點。
歌聲的主旋律從唱出「暫時」這兩個字的第一個音節之後，
便沒有依照我們可預期的方式、依照我們的期待行進。在
短暫且激烈的前奏之後，來到由「與古老的故事」這句歌
詞揭開序幕的副歌段落，但卻不是一般大眾所預期的「痛

徹心扉」的副歌。創作者僅是以「即使是在夢境中也無妨」
這句短短歌詞之後,加上一段寂寥且漸漸遠去的爵士旋
律,來描述蘊藏在「銀河彼端的遠方」這句歌詞中,那種
在剎那間碰觸彼此、卻又必須立刻分離的哀戚情緒。這樣
一首優雅的節奏藍調歌曲,竟被選為 K-POP 頂級女團的主
打歌,著實令人感到驚訝。

　　Red Velvet 擁有許多像〈7 月 7 日〉這種拒絕採用 K-POP
公式創作的作品,這使她們的音樂變得獨特,又不至於太
過前衛難懂,這確實也是相當值得我們關注的一點。事實
上就流行音樂作品來說,這是相當重要的美德。她們並不
遵循 K-POP 產業的習慣或典型,卻還是能推出讓 K-POP
聽眾都欣然接受的作品,光是這點就足以令 Red Velvet 的
音樂具備顯著的差異性,我們早就能在她們初期的暢銷
曲〈Ice Cream Cake〉中發現這樣的特點。這是一首青春洋

〈Ice Cream Cake〉

溢、朝氣蓬勃、充滿異國情調,能夠代表
Red Velvet 現代美學且膾炙人口的作品,
不過若我們單純從音樂技術層面來看,會
發現這首歌裡充斥著令人費解且精心安排的元素。整首歌

以短暫獨特且不和諧的「啦啦啦啦啦……」揭開序幕，是
一個出乎意料的安排，接著出現的是有如饒舌一般的主歌
（verse），再接續到相當奇特的副歌段落。有趣的是，副歌
由奇妙的半音階、不和諧音與困難的和弦行進組成，實在
難以用正確的聲音演唱出來，但卻絲毫不會讓人感到尷尬
或矯情。

　　用 K-POP 常見的創作方式去審視 Red Velvet 的經典作
品之一〈Bad Boy〉，會發現這同樣也是一 〈Bad Boy〉
首構成有些平淡、嚴格來說有些無趣的歌
曲。這首歌沒有明顯的高潮段落，也沒有
K-POP 特殊的「記憶點」，更沒有在意想不到的瞬間出現、
試圖讓聽者大吃一驚的花俏飛躍或音樂上的設計。只有可
笑地（或可愛地）重複的節奏、簡單卻清脆地刺激著耳朵
的旋律，我們在這首歌裡找不到任何反轉或生硬的連接，
只有自然延續歌曲氣勢的優質鋪陳。〈Bad Boy〉有如教科
書上的範本，讓我們看見如何用最簡單的創意疊加與旋律
調和，創造出一首出色的流行音樂作品。所有的元素都有
各自具備的意義，卻又沒有哪一部分過於突出，而是各自

扮演著一個小角色，讓整體更加和諧。演唱、饒舌，雖沒有刻意費心突顯成員在任何一個部分的技術，卻能讓人們在聽著這首歌的時候，自然感受到成員的魅力。北美歌迷喜歡簡潔成熟的節奏藍調音樂，所以會將〈Bad Boy〉選為最佳作品之一也絕非偶然，這自然也使 Red Velvet 在北美市場的知名度跟著水漲船高。曾經在發源地美國也幾乎銷聲匿跡的經典節奏藍調歌曲，藉著 K-POP 成熟的音樂與 Red Velvet 的時尚魅力重新回到世人面前。

〈Be Natural〉

雖然很多人都沒注意到，不過 Red Velvet 之所以能夠推出有內涵的音樂作品，同時也能不受阻礙地嘗試非典型的實驗、翻玩熟悉旋律的重要動力，正是來自於她們出眾的演唱能力。

〈Automatic〉

雖然難以與〈Red Flavor〉或〈Russian Roulette〉等作品象徵的繽紛活潑形象聯想在一起，但她們在 K-POP 圈卻是少數不以突顯舞技為定位、而是主打演唱實力的女子團體。她們在〈Be Natural〉這首歌當中，以稍嫌過大的聲量與過度修飾的節奏藍調演唱技巧，首次向大眾展示她們的歌唱實力，

而〈Automatic〉則與〈Be Natural〉恰巧相反，藉由控制得宜的演唱技巧來展現夢幻官能美。兩首歌都屬於主打演唱的作品，讓她們有機會展現自己最適合節奏藍調風格的演唱技巧。

　　作為一個演唱團體，Red Velvet 的每一位主唱都擁有不同個性，她們透過融合彼此的技巧與音色，大幅增強團體獨有的清新優雅與美麗脫俗，其中主唱 Wendy 的存在感尤其不容忽視。她得天獨厚的音量與技巧，使她能夠輕鬆駕馭〈Oh Boy〉這首歌當中的高音，另外〈La Rouge〉中華麗且緊密的即興演唱，也幾乎成了她的招牌。或許我們還能夠再找到幾位同時滿足音量具爆發力、高音豐富這兩個條件的歌手，但卻很難找到另一位偶像團體的主唱，能像 Wendy 這樣懂得如何將出色的歌唱能力，轉化為適合全球市場的成熟音色。除了技巧成熟之外，溫暖豐富的音色也是她身為演唱者的一大優點。在〈Body Talk〉這首鮮少有人認識的名曲當中，她用成熟的發聲技巧與厚實的歌聲，高雅地詮釋出難以

〈La Rouge〉

〈Body Talk〉

言喻的寂寥與哀戚。

　　Wendy 在 2021 年 4 月發行的個人首張專輯《Like Water》，是她職業生涯的轉振點。這張專輯讓這位受團體活動限制的偶像團體主唱，開始能夠真正展現她的演唱實力。專輯中的兩首主打歌各有令人驚豔之處，〈When This Rain Stops〉能夠窺探 SM 娛樂培養出的天后級女主唱實力，

也讓聽眾能在繼太妍之後，享受另一位 SM 娛樂培育出的流行歌手詮釋的感性。即便聲音極其微弱細小，我們也能從中感受到 Wendy 歌聲的靈活性。有如細緻絨毛般包覆歌聲的旋律，與劇烈的情感張力中所蘊含的爆發力，加深並加強了整首歌曲欲傳達的訊息。而相較之下，〈Like Water〉則一開始

就點名歌曲欲傳達的情緒並不劇烈，而是如潺潺流淌的水流般自然流暢。即便歌曲本身沒有特別的情緒爆發點，Wendy 仍能靠著聲音的天然質感與絕佳的節奏控制，帶出整首歌的韻味並吸引聽者的注意力，實在令人更加期待她作為演唱者的未來發展。Wendy 以溫暖的音色，或可說是以「暖調」

〈When This Rain Stops〉

〈Like Water〉

來增添 Red Velvet 音樂的溫度，而另一名主唱 Seulgi 則相對擁有較為冰冷的「冷調」，兩人在團體中形成了絕佳的對比與平衡。Seulgi 雖經常被認為是當代女團中擁有頂尖舞技的成員之一，不過她出色的歌唱能力，也在聽覺上為 Red Velvet 的音樂帶來更多樂趣。我們可以用「節制的官能美」來形容她的歌聲，她使用精雕細琢的歌唱技巧與穩定的發聲，營造出微妙的性感與哀戚，也為 Red Velvet 的音樂增添了一絲易碎的柔弱感。

Joy 雖然被歸為副唱，但她擁有前兩位主唱所沒有的音色，並且能透過這樣的特點，讓 Red Velvet 成為在專業之餘，兼具自然、親切等形象的團體。她擁有天生的美聲與清新高雅的音調，加上具「大眾性」的渲染力，使她無須借助特殊的類型或編曲，就能輕鬆因應任何一首歌曲，同時也能在爽朗與優雅之間自由切換，為 Red Velvet 獨特的抒情與細膩奠基。Red Velvet 不是只依靠一名主唱的團體，而是由多名擁有優秀音色的主唱組成的合唱團，也正是因為這樣，Joy 才能在不考慮歌唱技巧的情況下，躍升成為團體中不可或缺的主唱成員。

Red Velvet 作為一個演唱團體的魅力，並不是靠展現具爆發力的歌唱技巧來呈現，相較於典型的天后型大歌，我們反而更能在簡單樸素的歌曲當中看見她們迷人的一

〈Psycho〉

面，而這也正是她們最令人感興趣之處。〈Psycho〉也和〈Bad Boy〉一樣是個很好的例子，讓我們得以看見 Red Velvet 作為演唱團體的美。在這首歌當中，她們輪番展現歌唱技巧的炫技開場、即興演唱部分都非常出色，但當主唱成員的聲音收攏在一個音當中的那一刻，Red Velvet 嫻熟的和聲形成與其他團體截然不同的獨特共鳴，也藉此讓我們再次確認，Red Velvet 的本質其實是一個演唱團體。

〔Red Velvet 作品集〕

單曲《幸福》（Happiness）
2014 年 8 月

單曲《Be Natural》
2014 年 10 月

迷你一輯《Ice Cream Cake》
2015 年 3 月

正規一輯《The Red》
2015 年 9 月

迷你二輯《The Velvet》
2016 年 3 月

迷你三輯《Russian Roulette》
2016 年 9 月

迷你四輯《Rookie》 2017 年 2 月

Red Velvet 在正規一輯《The Red》當中展開朝氣蓬勃的放克旅程，接著經過〈Russian Roulette〉，並在第四張迷你專輯《Rookie》當中達到高峰。雖然主打歌〈Rookie〉中令人較為印象深刻的部分，只有重複「Rookie！ Rookie！」的淘氣記憶點確實稍嫌可惜，不過仍是一首擁有少見律動與緊密行進的傑作。專輯收錄的〈Talk To Me〉採用當時最新流行的舞曲風格，雖然也是一首不錯的歌，但〈Little Little〉當中的溫暖歌聲更是一絕。另外，以神祕氛圍營造壓迫感的〈Body Talk〉，則是能在 K-POP 女團歷史上留名的作品，光是這首歌就足以為這張專輯增添收藏價值。

Recommended

夏季迷你一輯《The Red Summer》2017 年 7 月

對多數一般大眾來說，這張專輯的討論熱度來自主打歌〈Red Flavor〉，不過只要仔細聆聽專輯中的收錄曲，就能發現整張專輯的完成度其實非常高，所以如果只把它當成一張夏季特別專輯，反而會讓人替這張作品抱屈。其中爽颯的〈You Better Know〉是首很棒的歌，而選擇熱帶浩室曲風，將初戀的悸動比喻成動物園的〈Zoo〉、以催眠的電子旋律，將沉醉在「莫希托」中的心情表達得唯妙唯肖的〈夏日光芒〉（Mojito）、以音樂旋律完美重現海灘風光與夏日情緒的〈聽見海的聲音〉（Hear The Sea）等，都是令人難以忘懷的名曲。在 Red Velvet 的歷年作品當中，這是一張能夠符合所有人口味的通俗專輯。

MUST

正規二輯《Perfect Velvet》2017 年 11 月

正規二輯改版《The Perfect Red Velvet》2018 年 1 月

過去建立起普普藝術般摩登、活潑形象的 Red Velvet，透過這兩張專輯往更成熟、更官能、更複雜的女性形象跨出第一步。若要更進一步解釋，那就是這兩張專輯可以視為「Velvet」概念的巔峰，收錄曲的風格多變且完成度極高，讓人無法輕易發現她們將乖僻的活潑排除在音樂之外。〈Peek-a-boo〉雖然很有魅力，但卻感覺好像穿上了一件不合身的衣服，相較之下〈Bad Boy〉則十分完美，巧妙地平衡了成熟美與酷女孩的形象。專輯還收錄了值得列入 Red Velvet 最佳名曲的〈Kingdome Come〉、〈看〉等歌曲，成為她們在音樂上的突破，同時也是另一道有待跨越的「高牆」。

夏季迷你二輯《Summer Magic》
2018 年 8 月

迷你五輯《RBB》
2018 年 11 月

迷你六輯《'The ReVe Festival' Day 1》
2019 年 6 月

迷你七輯《'The ReVe Festival' Day 2》
2019 年 8 月

迷你六、七輯改版《'The ReVe Festival' Finale》
2019 年 12 月

迷你一輯《Monster》
2020 年 7 月

迷你一輯《Like Water》
2021 年 4 月

迷你一輯《Hello》
2021 年 5 月

〔Red Velvet 播放清單〕

▶ Bad Boy

▶ Rookie

▶ Ice Cream Cake

▶ Oh Boy

▶ 7 月 7 日

▶ 看

▶ Automatic

▶ Kingdom Come

▶ Little Little

▶ 夏日光芒

▶ Something Kinda Crazy

▶ Butterflies

▶ Psycho

▶ La Rouge

▶ Body Talk

PHENOMENA

〔K-POP現象5〕

推動 K-POP 的幕後推手

A&R

A&R 是「Artist and Repertoire」的縮寫，也是目前 K-POP 產業最重要的推手。樂評經常會在評論或音樂相關的報導中提到他們，也有不少探討 A&R 工作內容的書籍，不過站在一般大眾的立場來看，或許並不清楚 A&R 的定義或負責的範疇。A&R 原本被稱為「人才挖掘」（talent scout），如字面上的意思，就是負責發掘新人或將獨立廠牌的歌手帶進主流廠牌。發現在教會唱歌的惠妮・休斯頓，使她有機會成為國際天后的克萊夫・戴維斯、嘻哈製作人兼創作者里克・魯賓與 Diddy，同樣也是透過 A&R 進入唱片圈而成為巨星的案例。挖掘新人意味著掌握最新潮流，並找出與潮流相符的才能。從這點來看，A&R 與做出商業裁決的唱片公司總經理或主管不同，他們必須對音樂產業的潮流有著全面且淵博的認識，同時也要擁有足夠的「感覺」，判斷想成為明星的這些人當中，誰在商業上具備

潛力。當然，與發現人才同樣重要的，就是引導簽約的能
力。簡單來說，就是要說服有潛力的明星與公司簽約，並
有足夠的「手腕」簽下對公司有利的合約條件。A&R 負責
的另一項工作，就是在籌備唱片與錄音的過程中，主理多
個創造性的決定，尤其是必須整合製作人、所屬藝人、外
部作曲人與發行公司（管理音樂內容製作或流通發行服務
的公司）的意見。因為他們不是音樂人，所以不會在音樂
創作或錄音現場做出最後的決定，但卻會在藝人的身邊提
供協助。

　　在 K-POP 偶像製作當中，A&R 的角色其實非常關鍵。
K-POP 偶像製作的藝術或技術本身，幾乎可說是 A&R 能
力的角力。A&R 要和製作人及藝人一起商討專輯的製作
方向，並且配合該方向邀請合適的作曲人、作詞人與編曲
人。在這個過程中，還必須和創作者所屬的版權公司協
商、統整意見，尤其 K-POP 歌曲大多同時有多位創作人參
與，在獨特的「創作營」系統當中，A&R 的角色就變得十
分具體且能實際發揮作用，他們會需要針對歌曲的類型或
氛圍提供意見，並且提出修改的要求。他們可能會告訴作

曲人「某某歌手要什麼感覺的歌」，或是提出「那首知名的歌裡面的吉他音色」等要求。提議在作曲人製作的母帶當中放入原本沒有的段落，或是要求把已經做好的歌徹底修改成不同的感覺等，也都是 A&R 的工作之一。在偶像團體的音樂當中，以最佳方式分配、調整不同的段落，經常取決於 A&R 的判斷。他們會配合與唱片總製作人協商的音樂方向，決定合適的視覺與故事概念，並與音樂人緊密地聯繫，讓這些結果能在錄音室與攝影棚中呈現出來。

創作營

K-POP 偶像音樂之所以能夠擁有維持在一定水準的完成度，創造時尚、獨特、專屬於 K-POP 的聲音美學，其根本就在於被稱為「創作營」的系統。這個也被稱為「歌曲創作營」的作業系統，就是為了作曲而規劃的一連串步驟。流行音樂由多位作曲家共同創作，或分工創作再繳納成品的創作方式起源，可以追溯到十九世紀末期一個由作曲人所經營，名叫「錫盤巷」（Tin Pan Alley）的音樂版權事

業。當前的 K-POP 音樂圈，也是透過版權公司與唱片廠牌的 A&R 團隊合作，再由所屬作曲家繳納成品的方式進行，從這點來看算是承繼了這項傳統。在更現代的流行音樂歷史中，我們也可以在被稱為偶像音樂始祖──美國傳奇唱片廠牌摩城唱片（Motown）──的製作方式中找到類似之處。摩城唱片擁有 Holland-Dozier-Holland、The Clan、The Cooperation 等傳奇的歌曲製作團隊，他們透過高度系統化的共同作曲、製作模式，創造出屬於摩城的音樂，並且將商業殺傷力極大化。這種方式也就是所謂的「內部」作曲系統，K-POP 當中包括 YG 娛樂、JYP 娛樂、HYBE 娛樂等廠牌都沿用了這個模式，進一步創造出屬於廠牌的特色。

　　不過現代 K-POP 的創作營系統，主要透過與斯堪地那維亞的流行音樂先進國家，包括瑞典、挪威、丹麥等作曲人的合作完成。他們自 1990 年代後期便開始與 J-POP 產業緊密合作，自 J-POP 產業習得要領的 SM 娛樂，在 2000 年代中期引進這個模式，打造出如今的創新創作營。雖然在韓國流行音樂圈內一直都有「翻唱」外國歌曲的概念，不過是從 SM 娛樂採用此系統開始，才有了向國外作曲家

購買歌曲的作法。不是跟美國或英國、而是跟斯堪地那維亞地區的作曲人合作，或許會令人感到意外，但我們要知道，瑞典其實培育出 ABBA、Roxette 等樂團，以及流行音樂史上最成功的作曲人馬克斯‧馬丁。瑞典有著像韓國高中實用音樂教育科等級的大眾音樂教育系統，培育出許多優秀的人才，有趣的是目前他們最偏好的音樂產業之一就是 K-POP。這樣的關注，一方面是認為隨著 K-POP 成為全球知名的音樂類型，投入這個產業更有機會成為熱門歌曲的作曲人，同時也是因為他們判斷在 K-POP 產業當中，他們能夠盡情嘗試在美國或日本流行音樂圈內，無法自由挑戰的實驗性或混合性藝術創作。

創作營始於唱片廠牌的 A&R 團隊與海外發行公司接觸，簡單來說就是廠牌委託版權公司作曲，或是委託他們做出理想風格的音樂，版權公司媒合所屬創作者與廠牌後，創作營便正式成立。有時也會由版權公司主導這樣的會議，甚至可能由創作者本人主導。決定好合作時間與地點後，就會開始歷時多天的共同創作。通常來說這樣的創作是專為特定的藝人進行，但也經常有在僅提供「男性」、

「女性」、「團體」、「個人」等關鍵元素的狀態下創作的情況。唱片廠牌會發送含有特定類型、風格，被稱為「導引」的請求，據聞 K-POP 產業的導引內容非常詳盡，創作者們非常喜歡。創作營開設後，從配樂（歌曲的演奏與構成）到導唱，完成度相當於成品的示範版本，很快會送交到廠牌手上，需要的話會經歷數次修改。經歷這些過程完成示範帶之後，有時會立刻進入專輯製作階段，但通常都會保存在廠牌的歌曲庫當中，在適當的時機開始錄音。在錄音之前，也經常會再度修改或補強歌曲。

演唱指導

　　K-POP 製作，尤其在以「創作營」為主的國際合作過程中，有一個近來廣受矚目但仍被低估的概念，那就是演唱指導。當然，演唱指導並非正式引進 K-POP 偶像產業的概念，不過閱讀藝人們的訪談，並經常能看見他們提及「演唱指導很好」、「演唱指導做得很好」等內容，顯示這只是未被納入正式程序的環節。所有「演唱」音樂在錄音過程

中，都包含著任何形式的「指導」，所以我們能夠將這個過程概括稱為「演唱指導」。

　　那演唱指導究竟是指導什麼呢？所有歌曲基本上都是以樂譜形式存在，但樂譜上只畫著音標或拍子等基本樂理概念，所以在錄音過程中需要演奏者（演唱者也是廣義的演奏者）的「詮釋」。這些詮釋有很多種形態，最常見的是在錄音室裡由製作人指揮，或由錄音工程師提出建議，但也會有創作歌曲的作詞／作曲人直接指導詮釋的情況。如果是有能力的歌手（藝術家），則會配合當時的感覺與歌曲的詮釋提供指導，或是與指導者商討之後再決定最後的詮釋方式，近來甚至直接有了演唱指導這樣專門的工作。這種作法是希望配合 K-POP 的分工系統提高工作效率，創作偶像音樂的經紀公司正積極導入這套運作模式。在前面介紹創作營的內容中也提過，歌曲做好交給經紀公司的時候，示範帶當中會包括演唱的音軌，歌手會用示範帶熟悉、練習歌曲，如果是以外文錄音的歌曲，則會同時填寫韓文歌詞。決定錄音日期之後，現場工作通常是由控制機器的錄音工程師、決定歌曲方向與演唱段落分配的 A&R 等共同負

責,其中扮演最重要角色的人就是演唱指導。演唱指導的角色可以由許多人擔任,如果有專輯總製作人的話,就會由該製作人負責演唱指導,也可能每首歌曲由不同的製作人負責。這項工作也可能由完全沒參與歌曲創作的其他音樂人負責,而通常能擔任演唱指導的人,都是經得起檢驗的大人物,其中多為作詞或作曲人,而饒舌等更講究細節專業的部分,也經常會邀請饒舌歌手共同參與。

有時演唱指導在演唱「錄音」的過程當中,也需要擔任「音樂總監」的角色。哪些樂句要用怎樣的感覺表達、特定段落要加入和音還是要用饒舌處理、高音要用真音還是假音演唱等細節,都必須經過精密的調配。如果負責主唱或饒舌的成員表現無法令人滿意,演唱指導還必須鼓勵他們或在精神上提供支持,如果他們已經設定好歌曲的方向,那就要盡量將自己的意圖反映在歌曲中,並且想盡辦法讓錄音過程順利進行。尤其創作營帶起一股向外國作曲人收歌並在韓國進行錄音的趨勢,演唱指導的角色就變得比以往更為重要。他們不再單純只是幫助讓錄音過程更為順利的角色,而是必須成為製作人,將以「外國歌曲」形

式存在的示範帶，更有效率地「變換」成為以韓文歌詞演唱、最能符合韓國情懷的作品。在偶像們眾多的錄音紀實影像中可以看到，在以創作營系統為基礎的音樂製作模式下，演唱指導大多由與藝人有直接關係，且能夠指揮整個錄音工作的少數幾個人擔任。也因此對偶像來說，演唱指導除了要擁有足夠的音樂能力之外，人際間的連結也是考量的重要因素之一。音樂／人際關係上隱形的信賴帶來加乘效果，進而創造出優質的錄音成果。

製作人

仔細閱讀唱片背面的製作名單，經常能看到「Produced by」、「Executive Producer」或「Engineered by」等「高級英文」(?)。雖然隱約知道是什麼意思，不過要找到合適的解釋也有點困難，所以這些概念給人的印象，經常只是讓觀看的人產生某種「感覺」。這裡我們可以簡單說明，製作人是音樂製作過程中最為關鍵、干涉的事務也最為廣泛的角色，不過這同時也是個相當抽象的概念。Produce，也就

是「製作」的過程分為幾個型態，其中最重要的部分，就是支付唱片作業需要的金額，讓過程得以順利進行。

　　負責這個角色的人，通常是唱片公司的老闆、廠牌的領導者或演藝經紀公司的代表。他們通常被稱為「監製」（Executive Producer），代表「負責營運相關事務的製作人」（Producer）之意，打開專輯可以在製作名單的最上面看見他們的名字。這群人確實擁有許多音樂製作上或宣傳上的經驗和手腕，但監製並不一定要是「音樂人」，因為在錄音室裡的音樂創作，通常由被稱為音樂製作人的人負責統籌。製作人最重要的角色，當然是決定專輯整體的「方向」，並且針對音樂做出具體的判斷，而要完成這件事，必須執行兩個最重要的任務：「聯絡」與「聆聽」。製作人必須召集製作唱片所需的人力（需要無數的聯繫），並且賦予每個人最為合適的角色，同時錄音過程中也要守在錄音室，現場了解錄音過程是否往理想方向發展。製作人在錄音室裡必須做的音樂選擇幅度十分廣泛且詳細，他們會召集 A&R 部門的人，以幾首歌為基礎決定專輯的方向與整體的旋律。也要指示已經完成的歌曲是否需要修改，或是要

把哪首歌當成專輯的最後一首歌，這些事情的最終決定權都掌握在監製手上。

錄音工程師

錄音工程師也被翻譯為「音響技師」，大致可分為樂器演奏與演唱錄音、混音、母帶後製。負責錄音的錄音工程師，會協助製作人或演唱指導迅速、準確地完成錄音。他們掌控包括電腦在內的眾多錄音設備，也需要配合歌曲調整麥克風或加入效果。透過無數次的錄音找出最佳版本，必要時還必須將不同的段落串聯，做成一首像樣的歌曲，這些都是錄音工程師必備的能力。「混音」則是將數十個分開錄製的音軌，混合成我們所聽到的立體聲音樂。聲音是否要加上效果、是否要讓特定段落聽得更清楚等歌曲平衡，也都由混音工程師負責。母帶後製則是將錄製好的歌曲，製作成數位音檔、CD 或 LP 等形式的「最終版本」，此階段也左右了聲音最後的樣子與質感。最重要的部分，就是調整聲音的大小與每一個音的頻率，以讓聲音聽起來更

為清晰。在不影響藝人或製作人最初「意圖」的前提下，讓聲音聽起來更加生動，而這整個過程都倚靠母帶後製工程師的能力。母帶後製工程師的另一件重要工作，就是讓專輯內收錄的所有歌曲，在聲音上能更加自然且有一致性。錄音過程中每一首歌曲都有不同的方向，需要靠母帶後製工程師的細膩調整，讓專輯整體感覺起來能像一張完整的作品。

CHAPTER

07

DAY6——
披著樂團外衣的合聲團體帶來美妙旋律

DAY6－披著樂團外衣的合聲團體帶來美妙旋律

DAY6

　　旋律，或許現在已經是一種有如傳說般的存在，只會留在過往某個人的腦海當中，不再廣泛地為人所知。如瀑布般自然流瀉的旋律、美麗的感性，以及不假思索地將耳朵交給旋律，似乎都成了往日的故事。聆聽DAY6的音樂，會讓人想起過去確實曾經存在，或是有如幻想一般留在我的想像中的旋律，以及那段旋律所傳達的故事。

　　DAY6的音樂很有力量，不過那樣的力量太過直接、單純，若以樂評的抽象語言來說明反而會有些難懂。那不是精巧的技術或前衛的實驗性，而是一股令人感動的力量。DAY6的音樂能令聽者靜靜思考，令人想起某些存在或不存在的東西，甚至能輕巧地喚醒某些人們暫時遺忘的美麗時刻。那是一種美麗卻不稚嫩、直率但不生硬的自然，也是DAY6的音樂最根本的力量。

DAY6 的登場，就像歷史上帥氣的搖滾樂手或以搖滾掛帥的偶像一樣，並沒有在樂評界獲得太大的迴響。2015年發表的〈Congratulations〉，採用所有成員輪流擔任主唱的獨特編制，與當時其他K-POP 歌曲相比，足以帶給人們新鮮的衝

擊，但卻有許多人不樂見他們的出現，原因想必大家心裡都有個底。DAY6 是由經紀公司策劃的樂團，而且他們並非主打唱跳，而是標榜為搖滾團體，人們對這樣的偶像肯定會感到抗拒，而評論對 DAY6 的反應與其說是批評，更接近刻意的忽視。

不過 DAY6 因應的方式相當出色，這種應對手法與其說來自於商業上的敏銳度，我覺得更接近一種憨直。仔細回想，他們從來不曾嘗試「證明」或「假裝」自己是搖滾樂團，也不刻意賦予搖滾這種音樂類型任何意義，我們幾乎感受不到他們為了獲得信賴或認同而拚命努力、表露真心，我很喜歡這點。因為 DAY6 在他們擅長的部分，確實比其他團體都更優秀。他們的本質不在「搖滾樂團」這個形式，而是有著豐富的旋律與出色的歌聲，並且以能夠完

整呈現他們優點的音樂站在大眾面前。換句話說，對 DAY6
來說，樂團這個形式只是演奏音樂、在大眾面前展現自己
的一種方法而已，就好像許多偶像團體透過完美的舞蹈表
演，向大眾介紹多元音樂類型一樣。DAY6 雖是一個以流行
樂／搖滾音樂為基礎的樂團，但更重要的一點，其實在於
他們由四名擁有出色歌聲的演唱者所組成，是 K-POP 最優
秀的演唱團體之一。

　　DAY6 歌聲的獨特之處，在於他們編排歌聲的方式並非
以功能為導向。雖然是以主唱晟鎮為中心，但 Jae、元弼、
Young K 並沒有受到個人職責的限制，也擁有足夠的歌唱能
力，可以駕馭歌曲任何部分、任何情緒。也因此在他們的
音樂中，歌聲少有固定的順序或公式，聲音會在意想不到
的地方相互交疊，將情緒帶向高潮或推入谷底，同時也為
歌曲增添新的感受，這是偶像團體中少見的優點，也是使
他們在聲音方面顯得格外豐富的原因。

〈喜歡〉

　　〈喜歡〉這首歌可說是 DAY6 抒情感性的經
典名曲，充分讓我們認識到團員各具特色
的聲音，如何從旋律中引出多變的情緒。

這首歌的副歌共重複三次，雖然都是相同的旋律，卻安排了不同的音色，透過團員彼此之間的調配，每一次都傳達出不同的韻味。也或許因為這樣，在聽〈喜歡〉這首歌時，幾乎不會感覺相同的副歌不斷重複。第一次副歌是 Young K 與晟鎮負責、第二次副歌則是 Jae 和晟鎮，兩次都是採兩人各演唱八句的組合，這也讓這兩段副歌聽起來其實像是四次不同的段落。最後一次副歌之前的連接段，則由元弼與 Jae 再次創造出與前面不同的情緒，這樣的情緒在由 Young K 與晟鎮詮釋的最後一次副歌中迸發並收尾，是個無論何時聆聽都令人感到非常美妙的段落。在最後的副歌之後，是沒有人聲、逐漸淡出的純音樂尾奏，帶給聽眾一種希望歌曲不要結束、希望故事可以再繼續下去、希望能再聽到演唱者歌聲的餘韻。

〈因為想要〉則是由他們的絕技，也就是透過前面提過的自由組合式的演唱，創造出多條情緒線的另一首名曲。這首歌由演唱第一、二段主歌（Verse）的元弼與 Young K 開場，元弼如少年般透明的歌聲唱出「又是開朗地笑著的一天」這句歌詞，Young K 有些寂寥的歌聲則十分貼合「降臨

在我們身邊的黑暗」的情緒。這巧妙的演唱分配，也延續到以主唱晟鎮悲傷的引唱為中心，並由 Jae、元弼、Young K 等人交替演唱的副歌當中。即便歌曲構成並不複雜，旋律也不斷重複，卻讓人產生一種整首歌像是一部短片集的錯覺，不同時空的登場人物交替出現，訴說著整段故事。

DAY6 的演唱技巧足以駕馭他們的音樂，而且也沒有什麼瑕疵，更重要的是不同風格的歌聲在情緒的光譜中相互碰撞、反應，創造出更多的可能性。晟鎮有力的煙嗓可以滿足人們對搖滾樂團的典型期待，也使他們的音樂更具信賴感，在強調勇往直前的歌曲當中能創造獨特的能量、在步調緩慢的歌曲中則能增添一絲「真實」，令人完全相信歌曲中的故事，都是晟鎮的歌聲在歌曲中扮演的角色。在前面提過的〈喜歡〉當中，「好想去愛」這句告白之所以能夠變得悲傷又貼近聽眾的心，都是源自晟鎮歌聲中的力量。Jae 的歌聲成熟且氛圍獨特，擁有現代演唱者應具備的所有條件。表達歌詞的故事性、副歌的渲染力等都是他的強項，就像前面提到的〈因為想要〉連接段的「我們也曾經並肩而行」這句歌詞一樣，他擁有能在瞬間抓住聽眾注意

力的演唱能力，更是一位藉著這項能力突
顯其存在感的演唱者。

Young K 的技巧、感情與音色有著完
美的調和，演唱者應具備的每項能力都
很平均，是一位非常理想的歌手。除了在
〈喜歡〉當中展現抒情的演唱能力之外，
也透過〈曾經幸福過〉展現具節奏感的彈
性歌聲、透過〈直到海浪平息的地方〉展現節奏藍調歌曲
要求的深情假音等，具備全方位的演唱能力。Young K 的
另一個重要角色來自他的作詞能力，他善於使用稀鬆平常
的詞彙，搭配並非任何人皆能輕鬆模仿的作詞技巧，詮釋
人人都可能擁有的情緒，顯示他是一位擁有非凡才能的作
詞人。他的歌詞不僅有許多令人眼睛為之一亮的描寫，更
能用許多平凡的敘事手法寫出深刻的感受。〈聽說是那樣〉
（When You Love Someone）的歌詞雖沒有花俏的用詞或刺
激的描寫，但最後不經意丟出的「神奇的
是，全心全意喜歡一個人，聽說就是那樣
的」這句歌詞雖然簡單樸素，卻創造出更

〈曾經幸福過〉

〈直到海浪平息之處〉

〈聽說是那樣〉（When You Love Someone）

勝任何美麗詞句的真實感動。

　　元弼的音色極具現代感，能夠因應許多不同類型，但卻是一位至今或許仍未完全發揮潛力、因而得到過低評價的演唱者。他的歌聲使DAY6不只是一組普通的搖滾樂團，更能夠化身為流行團體、美聲演唱團體或偶像團體。在〈你

〈你很漂亮〉

很漂亮〉這首歌中我們能夠看見這樣的特質，他清透的歌聲為歌詞增添了一絲清純，也讓情歌中的單純告白更具真實性。

考慮到目前鼓手度雲仍未展現其身為演唱者的實力，相信DAY6未來肯定能成為不受類型限制的演唱團體，可變化的幅度也將更大。

〈放手放手放手〉

DAY6細膩的感性與多變的演唱能力，使他們擁有許多慢歌作品，絲毫不輸給專門演唱流行情歌的歌手。除了〈你很漂亮〉、

〈Hi Hello〉

〈放手放手放手〉、〈宛如流動的風〉等搖滾情歌之外，在簡單復古的〈聽說是那樣〉、〈Hi Hello〉等歌曲中也能看見他們的卓越之處。他們的子團Even of Day專輯中收錄

的〈直到海浪平息的地方〉，甚至讓我們看見他們做為節奏藍調合聲團體的可能性。雖然一般大眾較熟悉他們的慢情歌，但 DAY6 出道以來就一直是勇於挑戰各種流行／搖滾曲風的樂團。八分之六拍的〈Man in a movie〉、復古合成器流行樂的〈曾經幸福過〉、颯爽奔馳的龐克搖滾〈讓我們成為一頁故事〉（Time of Our Life）、構成充滿張力的跨界搖滾〈啊，為什麼〉（I wait）、往來於搖擺爵士與龐克搖滾之間，由鼓手度雲演奏的令人印象深刻的〈Sweet Chaos〉等，都是展現 DAY6 多元音樂光譜的傑作。不過有趣的是，每一首歌都沒有刻意突顯他們主要訴求的音樂類型，若不去考慮每一首歌的編曲，那麼 DAY6 的音樂之所以能夠如此多變，關鍵就在於四名充滿個性的主唱、他們的多樣性與合聲。

〈讓我們成為一頁故事〉（Time of Our Life）

〈啊，為什麼〉（I wait）

　　DAY6 並不是平凡的搖滾樂團，不，他們是不能用搖滾這個類型定義、不能完全用樂團這個形式說明的團體。他們確實是以樂團編制為基礎，以搖滾音樂的特性做為音

樂基礎的團體，不過這並不代表 DAY6 音樂的本質。他們的音樂有著美麗的旋律、日常的歌詞、感動人心的演唱與聲音，是很久以前曾經存在，但一度中斷的旋律的故事。DAY6 是 K-POP 圈內前所未有的全新偶像，他們正在復興這則美麗故事的傳統。

. D I S C O G R A P H Y .

〔 **DAY6 作品集** 〕

迷你一輯《The Day》
2015 年 9 月

迷你二輯《DAYDREAM》
2016 年 3 月

單曲《Every DAY6 January》
2017 年 1 月

單曲《Every DAY6 February》
2017 年 2 月

單曲《Every DAY6 March》
2017 年 3 月

單曲《Every DAY6 April》
2017 年 4 月

單曲《Every DAY6 May》
2017 年 5 月

MUST

正規一輯《SUNRISE》2017 年 6 月

整張專輯充斥著 DAY6 風格的旋律，沒有任何一首歌例外，
首度讓大眾認識到何謂 DAY6 的音樂本質與認同，是一張相
當重要的專輯，就連音樂本身較不成熟的感覺都成了優點，
是一張青澀的作品。專輯中收錄的〈Congratulations〉，
是 DAY6 職業生涯中第一首、同時也是最重要的人氣名曲。
〈務必要笑〉則以活力的節奏讓人留下深刻印象，另外還有
結合鼓、貝斯、合成器流行、搖滾旋律等多種元素的〈啊，
幹嘛〉（I Wait）等「必聽」名曲。

單曲《Every DAY6 July》
2017 年 7 月

單曲《Every DAY6 August》
2017 年 8 月

單曲《Every DAY6 September》
2017 年 9 月

單曲《Every DAY6 October》
2017 年 9 月

單曲《Every DAY6 November》
2017 年 11 月

正規二輯《MOONRISE》2017 年 12 月

如專輯名所示，這是一張與正規一輯《SUNRISE》成對的專輯，無法區分這兩者的好壞。《SUNRISE》的優點是快節奏且充滿活力的歌曲所帶來的清涼與輕快感，《MOONRISE》則是以隱密、抒情的感性見長。〈喜歡〉是 DAY6 最令人感到真摯的名品情歌，光是這一首歌就足以突顯專輯的價值。專輯中收錄的〈Hi Hello〉瀰漫著 1960 年代的搖滾風格，〈聽說是那樣〉或〈我會努力看看〉兩首歌曲，則瀰漫著平靜卻難以掩飾的悲傷與寂寥，都帶給人們深刻且長久的感動。

迷你三輯《Shoot Me : Youth Part 1》
2018 年 6 月

單曲《Beautiful Feeling》
2018 年 9 月

迷你四輯《Remember Us : Youth Part 2》
2018 年 12 月

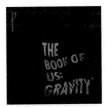

迷你五輯《The Book of Us : Gravity》
2019 年 7 月

Recommended

正規三輯《The Book of Us : Entropy》
2019 年 10 月

從《Shoot Me : Youth Part 1》開始，DAY6 便有很大一部分已經擺脫他們初期的公式，開始創造職業生涯的轉捩點。他們也在正規三輯《The Book of Us : Entropy》當中，以最明確、最多元複雜的方式展現該意圖。透過迪斯可、金屬、搖擺等比過往都要多元廣泛的音樂風格，美麗地展現了青春的混亂與青澀的愛情。專輯中收錄的〈宛如逝去的風〉雖是常見的 DAY6 式抒情歌，但其中不規則的不和諧和弦行進，卻也明確突顯了他們的改變與成熟。

迷你六輯《The Book of Us : The Demon》
2020 年 5 月

迷你七輯《The Book of Us : Negentropy – Chaos swallowed up in love》
2021 年 4 月

〔DAY6 播放清單〕

金榮大 'S PICK！

▶ 你很漂亮

▶ Zombie

▶ 喜歡

▶ Congratulations

▶ 聽說是那樣

▶ 啊，為什麼

▶ 因為想要

▶ Love me or Leave me

▶ Hi Hello

▶ 讓我們成為一頁故事

▶ 曾經幸福過

▶ 一定要微笑

▶ 宛如逝去的風

▶ 就這樣抵達你身邊
（Even of Day）

▶ Sweet Chaos

男孩團體為何被輕視
男孩團體的歷史與貶低男孩團體的脈絡

「男孩樂團」（boy band）這個詞很容易引發誤會，在K-POP圈，尤其是在韓國，通常使用「男團」來代稱男孩團體，嚴格來說這兩者其實並無差異。偏好使用男團而非男孩團體的最主要原因，其實在於「樂團」（Band）這個詞給人的感覺。原本「樂團」並不是我們熟知的「搖滾樂團」，而是代表所有演奏純音樂的群體。當然，這裡的「演奏」並不只是單純的樂器（instrument）演奏，如果將唱歌這種音樂行為，看成和樂器演奏一樣是種演奏（performing）的話，那麼僅以演唱者組成的團體，使用「樂團」一詞就絕對不會不自然。

與現代K-POP團體類似，或接近歐美男孩團體概念的「由演唱者組成的」男孩團體，其歷史究竟有多長？我們可以從一些雖然不是被稱為男孩團體，但卻是演唱和聲團體、合唱團等重唱形式的團體身上，發現男孩團體的源頭。由女高音－女低音－男高音－男低音組成的四重唱（四

重奏）形式合唱團就是一例。這個組合形式在流行音樂史上催生出「嘟‧哇調」（doo-wop）這種音樂類型，演唱電影《刺激1995》插曲〈If I Didn't Care〉的墨跡斑斑（Ink Spot）、1990年代初期掀起阿卡貝拉熱潮的人氣團體大人小孩雙拍檔（Boyz II Men）等，都延續了這個脈絡。他們雖不跳舞、外型也不華麗，但僅靠演唱能力就享有接近「青少年流行巨星」或「偶像」的人氣。從這點來看，具備重唱美聲團體特質的K-POP偶像，顯然可說是這些團體的後裔。

其實在1990年代，以美國與英國為中心的偶像美聲團體進入戰國時代之前，男孩團體還是不太為大眾所熟知的概念，當時輿論媒體也沒有正式使用該詞。但如果因此說男孩團體並不存在，那可就大錯特錯了。因為諸如傑克森五人組（Jackson Five）、奧斯蒙家族（The Osmonds）等團體，其實就是在節奏藍調這個大框架底下發展出不同的「泡泡糖音樂」，進一步成為現代男孩團體的原型。雖然媒體或一般大眾並未正式將他們歸類在男孩團體的概念之下，不過他們都有精巧且俐落的表演、讓青少年（尤其是少女歌

迷）瘋狂的帥氣外貌、尚未完全經歷變聲期的主唱等特徵，他們甚至很積極將編舞放入表演當中。而從產業的角度來看，他們之間還有一個更重要的共通點，那就是他們分別在貝里・戈迪（Berry Gordy）、瑞克・霍爾（Rick Hall）等擁有絕對權限的策劃者兼音樂製作人掌控下，決定他們自己的音樂發展。將自己的命運交付給他人的青少年偶像，只能接受製作人指示、有如「傀儡」的流行巨星形象，可說正源自於此。不過至少在這個時期，男孩團體還被認為是廣義的「搖滾明星」，也沒有被當成音樂上的嘲弄對象。

1980 年代出現了重大的轉捩點，音樂產業在這個時期開始漸趨保守，大企業也紛紛登場。1980 年代之後，眾多超級巨星的職業生涯逐漸脫離顛峰期，許多演唱泡泡糖音樂風格的節奏藍調美聲團體逐一登場，承繼前面兩組團體創建的公式。其中對現代男孩團體帶來最直接影響的團體，就是新版本合唱團（New Edition）與街頭頑童合唱團（New Kids on the Block）。有趣的是，這兩個團體都由黑人製作人兼作曲家馬瑞斯・史達（Maurice Starr）所企劃，團員沒有音樂方面的主導權（或在與製作人的權力遊

戲中敗北），實際上所有的決定權都掌握在製作人手上。在音樂創作的形式上則套用相同公式，只是團員組成的人種從白人換成黑人，我們已經可以從中看見現代「工廠型偶像」的雛形。馬瑞斯 · 史達所開創的這套方法，由自 1990 年代中期起創造男孩團體盛世的兩個團體──新好男孩（Backstreet Boys）與超級男孩（N'sync）──所繼承。尤其超級男孩是由策劃者路易斯 · 珀爾曼（Louis Pearlman）採用與新好男孩相同的方法創建，可說是具備「繼承者」特質的團體。從這時開始，「男孩團體」一詞便廣泛地被歐美音樂媒體使用，與歐洲的接招合唱團（Take That）、男孩特區（Boyzone）、西城男孩（Westlife）等團體一起，建立歐美男孩團體延續到 2000 年代初期的最後盛世，但當男孩團體開始支配主流產業的同時，對他們的批判與牽制也逐漸浮上檯面。

從商業角度來看，男孩團體確實在流行音樂史上扮演關鍵角色，一方面當然是因為麥可 · 傑克森或賈斯汀等當代流行巨星皆是男孩團體出身，不過若把通常不會被歸類為男孩團體，但卻也十分活躍的美聲團體或節奏藍調團體

一起放進來看，就能發現男孩團體造成的影響其實非常巨大。由於群眾對商業音樂的看法大多不太友善，再加上新聞媒體或評論家總是自命不凡，男孩團體會得到過低評價似乎也就不那麼令人意外。不過人們貶低男孩團體的歷史發展脈絡其實非常特別。許多對商業流行樂的批判核心關鍵都在於是否「妥協」，英文會用「sell-out」來形容。這個字原本的意思是「售完」，衍伸做為迎合人氣、放棄操守或信念的意思，但一開始就明明白白是商業取向的男孩團體，卻不適用這種批判模式。嚴格來說，人們對男孩團體的批判並不在他們的音樂或表演本身，而是來自與其他音樂類型的比較，也就是說相較於其他的「真」音樂，人們認為男孩團體的作品是「假」音樂。

前面已經說過，在 1950 年代至 1970 年代之間，以摩城唱片為首、堪稱現代男團雛形的合聲團體風靡音樂圈時，我們幾乎找不到任何對男孩團體的批判。傑克森五人組自然不在話下，模仿他們的節奏藍調偶像團體新版本合唱團，也沒有遭受什麼批評（從另一個角度來看也可說是不受關注）。他們在黑人社群中仍然獲得相當的景仰與推

崇，他們的音樂也被認為是重要的歷史。不過在模仿這個
形式的白人團體如街頭頑童、新好男孩與超級男孩登場，
也就是男孩團體開始成為當紅流行音樂組合之後，媒體的
態度就開始有了大幅度的轉變。原因並不複雜，不過卻橫
跨了很多層面。

　　一方面是因為過了 1980 年代後期，兩個過去被視為小
眾的音樂類型進入體制內，在流行音樂圈掀起一種革命。
嘻哈與另類搖滾，這兩種音樂類型都以「真實性」與「傳
統」為核心，有時甚至將此視為唯一的價值（或以此說服
群眾）。這些音樂類型可視為對 1980 年代商業流行樂與搖
滾樂的反動，不僅改變了流行樂的趨勢，也成了流行音樂
評論開始探討音樂真實性的決定關鍵。嘻哈這種屬於次文
化的黑人流行音樂攻佔主流音樂市場，或許可說是史無前
例，自嘻哈誕生的那一刻起，藝人的地域性、人種、產業
的真實性都成為構成這種音樂類型的條件，這一點可說十
分獨特。換句話說，在嘻哈音樂中，對「我是誰」或「我
來自哪裡」、「我代表什麼」（或代表哪裡）等問題的回應，
並不是藝人可以選擇的選項，而是驗證其真實性的唯一條

件，另類搖滾的情況也相去不遠。另類搖滾奠基於反抗龐克搖滾的 DIY 精神與體制，是因為對「商業的」、「被製造出來的」、屬於體制內的搖滾音樂產生反感而生。這兩種音樂類型的共通點，在於不斷地提問「你夠真嗎？」也就是以真實性為標準，不斷向藝人提問、不斷檢驗藝人是否忠於自我。除此之外，也會以此為標準去批判其他類型，尤其是針對商業流行樂的虛假與極限提出質疑。1980 年代後期開始傾巢而出的男孩團體面臨這股全新的潮流，其立足的根本自然也顯得脆弱不堪。

　　有趣的是，當男孩團體還被歸類為節奏藍調的一支，侷限在特定人種的市場當中時，並沒有遭受如此露骨的批判，不過在發源自節奏藍調的泡泡糖音樂，藉由跨界合作進入主要流行音樂市場之後，男孩團體的音樂便開始正式成為批判與嘲弄的對象。1970 年代以來，「搖滾」這種以白人男性為中心的音樂類型成為流行音樂的標準，由此衍伸出的以「真實性」為掛帥的指標，也在此時扮演了重要的角色。依照這個指標，流行音樂被直接套用了「不是搖滾、就是流行」的二分法，搖滾樂不僅代表反抗或批判，也象

徵非商業性、男性化、直率；流行樂則是商業、不夠男性化、虛假的音樂。流行音樂，尤其是男孩團體的音樂，不僅被認為是強調流行音樂中的商業性與虛假性，也被認定藝人在音樂上沒有任何主導權。基於這個主張，人們開始對男孩團體這種極為流行、極為商業，既非搖滾也非樂團的音樂類型感到厭惡。

與真實性有關的另一種批判，則是源自於有些人認為體制內的男孩團體，尤其是白人男孩團體「文化挪用」了黑人固有的音樂類型，並將其以極為幼稚的方式複製再生。如前所述，1990 年代初期席捲全球的經典男孩團體街頭頑童，其企劃意圖其實就是「白人版本的新版本合唱團」。主唱喬登‧奈特以模仿黑人靈魂歌手的假聲唱法演唱歌曲，他的歌聲不僅讓人聯想到黑人，有時甚至展現超越黑人的技巧。論演唱技巧，他或許會是令人讚嘆的對象，但他卻沒有在音樂上獲得尊重，原因是這些東西並不屬於他們。在他們之後登場的眾多男孩團體，也都面臨類似的命運。在流行音樂歷史上，模仿黑人音樂的白人歌手（或是非黑人歌手）被稱為「藍眼睛的靈魂樂歌手」，也就是「白人靈魂樂手」

之意，多少有著對這一類型歌手的貶意，不過人們以該詞來貶損的對象並不是麥可‧麥當勞（Michael McDonald）或麥可‧波頓（Michael Bolton）等備受尊崇的歌手，而是「流行偶像」的音樂。

　　街頭頑童出現至今已過了近三十年的時間，但社會大眾對男孩團體的偏頗態度仍沒有太大改變，只是近來批判與爭論的中心不再是歐美流行樂，而是轉移到 K-POP 身上。最顯而易見的原因，就是男孩團體或女子團體產業，如今已經不是能撼動美國主流音樂市場的核心產業了。隨著超級男孩解散、賈斯汀展開個人活動之後，除了強納斯兄弟這組樂團之外，美國本土出產的男孩團體可說是銷聲匿跡，商業流行樂的主流多為個人歌手或饒舌歌手。近幾年歐美流行音樂最具影響力的男孩團體就是英國的一世代（One Direction），從流行音樂產業的發展趨勢來看，一世代也可說是一個極大的例外。K-POP 偶像產業則在這個空窗期趁虛而入，也因此 K-POP 偶像並沒有與以美國為首的歐美流行歌手直接競爭。此外，K-POP 在歐美流行音樂市場中，算是比較次級的音樂類別，所以並未撼動歐美流行

音樂產業的根本，但卻也能同時在各種頒獎典禮或排行榜上，展現凌駕當地流行巨星的商業破壞力，顯見 K-POP 的確有足夠的潛力，成為歐美流行音樂市場警戒的對象。歐美流行樂壇貶低男孩團體的歷史與對外國人的嫌惡，或許會使 K-POP 偶像在全球流行音樂市場上，面臨必須不斷與這兩種觀點抗衡的情況也說不定。

CHAPTER

08

太妍——
太妍的聲音

｜第八章｜

太妍－太妍的聲音

TAEYEON

〈懷念你的時間〉

太妍的〈懷念你的時間〉（Drawing Our Moments）是一首滿足所有優秀情歌條件的歌曲，但卻不是一首情歌。這首歌溫暖中帶點冰冷，懇切中帶點淡泊，雖有著強大的渲染力，其中的情緒卻相當節制，不會過度悲傷。太妍的歌聲有些淡然、有些不在意，穿梭在真假聲之間，帶領旋律與歌詞前進，表達出滿溢且美麗的情感。太妍歌聲中的情緒不多不少，控制得恰到好處，令人難以只用「情歌皇后」這種侷限在情歌領域的形容詞來形容她的特質。那麼「天后」這個詞呢？這的確是個令人感到榮耀的頭銜，但也無法完全涵蓋她聲音最根本的魅力，所以也稍嫌可惜。〈懷念你的時間〉有著十分美麗的高音，當歌曲行進來到副歌時，高音便逐漸攀升，情緒席捲聽眾的心，這樣的表現令人忍不住

將太妍與過去主宰一整個時代的歌唱界天后聯想在一起。
不過太妍歌聲的真正價值，不在一般認為專屬於天后、渲
染力強大的超高音連發，而在於從容沉靜的中高音或中低
音的音色調和與情感控制。從「細微的雨聲將我從睡夢中
喚醒／當我看著陷入深沉夢境的你」這句歌詞中，我們能
感受到無法言喻的滿溢愛戀與顫抖害怕的心，這樣一種矛
盾的心情，是用沉靜平緩的歌聲、用強求感動的爆發音量
或令人感嘆連連的演唱技巧，都無法完整表達的情緒，但
太妍卻能將其完美詮釋出來，所以我才會說〈懷念你的時
間〉既不是常見的情歌，也不是炫耀天后歌唱實力的炫技曲。

　　出色的演唱者最後都能歸為兩類：以一般歌手不敢想
像的超高技巧與聲量縱橫音樂圈；或是技巧雖不出色，但
有著卓越的情感詮釋能力，無論演唱哪種類型的歌曲都能
讓人感動。太妍同時擁有這兩個類型的優點，是具有獨特
魅力的音樂人，無法只稱她為出色的「歌手」。我從藝術家
太妍寬廣的音樂光譜，以及能駕馭一切、擁有中庸之美的
歌聲中看見了這一點，如果真要找一個詞來形容她，那就
是「聲音」（voice）。太妍的聲音，清純卻華麗，渾厚但不

油膩，是即使不刻意費力也能撼動人心的聲音。用「流行樂」這個概括且常見的用詞，似乎能夠更直接地點明她聲音的特色。

太妍的歌聲並不特別適合特定類型，也不太容易受歌曲的溫度或情緒影響，不過她仍能精準掌握這些歌曲的情緒。有些歌可以襯托她的優點，有些歌則會突顯她的缺點，不過即便如此，她歷年來的最佳作品仍橫跨許多風格。身為一位演唱者，那些感情濃厚、強烈，時而強調尖銳音色、需要強大渲染力的音樂，也就是所謂「大歌」的盛大歌曲，確實更能輕鬆且直接地突顯她的魅力，不過這些音樂與大多數人期待的感性情歌，卻又是截然不同的層

〈Better Babe〉

〈Sweet Love〉

次。在〈Better Babe〉這首歌當中，太妍宛如帶著悲壯的表情，大步前進毫不遲疑地演唱著，散發出藍調的魅力，對認為太妍是情歌歌手的人來說，這首歌是一種新鮮的衝擊；而〈Sweet Love〉當中則使用稍嫌尖銳、有如過度用力吹奏的銅管般的音色，詮釋終於找到真愛的感受，同樣

也帶給聽眾新鮮的體驗，讓聽眾發現到只要歌曲本身有需要，太妍就能夠以不漂亮的方式「完成演唱」。當然，我們也能從統稱為「情歌」的慢歌中，認識太妍出色的抒情美與流暢的技巧，也能發現她的演唱技巧在職業生涯中仍不斷進步。〈Gravity〉這首歌令人聯想到黑人福音歌曲，我們能從中感受到太妍擁有無可挑剔的技巧，也能看見她能以此技巧為基礎，依照歌曲的需求將情緒發揮得淋漓盡致。她同時擁有成熟的感受能力，能以最具說服力的方式，詮釋歌曲中潛藏的靈魂與感性。

〈Gravity〉

光是前面提到的這些歌曲，就足以讓我們稱太妍為K-POP 圈的頂尖演唱者。不過太妍真正吸引我關注的地方，其實是在細膩、抒情的「小歌」中才能看見的潛力。太妍的第一張個人正規專輯《My Voice》品質極高，足以被選為K-POP 最佳演唱專輯。在收錄曲〈Lonely Night〉中，我們能欣賞到太妍熟練地乘著讓人輕輕搖擺的節奏，以有如美國傑出流行歌手般熟練且優雅的方式，詮釋不落俗套的流行旋律。

〈Lonely Night〉

第二張正規專輯《Purpose》的收錄曲〈City Love〉，同樣也以最為平凡的方式，突顯她歌聲的獨特之處。這首歌本身並不華麗，音樂上只有極為簡單的變化，太妍卻能夠不使用流行音樂中常見的獨特高音，便熟練地詮釋充滿都會感的成熟之美，這也更加突顯她確實是位傑出的演唱者。

〈Something New〉

她的第三張迷你專輯主打歌〈Something New〉是一首被過度低估的傑作，沉穩的新靈魂樂節奏，搭配太妍極富質感的低音及用假聲處理的高音，讓人深刻感受到何謂迷人的節奏藍調演唱。

若只將《This Christmas ─ Winter is Coming》當成一張季節作品，那就太可惜了，這張專輯讓太妍繽紛且豐富的歌聲，發散出最美的耀眼光芒。無論是以音樂劇式感性詮釋的〈The Magic of Christmas Time〉，還是採大編制的古

〈This Christmas〉

典樂情歌〈This Christmas〉，都能讓我們感受到燦爛與華麗，而這也是只有太妍才能做到的事，不過其實這張專輯中的另一首歌才是真正的寶藏。〈Christmas without You〉這首歌曲有

著爵士吉他與美麗的合唱，尤其後半部的優雅即興演唱更是整首歌曲的高潮；而〈冬樹〉（I'm all ears）則有著成熟的老練，讓人聯想到滿是眷戀的情緒。我們可以在這兩首歌當中，聽見太妍獨到的溫柔與美妙，是在同一時期其他偶像主唱或天后級演唱者身上難以找到的特色。她讓我們看見她即使不刻意壓抑、過度滑音或轉音，也能讓情緒毫無阻礙地從最低點飆升至最高點。這也是為什麼她的歌聲雖然沒有完全擺脫流行樂的通俗，卻也能不受音樂類型侷限，與華麗流行樂的現代感完美融合。

〈冬樹〉（I'm all ears）

　　在迷你四輯《What Do I Call You》當中，太妍似乎比任何時刻都要專注於自然的聲音上。四年前的專輯《My Voice》讓我們重新聽見太妍這名歌手的聲音，是一張以多種方式劃分其歌聲特性的作品；《Purpose》則以更灑脫的手法，揮灑太妍盛開的才能。至於《What Do I Call You》則讓人感覺到太妍信賴著自己的聲音，以更自然輕鬆的方式詮釋音樂故事。我們已能在前作〈想告訴我的話〉（Dear Me）中窺

〈想告訴我的話〉（Dear Me）

〈What Do I Call You〉

〈Playlist〉

〈I〉

見這樣的意圖，不過在這張專輯的主打歌〈What Do I Call You〉當中，則能更加確信此一轉變。感覺有些平淡無奇的簡單原聲編曲與極為簡單的歌曲構成，成為這張專輯的主要方向。〈Playlist〉選擇溫暖、復古且簡潔的聲音，代表太妍對歌聲的自信；〈To the moon〉傳達出的自信，是不需要刻意證明自己，只需優雅配合音樂的自然旋律與節奏，表達歌曲情緒的成熟老練；就連向前狂奔的〈野火〉（Wildfire），也感受不到如過去的〈I〉那樣自信滿滿的野心。在〈野火〉這首歌當中，太妍只以必要的力氣、用反差與對聲音力度的控制，就成功詮釋愛如「野火」般蔓延的感覺。而〈Galaxy〉一曲則選擇簡單的編制，採用無任何修飾的原聲吉他與鋼琴，太妍的聲音在其中聽起來十分簡單，但也熟練地完成了幾段需要細膩聲音處理的難解樂句（passage）。

太妍出道至今不知不覺已過了十多年，這位過去以超

靈感性詮釋〈萬一〉與〈聽得見嗎〉的青
澀情歌歌手，不知不覺間已經無法只用「偶
像音樂的天后」一語概括。如今我們難以

〈聽得見嗎〉

用任何一個頭銜涵蓋她的一切，但卻又能以各種方式說明
她的特色，可說是真正意義上的全方位歌手。她的這番成
長，也使韓國大眾音樂獲得一個值得信賴的寶貴聲音。

〔太妍 作品集〕

迷你一輯《I》
2015 年 10 月

單曲《Rain》
2016 年 2 月

迷你二輯《Why》
2016 年 6 月

單曲《11:11》
2016 年 11 月

正規一輯《My Voice》2017 年 2 月

MUST

「聲音」這個簡單的主題好似能夠突顯太妍坦率的性格，又彷彿象徵著一位歌手只想以聲音突顯自我的挑戰心態。總之，在 K-POP 圈內、在韓國國內的演唱者中，太妍是一位少見的技巧型演唱者。這張流行音樂專輯有一種老練的美，也讓《My Voice》顯得獨具意義。我們幾乎感覺不到主打歌與收錄曲之間的差異，每一首歌都具備一定的完成度，歌曲之間也沒有過高的相似度，不會讓人產生一再重複的感覺，是一張不會使人感到無聊的作品。僅靠歌聲這項武器，就能讓專輯如此出色，也證明了太妍的地位與定位是多麼獨特。

正規一輯改版《My Voice Deluxe Edition》
2017 年 4 月

Recommended

冬季專輯《This Christmas – Winter is Coming》
2017 年 12 月

雖標榜著聖誕專輯，但拿掉聖誕這個主題之後，我們可以發現它其實是一張標準的浪漫流行演唱專輯。專輯以爵士風合聲為基礎，搭配令人聯想到迪士尼或百老匯音樂劇歌曲的豐富旋律與溫暖聲音，完成度在太妍歷年作品中可說是出類拔萃。標榜迪士尼風音樂劇的〈The Magic of Christmas Time〉，以及在盛大的編曲中享受太妍天后級演唱技巧的〈This Christmas〉都是一時之選。此外，專輯中部分編制更簡單的歌曲，帶來的感動則格外深刻。將歌迷比喻為樹木的〈冬樹〉有著恰到好處的渲染力；〈Christmas Without You〉則以溫暖優雅的節奏藍調旋律營造出成熟感性，都足以使這張專輯在眾多 K-POP 冬季專輯中，躋身寥寥可數的經典之作。

迷你三輯《Something New》
2018 年 6 月

單曲《四季》（Four Seasons）
2019 年 3 月

正規二輯《Purpose》2019 年 10 月
正規二輯改版《Purpose》2020 年 1 月

`Essential`

太妍的正規二輯仍然是一張多變且豐富的流行演唱專輯，熟練與深度與《My Voice》之間並沒有太大差異。她的聲音變得比過去的作品都要粗糙且複雜，這樣的改變在靈魂風與藍調風歌曲中發揮了作用。主打歌〈火花〉的詮釋方式，比〈Something New〉中展現過的靈魂感更加露骨；〈Better Babe〉的強烈藍調、〈City Love〉的都會成熟，〈Gravity〉的宏偉合唱等，都突顯了太妍多才多藝的全方位演唱能力。〈懷念你的時間〉的渲染力，則讓人發現到太妍在情歌方面的感受性成長得更為成熟。整體來說，這可說是幾乎找不出任何瑕疵的一張專輯。

單曲《Happy》
2020 年 5 月

迷你四輯《What Do I Call You》
2020 年 12 月

〔**太妍 播放清單**〕

▶ Fine

▶ U R

▶ 聽見了嗎

▶ Gravity

▶ 想對我說的話

▶ 懷念你的時間

▶ Wine

▶ Better Babe

▶ Something New

▶ Lonely Night

▶ City Love

▶ Sweet Love

▶ 冬樹

▶ Christmas Without You

▶ Galaxy

〔K-POP 現象 7〕

> 女團仍在進化中
> （with 金潤夏評論家）

金榮大　金潤夏評論家您好，今天邀請您來，是希望能從產業面探討有關 K-POP 女團的話題。現在這種型態的 K-POP 女團，可以溯源至 S.E.S. 與 Fin.K.L.，由少女時代和 2NE1 等團體繼承並發揚光大。少女時代在 2007 年發表的〈重逢的世界〉，可以說是宣告進入全新女團時代的象徵歌曲。

金潤夏　對，沒錯。從現在少女時代這個團體的歷史地位，以及每一位成員的能力來看，少女時代的確可以說是透過〈重逢的世界〉這首歌充滿魄力的編舞，讓全世界看見了少女的胸懷與抱負。

金榮大　2016 年梨花女子大學學生示威時唱了〈重逢的世界〉，也使這首歌再度獲得關注，我認為這樣的重新詮釋，證明女性音

樂人開始擁有力量。女性藝人的自述轉變成「我什麼都能做、我可以成為任何我想成為的樣子」，這件事本身就極具力量。在歐美流行樂界（當然，歐美流行樂界的男團沒有韓國這麼多，不過暫且不提），男孩團體確實有全盛時期，不過女團除了 1960 ～ 70 年代出現的「羅尼特組合」（The Ronettes）之外，就沒有創造太明顯的潮流，雖然有不少家族樂團或單人歌手，但卻不如韓國這般蓬勃發展。我覺得這是 K-POP 偶像文化當中非常有趣的部分。

金潤夏　這麼說來，除了演唱團體之外，的確想不到什麼其他的例子。只有 1990 年代的 SWV，以及碧昂絲曾經待過的天命真女（Destiny's Child）。

金榮大　跟 K-POP 女團有點不一樣吧。

金潤夏 沒錯，我們認知的女團更接近英國的辣妹合唱團。

金榮大 對，辣妹合唱團算是少數與 K-POP 女團神似的例子。那為什麼只有在韓國，女團會發展成為一個如此巨大的產業與系統呢？過去二十年來，主要的歐美女團只有 TLC、辣妹合唱團、天命真女、小野貓到最近的混合甜心（Little Mix）等屈指可數的幾個團體，而韓國從 1996 年的 S.E.S. 到現在的 ITZY、aespa 等，究竟有幾團啊？似乎可以分到四個世代，而這也是最有趣的部分。在音樂產業上，無論哪個國家都是男藝人為主流，歌迷群體也是男孩團體佔壓倒性的大，不過在韓國要論國際知名度，除了 BTS 之外，大多都是女團較為出名，我想深入討論這部分。S.E.S. 或寶兒都曾進軍海外，而首度打入告示牌排行榜的則是 Wonder Girls，甚至有好一段時間歐美最熟悉的 K-POP 團體不是 BIGBANG 或 Super Junior，而是 2NE1。少女時代在美國和歐洲也很受歡迎。為什麼只有韓國會掀起這股女團熱潮呢？不知道

評論家您對女團的大眾性與人氣有什麼看法？有一派的人
認為，男團是以歌迷群體為導向，女團則是以大眾性為導
向，這是受到 K-POP 音樂產業的企劃與選擇所影響嗎？還
是真的只是因為女性的歌更貼近大眾呢？

金潤夏　一般來說，女團的大眾性的確比男
團要高很多，學術上也有不少研究指出，相
較於男性的聲音，女性的聲音的確能讓人感
到比較溫暖、自在，音樂也是一樣。在串流平台上，女性
演唱的歌曲排名通常比較高。確實許多人是因為喜歡而特
地找來聽，不過例如很多人會習慣性播放 MelOn 百大熱門
單曲來聽，這一類人就會覺得女性的聲音較為親切。也因
此從語音服務到音樂，需要使用人類聲音時，業界通常會
優先選擇女性的聲音。

金榮大　這話的意思是說，從商業層面來
看，女性的聲音更貼近大眾，是比較安全的
選擇囉？

金潤夏 不過從偶像產業的標準來看，男性歌迷真的無法帶來什麼幫助。不久前，我讀了一篇分析男性歌迷與女性歌迷的論文，那篇論文以實證法證明，女性歌迷會輕易為了自己喜歡的偶像投資金錢與時間，男性歌迷則通常僅止於單純消費。在歌迷選擇一位偶像並展開「追星行為」時所表現出的忠誠度與購買力上，男性歌迷的活力遠比不上女性歌迷，業界也早已透過經驗掌握這一點。或許是因為這樣，除了最近幾年狀況稍微不同之外，業界普遍認為女團不會有太大的歌迷群體，也認為女團必須跑很多商演才能賺錢，這也使促進女團成長的討論始終停滯不前。例如 2016 年時，首批唱片銷量能逼近十萬張的女團頂多只有少女時代，但到了最近，如新人 (G)I-DLE 這樣的團體，首批唱片銷量也能超過十萬張。TWICE 或 IZ*ONE 等團體有三十至四十萬張，BLACKPINK 的正規一輯首批銷量則創下六十八萬九千張的紀錄。當然，這還是比男團少，像 BTS 就能賣幾百萬張。不過以 BLACKPINK 為基準，專輯銷量能超越她們的男團也屈指可數。老實說，經紀公司對女團的投資比男團

少很多，但現在的女團仍能吸引這麼龐大的歌迷，也讓我認為如果能再多投資、多研究女團，也許會有更多歌迷數量不輸男團的團體出現。

 金榮大　這好像可以延伸到韓國女團的風格問題。我覺得剛才您提到的內容當中，有個部分相當有趣。還記得 S.E.S. 出道時的情況吧？雖然外界稱讚她們是「女神」、「國民妖精」，看似讓男性狂熱，但我記得當時 S.E.S. 擁有很多女性歌迷，Fin.K.L.則有很多男性歌迷。在當時女團所開創的風格當中，肯定有什麼我們忽略的元素。事實上有很多女性喜歡女團，會不會是我們沒有掌握到她們的喜好？現在經紀公司所企劃的女團類型、鎖定的歌迷族群，好像變得更精準了。這與團體走向是單純的酷女孩風格還是強調女性魅力的風格無關，近來喜歡女團的女性歌迷的確變得更多。過去一般都認為男性喜歡漂亮的女偶像、女性喜歡形象強悍且有魄力的女偶像，這些想法現在會不會過時了呢？我曾經跟某A&R 團隊開會，他們表示透過調查發現，近來女團的主要

消費族群是二十五到三十五歲之間的女性,為了與這些人有更深入的交流,如今的女團風格、形象、習性等都必須配合這群人,這可說是一種自然的進化,不過我想這種改變的趨勢似乎也有特殊的脈絡或原因。

金潤夏 我認為現在的確正在改變。其實您說的這些議題,在偶像產業內也經常發生衝突。現在業界有許多不同風格的女團,彼此無法放在同一個標準上比較,我認為這大體上可說是女團本身正在成長的證明。之所以會讓人覺得這是多樣性的證明,是因為例如第一、第二世代的女團都有一個公式,出道初期必須清純可愛,之後必須改走性感風格,而這樣一個女團發展的標準公式,也許是在 Fin.K.L. 以〈Now〉這首歌開始轉型時,就已經制定好了也說不定。不過我們忽略了一件事,那就是 S.E.S. 雖是第一世代的女團,卻沒有依照這個公式發展。不久前我看了〈Dreams Come True〉的音樂錄影帶,S.E.S. 的成員在裡頭像妖精一樣揹著翅膀,同時也換上太空裝跳起風格強烈的舞蹈,是一種「充滿宇

宙感」的存在。出道之後的她們也嘗試了〈Love〉或〈擁抱〉等成熟風的歌曲，跳脫「女團出道時就要可愛、會撒嬌，成熟之後則要變得性感、黑暗」的刻板印象。即使現在回頭去看，也會覺得她們有很多作法相當進步，我也經常覺得 S.E.S. 的這些特點，在現代女團身上再一次被強化。

金榮大　討論女團最困難之處，其實就在於女團涉及的層面非常廣泛。這或許是個有點爭議的話題，不過我覺得這也是經紀公司，也就是企劃或自主性的問題。不知為何，韓國的女性藝人，也就是女團通常都由男性製作人來企劃。最近雖然有了不少改變，不過體制內的 A&R 團隊在策劃女團形象時，即便有女性參與，但最終決定權通常還是掌握在男性手上。這樣一來就會讓人疑惑，即便最後組成的是女團，本質上仍是透過女團來體現男性的觀點與想法不是嗎？

金潤夏　如您所說，經紀公司的經營者的確幾乎是中年男性，只不過現在分工變得很

精細，經紀公司人員的性別或年齡層也有了很大的改變。
十幾年前，所有的決定大多是配合經紀公司經營者的喜
好，就我所知，現在仍有很多事沒有社長的「確認」便無
法執行。的確過去我們在討論女團、討論成功、討論女團
的極限、討論失敗時，都不得不一併探討經紀公司本身的
調性、公司經營者的喜好或哲學等。若想探討這之外的東
西，通常都要等到女團開始累積年資、成員開始能明確說
出自己在做些什麼、想傳達怎樣的訊息之後，才能開始深
入探究，進入這個階段之後，我們在音樂層面上能討論的
東西確實也更多。事實上近來主動參與歌曲創作、製作的
女性藝人也逐漸增加，只是數量還不夠多而已。

 金榮大　我們現在所說的女偶像，也就是女
團，在歷史脈絡上跟男團有一定的差距。雖
然韓國將男女團統稱為偶像，但您也很清
楚，在美國流行音樂史上，男團與女團屬於截然不同的領
域。我認為這裡產生了一個矛盾，也引發了本質的爭論。
在美國，男孩團體是源自於教會合唱團的合聲團體，搭配

和弦演唱的年輕男子合唱團成了男孩團體的始祖，所以其中包含了歌曲、合唱的概念。而在美國無論女團是三重唱還是四重唱，從一開始就有「帶來一場表演取悅男性觀眾」的強烈色彩。我覺得兩者的起源與目的，有著微妙的差異。

 金潤夏 因為這個社會的本質是一切皆以男性為中心，所以才會有這樣的結果。而 K-POP 圈也同樣適用這種以男性為中心的文化，經紀公司的經營者本來就擁有巨大影響力，而且在 K-POP 這樣的文化當中，經紀公司對藝人來說本就是有如父母般重要的存在。這所有因素疊加在一起，使女團更容易成為這些想法的執行者。

 金榮大 K-POP 女團的音樂過去採用一種二分法，不是走美式嘻哈風的酷女孩，就是主打甜美音樂、強調可愛與惹人憐愛特質的典型亞洲女團。在這樣的基礎上，女團的形象、傳達的訊息或態度，可以說體現了以男性為中心的文化與產業結構，

當然這一方面也是因為女團的典型公式早已被創造出來。不過現在與過去很不一樣，開始有許多主張態度與自信形象的女團出現。

金潤夏 在這波潮流中，的確也有一些令人煩惱的問題。例如韓國的消費者還無法輕易接受 K-POP 團體或女性藝人，主打積極進取的形象或價值，2NE1 的〈我最紅〉就是一個經典的例子。雖然這首歌推出時大受歡迎，不過如果你問歌曲中「我要隨心所欲、我是最棒的」等之類的訊息，以及 2NE1 這個團體固有的自信姿態，是否透過歌曲完整傳達給大眾，那還真是沒有人敢給出一個明確的答案。幸好近來趨勢有顯著的改變，社會上逐漸開始熟悉、接納有自主性且積極的女性藝人。

金榮大 為何會發生這樣的改變？

金潤夏　這是個在海外很行得通的模式，我認為一般大眾之所以會開始覺得這種形象很棒，的確受到來自海外的「逆輸入」影響。還有就像前面提到的，在 K-POP 女團的風格逐漸拓展的同時，社會上也開始產生改變，這點真的非常重要。以前大眾普遍都有對「女團」的刻板印象，因此人們對脫離既定公式的女團十分抗拒，不過這幾年女性主義逐漸抬頭，人們的思考方式也開始慢慢改變。尤其在 K-POP 產業中，歌迷的力量是絕對的，製作與企劃者只能盡快適應消費者的改變。確實也是多虧了這一點，才會開始有和以前截然不同、概念更加多元的女團逐一登場。不過由於人們對改變的理解或共鳴能力還不夠高，所以還是有不少膚淺的女團，但我認為女團的類型發展很有潛力，未來肯定還會繼續開枝散葉，我打從心底支持那些正在開疆闢土的所有人。

金榮大　2015 年以後，延續所謂後 2NE1 時代的 BLACKPINK 與 ITZY 等團體，的確讓我們看見近來團體風格的變化。我是在看

到 BLACKPINK 登上科切拉音樂節的舞台之後，才決定一
定要為她們寫一篇文章。BLACKPINK 在科切拉音樂節上
的表演真是不容忽視，其實我身為一個亞洲人、一名亞洲
男性，或可說是一名 K-POP 的歌迷，這樣說或許有點老王
賣瓜的嫌疑，不過我覺得韓國女團能夠在歐美群眾面前表
演，真的是件很棒的事。

金潤夏　我覺得好像可以在你身後看見國旗
飄揚的畫面。

金榮大　這也可以說是一種亞洲人的驕傲。
以一種「我們可不是你們想像中那種典型的
亞洲人」的方式橫掃整個舞台，真的非常帥
氣，也讓我開始希望 BLACKPINK 未來可以發展得更好。
就像 BTS 現在是一個代表，牽動著整個 K-POP 產業的發展
一樣，我希望 BLACKPINK 也能像現在這樣，繼續展現帥
氣的一面，我對 Red Velvet 和本月少女也有一樣的想法。
Red Velvet 最有趣的地方，在於比起對女團狂熱的男性歌

迷，她們似乎獲得更多女性歌迷的支持，我也覺得她們近來似乎更積極瞄準二十、三十多歲的女性市場。本月少女雖然起初強調「少女」這個概念，不過她們所展現的音樂與形象，卻與典型的「少女」有段距離，也因此有不少死忠的女性歌迷，我認為這是一種新的改變。2015 年以後的改變，應該也包括這些吧？

 金潤夏　在這股改變的浪潮中，也包括 Oh My Girl 這樣的團體。我相信在她們剛起步時，並沒有著重在對女性歌迷群體進行有深度的探討，不過她們現在的歌迷群體組成核心卻多是女性。我認為許多女團之所以能有這樣的成果，大大受到成員實力的影響。例如 Red Velvet 的〈Red Flavor〉，這首歌可愛討喜，是典型的女團夏季歌曲，而這首歌也讓許多女性為之瘋狂，甚至成為 Red Velvet 的歌迷。之所以會有這樣的結果，推測也是每一位成員透過歌曲與表演，展現個性、魅力與個人的才能所致。即便企劃沒有刻意設定酷女孩概念，但群眾的組成本來就是多元的，成員們擁有多種

不同的魅力，可以滿足不同大眾的需求。

　　金榮大　所以我覺得「酷女孩」這個詞好像也需要重新定義。在過去，所謂的酷女孩代表穿著閃亮耀眼、嘻哈風格、強悍與中性的形象，但 Red Velvet、BLACKPINK、本月少女卻有點不一樣。所以她們雖然不是走典型的酷女孩形象，但從結果來看仍然獲得了女性的仰慕（Girl Crush）。

　　金潤夏　女性主義浪潮興起的同時，年輕女性有了大幅的轉變，女團也是活在現代的女性啊，她們也會上網、看新聞、閱讀，只是這部分很容易被我們忽略。與此同時，女性歌迷也同樣會觀察、會閱讀。所以概念跟企劃固然重要，但對 K-POP 來說，最重要的其實是身處在這個產業中的人。我認為隨著產業內部的變化，以及產業外部愛著她們的人的改變，女團的風格型態會自然地愈來愈多元。而這一切的改變，也需要生產 K-POP 的主角及消費這些文化的主角同時改變，

才有可能達成。近來許多生產、消費 K-POP 的人，都開始
有不同的態度與發言，這兩者所碰撞出來的化學反應，是
我個人認為近來最有意義的潮流變化。

金榮大　現在的女性、少女都在改變。女偶
像的外貌、個性，如今大多都已經不再符合
過去由男性主導、創造的「女性」概念。人
們的想法開始進化、變得跟以前不一樣，這樣的社會氛圍
或傾向，也反映在團體的概念或形象上，更進一步影響了
女團的音樂或表演。最經典的例子，就是本月少女和 Red
Velvet 等女團跳脫了業界公式，追求實驗性的音樂風格，我
認為這是隨著女團的女性歌迷基礎逐漸厚實而產生的轉變。

金潤夏　現在經紀公司會開始注意到包括女
性歌迷在內的多元歌迷族群。近來大家會談
論的新女團，都已經不再以安逸休閒的風格
示人。經紀公司透過這群女性歌迷，開始去感受並在乎社
會的變化，無法再像之前那樣隨意企劃女團。尤其我認為

這種本質的問題，其實大大受到女性主義運動的影響，很多事情都因此被改變。當然，我們要走的路還很遠，不過我仍嘗試以樂觀態度看待這一點一滴的成長。

 金榮大　我認為這個時代的話語權，其實掌握在女性手上，而這個發展是由女性藝人所主導。從這個角度來看，觀察女團的進化與成長，真的是非常有趣的一件事。

 金潤夏　女團本來是個論述始終不夠完整、甚至部分觀念有些扭曲的領域，所以現在無論掀起怎樣的改變，都能創造出正面的結果。不過另一方面，我也認為女性藝人必須小心，別讓自己成為他人過度期待的投射對象，尤其以不特定多數為對象時更是不容易避免。我認為對個人來說，這樣的投射很有可能不是一種自由，反而成為一種壓迫。K-POP 在許多問題上仍面臨進退兩難的窘境，女團身處的環境仍然混亂，不過我還是想關注現在的「變化」，同時也相信這一切最終都會將我們帶往更好的方向。

CHAPTER

09

IU—
IU 的音樂，李知恩的心

IU－IU 的音樂，李知恩的心

IU

〈8〉〈eight〉

〈二十三〉

〈調色盤〉

〈eight〉雖有著如搖滾樂團般狂奔的爽快旋律，副歌裡的「forever young」乍聽之下也蘊含著無限希望，我們也能在音樂錄影帶中看見 IU 帶著笑容的稚嫩表情，但這並不是一首青春的讚歌。對年輕的天才藝術家而言，二十八歲常被認為是最不穩定的時期，IU 便是將過了這個年紀之後所感受到的焦慮、失落、鄉愁，以及即便如此仍無法放下的希望，創作成這首歌。跨越了〈二十三〉的衝突之後，二十五歲的 IU 在歌曲〈調色盤〉中唱著「好像有點了解我了」，但我不認為這是充滿希望的領悟，反而覺得這更接近於一種「放下」。過了三年，IU 仍在與無力及疲憊對抗，在思考著關於二十八歲

這個年紀所代表的意義時,她反問自己是否幸福,並坦承「我好像失去了一切」。她在這首歌的歌詞中提到,自己曾度過「在橙色陽光下跳舞」如夢似幻的一天,但現在回想起來,卻幾乎不記得曾有過這樣的時刻。因為知道無法回到過去、因為知道那不會再實現,於是她高喊著「forever young」,將能夠永遠存在於回憶中的幸福封存。在虛實交錯的電影《全面啟動》中,也曾有這樣不完整的幸福。而即便這幸福並不完整,IU 仍努力度過二十八歲的每一天。

IU 的音樂毫無疑問是一部成長史,是我與自己理想中的我、他人理想中的我之間所發生的衝突,這是形塑 IU 這名藝術家的自我意識的重要動力。IU 發現自己所能意識到與尚未意識到的自我之間,存在著無法化解的緊繃關係,透過音樂讓聽眾進入這個空間並融入其中。故事裡的每個「我」都是 IU 她自己,她看似完美地掌控自己展現在世人面前的形象,但不時又會因自己未能察覺的恐懼與悔恨而變得無比脆弱。無論做什麼都能說服群眾的自信,為她建立起成熟的音樂人形象,彷彿能不受阻礙地順利駕馭各種音樂類型,不過這個世界以及她自己都還不太能掌握的稚

嫩情感，也將她打造成一名極為看重內心世界的創作者。

　　人們對於這種無法輕易定位、擁有多元面貌的藝人，會本能地感到敬畏與抗拒。人們一方面以令人難以招架的熱情來讚賞這些音樂人，另一方面又批評身為偶像的她狡猾且工於心計，警戒且嫉妒著她。IU 比任何人都了解世人的期待，卻也拒絕當一個只為了眼前的商業成功、而滿足他人期待的偶像。她在自己力所能及的範圍內，以自己的方式做自己想要的挑戰，在這方面 IU 可說是藝人的典範。在對外的形象與屬於藝術家的自我之間，IU 也總是掌握主控權，可說是 K-POP 歷史上最有自我意識的偶像。

〈祕密〉

〈好日子〉

　　〈祕密〉這首歌就是 IU。在我心中，她就是用這首莊嚴的敘事詩，擺脫了〈好日子〉（Good Day）的青澀少女形象，蛻變成全新的她。這首歌的歌詞隱諱地描述在那個被自己視為全世界的深愛之人面前，自己變得無限渺小且難以表露心意，以至於深藏在心中的祕密愈來愈多。她以非常美麗的方式，描述少女跨出最後一步進而蛻變成大人的心情。如果只是單純討

論這首歌的演唱技巧，那絕不能說非常完美，IU 自己也坦承歌曲做得不夠大器，感情也有些令人難以理解，是一首仍有許多地方不夠完善的作品。就像佛萊迪‧墨裘瑞的搖滾歌劇一樣、就像吉姆‧史坦曼創作的澎湃激昂的情歌一樣，這首歌直到尾聲都不曾有任何情緒上的修飾。IU 在這首歌當中，時而透過細膩的歌聲搭配「凝結在玻璃杯上的水珠」這樣一句歌詞，唱出透明的悸動；時而又用展翅在夜空翱翔的心情，以迫切祈求的回聲高唱「你的心來到我身邊」；時而以瀰漫整個空間的期許，高唱「填滿再填滿、流淌再流淌」，意圖透過歌聲傳遞高漲滿溢的情緒。當年不過十八歲的 IU，竟能以她的歌聲演繹出如此變化多端的情緒。或許世上會有其他歌手，能將這首歌的高潮段落詮釋得比 IU 更加精采，不過即使這首歌我已聽過了上百次，仍然懷疑是否真能有別人像 IU 一樣，把這麼獨特的故事演繹得如此純熟、優雅又充滿戲劇張力。

等等，我想〈二十三〉這首歌才是真正的 IU。我總認為我們要在充滿節奏感的歌曲律動之間，才能看見 IU 最有魅力的模樣。跨過二十歲之後，她向世界與大眾傳遞的訊

息有趣卻乖張，有時又能與輕快的節奏完美融合，而且每一首歌也都成為 IU 歌手生涯的傑作。她有如落入兔子洞裡夢遊仙境的愛麗絲、有如被龍捲風帶往奧茲國，展開一段奇妙旅程的桃樂絲。在〈粉紅鞋〉當中，IU 不再委身於他人打造的世界，而是蛻變成擁有足夠的能力，可以用比任何人都更成熟、更有魅力的方式，闡述一個夢幻故事的藝術家。IU 的野心之作《CHAT-SHIRE》，是她正式覺醒成為一位藝術家的起點。她在這張作品當中，把自己比喻成《愛麗絲夢遊仙境》中的柴郡貓，以天真的聲音說出惹人厭的話語，可說是她用自己成人後的突發奇想、挑釁與不安的情緒，拼貼成了這張作品。在〈二十三〉這首歌當中，她用放克旋律融合自己有些魯莽的自信，高喊著每一個選擇都有正確與錯誤兩種可能，讓人在聆聽的過程中完全不會感到無趣，可說是 IU 覺醒成為藝術家之後的經典代表作。收錄

〈粉紅鞋〉

在《CHAT-SHIRE》專輯中的〈Zeze〉一曲，以簡單卻帶點危險氣息的嘻哈節奏寫成，若從整張專輯的脈絡來看，並搭配著

〈Zeze〉

〈二十三〉這首歌一起來理解，方能發現這首歌真正的價值。在這首歌當中，IU 一方面宣告自己是有魅力卻難以掌控的存在，一方面又反過來對難以擁有的對象表達迫切的渴望。在流暢華麗的節奏中有著一體兩面的探求，將這矛盾的一體兩面運用作為自身魅力的音樂品味，是讓 IU 擁有獨特魅力的重要元素之一。「閉著眼也能走上對的路」（〈粉紅鞋〉）代表了相信自己的選擇；「做出不同於內心的表情」（〈二十三〉）則代表藝人雖然對必須隱藏內心情緒習以為常，但在面對迷人且充滿戲劇張力的節奏時，有時也會深陷其中無法自拔。這種對矛盾心境的描寫，可說是讓 IU 鶴立雞群的個人特色。

　　欸，還是說〈膝蓋〉裡的 IU 才是真正的她呢？IU 身為一位創作歌手、身為一位演唱者，我總認為她最根本的美麗，在她親手寫下的簡單歌詞、簡樸旋律以及用盡真心毫不掩飾的歌聲裡。雖然我們能將歌曲區分為「民謠」或是「情歌」，但那些 IU 獨有的、讓人不想用這些老套音樂類型

〈膝蓋〉

〈心〉

〈夜信〉

來歸類的情緒，也使得〈膝蓋〉、〈心〉與〈夜信〉成了她最燦爛的作品。在那些不是扮演人前的 IU，而是以「李知恩」的身分活著的時間裡，她也渴望能夠撫摸誰的膝蓋、渴望能夠靜靜地待在某個最了解自己平凡面貌的人身邊。不過也正是因為做不到這點，所以這些歌曲中所描述的情境，就只能像〈eight〉中的幻想一樣在夢中實現。她在歌裡坦承，希望能夠深沉地入睡且不要醒來，因為過了今夜，她就必須再次成為他人期待中的獨特之人。她比任何人都明白，夢境絕對不可能不醒，所以這樣的期許便再一次成為她所編織的幻想。在〈膝蓋〉的最後，IU 並沒有唱到最後一個音，讓這首歌結束在「靜靜地、靜靜地入睡……」這句未完的歌詞中，真的好美。

　　沒錯，IU 分散在每一首歌裡，每一首歌曲拼湊起來便成了完整的她。她是一位有趣、複雜、危險，同時脆弱卻無所畏懼的偶像。我還不曾在 K-POP 音樂圈內，看過像她這樣兼具複雜難解與朝氣蓬勃兩種形象的偶像藝人。我很好奇，IU 為何能做到這一點？若有機會，真希望能親口問

問她。不過這篇文章寫著寫著，我總覺得自己好像找到了
答案。「因為這就是我，也因為我做得到。」

．D I S C O G R A P H Y．

〔 IU 作品集 〕

迷你一輯《Lost And Found》
2008 年 9 月

正規一輯《Growing Up》
2009 年 4 月

迷你二輯《IU…IM》
2009 年 10 月

單曲《嘮叨》
2010 年 6 月

迷你三輯《Real》
2010 年 12 月

單曲《Real+》
2011 年 2 月

正規二輯《Last Fantasy》
2011 年 11 月

單曲《二十歲的春天》
2012 年 5 月

Recommended

正規三輯《Modern Times》2013 年 10 月

過去巧妙遊走在偶像與藝術家邊緣的 IU，就是透過《Modern Times》這張經典代表作開始確立自己的方向。年滿二十歲的她，用前一張作品《Last Fantasy》與稚嫩的自己告別，擺脫那些以「叔叔粉」自居的男性，將她當成慾望投射的對象所帶來的束縛，開始以「黑白色調」專輯封面中更成熟的成人面貌重新定義自己。不過在創作這張專輯時，她還未能完全嶄露屬於藝術家的自我，我們能在專輯中的最後一首歌〈粉紅鞋〉當中，找到金伊娜、李敏洙兩位音樂人的痕跡。顯示 IU 在這張專輯只是形象上的改變，尚未完全擁有藝術表現的掌控權。

正規三輯改版《Modern Times Epilogue》
2013 年 12 月

重製一輯《花書籤》
2014 年 5 月

單曲《心》
2015 年 5 月

迷你四輯《CHAT-SHIRE》2015 年 10 月

是 IU 職業生涯最重要的轉捩點，也是一張話題之作。圍繞著〈Zeze〉這首歌的激烈爭論往意外的方向發展，也使她成了具爭議性的藝術家。不過這是擺脫「國民妹妹」形象，喚醒全新自我的藝術家 IU 無法避免的洗禮。IU 的形象因此變得複雜且深沉，而這也是轉型時無可避免的附加產物。有趣的是，這張專輯沒有任何一首歌帶給人「衝擊」或「前衛」的感受，但歌詞變得比過去都更有層次也更值得玩味、歌曲律動簡單卻令人上癮，令這張專輯變得更加「私人」。其中收錄〈新鞋〉、〈膝蓋〉、〈眼鏡〉等歌曲，幾乎首首都是經典，絕對是一張名作。

單曲《夜信》2017 年 3 月

單曲《Can't Love You Anymore》
2017 年 4 月

Essential

正規四輯《Palette 調色盤》2017 年 4 月

在《CHAT-SHIRE》覺醒的音樂自我，終於在這張專輯中正式綻放。整張專輯更具完成度、更加專業，專輯中每一首歌都具備一定的知名度、有一定的份量以及精采的合作陣容，也讓這張專輯直到現在都能名列 IU 的經典之作。我們能從「調色盤」這個專輯名稱看出，二十五歲的 IU 想強調自己不侷限於特定的概念，只是依照心之所向，以各式各樣的觀點表達她的音樂喜好與能力。「二十五歲」的 IU 用〈調色盤〉這張專輯，表明「現在好像有點了解我了」，這代表著她作為一個人、作為一位藝術家的成熟。有別於前作讓人感到些許挑釁的宣言，這張作品選擇以更為精緻的放克感收尾。

重製二輯《花書籤二》
2017 年 9 月

單曲《BBIBBI》
2017 年 9 月

迷你五輯《Love Poem》
2019 年 11 月

單曲《eight》
2020 年 5 月

正規五輯《LILAC》
2021 年 3 月

PLAYLIST

〔IU 播放清單〕

金榮大 'S PICK！

▶ Blueming

▶ eight

▶ 夜信

▶ 調色盤

▶ 二十三

▶ 致姓名

▶ 心

▶ 粉紅鞋

▶ 祕密

▶ 新鞋

▶ 誰都有祕密

▶ LILAC

▶ 冬樹

▶ Love Poem

▶ Unlucky

▶ 孩子與我的大海

CHAPTER

10

BTS—
七張地圖

BTS
BTS

BTS—七張地圖

BTS

　　約翰、保羅、喬治與林哥四人，組成了流行音樂史上最偉大的團體披頭四，然而，沒有人知道為何這四人會在那個時代齊聚一堂。這一類的事情沒有什麼特別的邏輯，我們可以將其稱為幸運或命運。BTS 是 K-POP 歷史上最巨大的團體，光是羅列他們創下的成績與紀錄，就能輕易寫出好幾本書。我已經在《當我們討論 BTS》一書中，集中探討過他們的音樂與 BTS 現象的本質，不過仍有疏漏之處，那就是我並未探討組成這個團體的七名成員。OT7，歌迷們如此稱呼由七名成員組成的 BTS。其中蘊含了「這七人的才能與個性結合在一起，才使 BTS 得以存在（One True Seven）」的意思。這是多麼直觀且理所當然的結論？雖然我們無法明確解釋 BTS 究竟如何得以走到今日這個地位，但我可以確定一件事，那就是這七人的相遇與成長，

才使這一切成為可能。於是我決定在 BTS
以〈Dynamite〉、〈Life Goes On〉與〈Butter〉
征服全球的此刻，集中關注他們七人的才
能與個性。

〈Dynamite〉

〈Life Goes On〉

〈Butter〉

RM

　　BTS 的職業生涯，或許可以說是 RM 的同義詞。
BTS 能夠達到現在這個地位、他們能夠面對無數的誤解
與偏見，原因都在於 RM，都在於這名過去一度叫做 Rap
Monster、同時也身兼團體隊長的年輕音樂人身上。他是一
位獨特且聰穎的音樂人，但這並不是在說他是一名熱愛賣
弄知識、以高深詞彙構思歌詞的饒舌歌手。他有絲毫不輸

韓國任何一位硬核饒舌歌手的敏銳觀察力，同時也懂得深思熟慮，將這些觀察整理成讓 K-POP 或偶像音樂的受眾，能毫無阻礙接受的形式。表面上看過去，會覺得他總是在嘗試冒險征服大浪，但實際上他有如平靜的波浪，讓 BTS 這片大海的水平線始終維持在一貫的高度。事實上，在人們真正了解他的本質與魅力之前，他的確也歷經了不少考驗。標榜嘻哈偶像的「Rap Monster」，經常在韓國的嘻哈社群上遭到批判，對他的懷疑與偏見是使他更加精進的原動

〈Her〉

〈IDOL〉

〈Persona〉

力。天生適合饒舌的音色與發聲，讓他擁有將 BTS 打造成 K-POP 偶像史上最高水準嘻哈團體的力量。身為一位饒舌歌手，他擁有出色的技巧、絢爛的押韻能力，都使他能順利貼合各種不同風格的嘻哈音樂。尤其在〈Her〉這一類的舊學派嘻哈風格中，他的表現總是意外的出色。RM 的歌詞尖銳、猛烈且成熟，在〈IDOL〉與〈Persona〉當中，他關注藝術家與偶像的雙面性以及人類身上的矛盾，並將這些觀察以成熟的

方式昇華成為歌詞。作為一位藝術家，他
除了硬核嘻哈之外，也發表過許多寄託都
會感性的抒情歌曲。尤其是他個人的混音

〈forever rain〉

帶《mono》提供了我們一個契機，讓我們能在 BTS 的音樂
之外，見識 RM 所擁有的藝術性。若你沒有聽過〈forever
rain〉這首歌，那你便無法理解 RM 的全部。

SUGA

在 BTS 的音樂光譜上，SUGA 與隊長 RM 成為鮮明
的對比，也是另外一個重要的音樂核心。如果說 BTS 的音
樂是年輕人的徬徨與成長故事，那麼其中最重要的故事與
情緒，肯定有一部分屬於 SUGA。SUGA 的音樂性與內心
的對抗，剛好與 BTS 的故事及職業生涯吻合。他毫不掩飾
地傳達著尖銳的訊息，不靠露骨或低俗的表達就能撼動聽

者的內心、使人悸動。他從不避諱人人心中都有的憤怒、
不安、憂鬱或自卑，總以最直接的方式傾訴這些感受。從

〈Cypher Pt. 3 : KILLER〉當中尖銳的攻擊、
〈搬家〉中帶著點悔恨的決心當中，我們彷
彿直接與他本人分享對話，能夠真切地感
受到 SUGA 是位怎樣的音樂人，甚至能夠了解他是個怎樣
的人。透過這種方式與他建立的關係，雖然也使聆聽 BTS
音樂的人感到煩惱、不適，但同時也能使人更加投入、更

感到揪心。〈Shadow〉是 SUGA 身為藝
術家，同時也是身為一個人的想法。這首
歌描述了成功的光芒、隨之而來的巨大陰
影、與喜悅成對的不安，以及即便如此仍要繼續面對自我
的樂觀與滿懷希望的努力。SUGA 如此坦率且複雜，是一
位總能將隨侍在側的恐懼翻轉成希望的藝術家。雖然在團
隊裡負責饒舌，但 SUGA 其實是位多才多藝的音樂人。

練習生時期創作的〈Tomorrow〉，書寫著
BTS 永遠的主題「未來的希望在絕望中綻
放」，後來也成為一首名曲，象徵性地點出

了 BTS 音樂的「不同」。SUGA 的第二張自傳式混音帶《D-2》，展現了他持續增加的音樂深度及更加成熟的人生體悟，也讓聽者發現除了音樂層面之外，在人性層面上他也有許多成長。過去他總想證明自己，有時也會嘲笑那些要求他證明自己的人，而如今他已經成為跨越這所有矛盾與糾葛的音樂人。

JIN

　　我還記得 2019 年在洛杉磯玫瑰碗體育場聽到〈Epiphany〉的感動。這首歌是只有一臺鋼琴的簡單表演，卻成功讓人們看見 JIN 是 怎樣的一名成員。如果要寫出與 BTS 的音樂本質有關的關鍵字，確實不會最先聯想到 JIN。在被稱為嘻哈偶像的 BTS 當中，他並非主要的饒舌成員；在以華麗聞名的 BTS 表演當中，他也並非主要的舞者。即便如此，每一個深入關注 BTS 生涯的人都會知道，絕對不能低估 JIN 在 BTS 音樂中所扮演的角色。他雖不是主唱，但卻是

〈Epiphany〉

一位能夠穩定演出的演唱者，經常負責演唱一些歌曲中較為困難的高音部分，且能夠熟練地駕馭這些高音。不過在音色本身就相當獨特的主唱陣容中，JIN 的聲音所扮演的並非功能性的角色，而是創造豐富的情緒與深刻的渲染力，以將音樂推往另外一個境界。BTS 的音樂風格紮根於都會與嘻哈，但卻能夠毫無阻礙地嘗試〈Moon〉這種乍看之下

〈Moon〉

與其形象難以連結的搖擺快節奏，或是挑戰混合搖滾與節奏藍調的〈Awake〉等，都是因為有 JIN 的演唱。JIN 的聲音特色在於能夠熟練地使用混聲、和聲或假聲等各種演唱技巧，聽起來又不會像教科書照本宣科。他能維持自己天生的美聲，又能在

〈Awake〉

高音時發揮強大的渲染力，這是一種十分獨特的魅力。JIN 能夠以穩定且情感豐沛的方式詮釋豐富的旋律，有時也能為歌曲增加一些更貼近大眾的流行感，這也使他能夠襯托

〈Fake Love〉

歌曲重要的段落，或為歌曲創造出情緒的高潮。《Love Yourself》系列的龐大故事、〈Fake Love〉中痛苦到最後，終於深刻領

悟愛自己有多麼重要的瞬間，我們都能聽見 JIN 充滿渲染力的「銀白色歌聲」。這一切的情緒，都隨著〈Epiphany〉哀淒的副歌迸發開來，最後畫下一個美麗的句點。那瞬間實在令人難以忘懷。

J-HOPE

僅僅是存在，就能讓 BTS 維持絕妙的平衡；即使不站到最前面，這名成員在 BTS 的音樂與人性上，都扮演著相當重要的角色。J-HOPE 是 BTS 生涯中最令人感到驚豔的一名藝術家，他兼具舞蹈、饒舌、寫歌、製作等能力，有著多元的音樂才能。他的魅力其實更接近於一種能量，而這種能量難以用有魅力的歌詞、一小段旋律等個別元素來評價。我想將這種能量稱為「無害的樂觀力量」，他的饒舌、他的演唱、他的舞蹈，都引領在 BTS 這座宇宙中航行的人，前往最明亮的地方。他的觀察總是反映著樂觀與正面的態度，了解他的訊息或肢體動作，不需要高層次的知識或情緒消耗，而他同時也能接納所有 BTS 的音樂意圖。

〈八道江山〉

在〈八道江山〉當中我們能夠看見，J-HOPE 不僅是能夠直接與 SUGA 針對韓國地區差異展開對話的成員，他同時也擁有能將這種地區差異以音樂呈現出來的品味。J-HOPE 的第一張個人創作混音帶《Hope World》，完整發揮了他的個人色彩，也是讓世人看見他能成為哪一種藝術家的重要線索。當然，如果不談論舞蹈，那我們將無法完全理解 J-HOPE 的藝術

〈Chicken Noodle Soup〉

性。〈Chicken Noodle Soup〉象徵一名活躍於光州街頭的舞者，在探索最初引導他接觸舞蹈的哈林搖時，也發揮了跨國際、跨地域性的影響力，是一首極具意義的歌曲。J-HOPE 這名藝術家，或這位名叫鄭號錫的人，個性樂觀且令人感到愉快，他對舞蹈的熱情充斥在所有音樂錄影帶中。〈Ego〉是一首完美展現他雖愉快且淘氣，但絕不會失去穩重生活態度的傑作。在 BTS 的傑作《MAP OF THE SOUL : 7》的旅

〈Ego〉

程中，若要以充滿希望的訊息來傳達旅程最後終於「發現自我」的樂觀領悟，還有比 J-HOPE 更適合的人選嗎？

JIMIN

在欣賞 JIMIN 的聲音與他的表演時，最讓我驚訝的是兩種看似毫不相干的魅力，竟在一名藝術家身上完美並存。身為舞者，他擁有均衡的柔軟度與節奏感，而在他的優雅身段當中，我們也能發現一些未經修飾的粗獷魅力。JIMIN 看似有著一顆容易受傷的稚嫩心靈，但內心深處也同時存在成熟的自信。他的歌與舞看似柔軟，卻也展現出絕不會被打倒的心志，就像許久以前麥可‧傑克森所做的一樣。做為一名表演者、一名藝術家，他確實擁有人人渴望的才能與獨特魅力。若我們將 BTS 視為一個完整的聲音，那麼 JIMIN 的歌聲就是形塑該聲音聲紋與印象的重要聽覺元素。即便是一個極度不擅長辨別聲音的人，也都能在眾多掃過耳邊的聲音中，輕易辨認出 JIMIN 的歌聲。在 BTS 的主唱群當中，JIMIN 主要負責困難的高音部分。〈Magic Shop〉中「這帶給你安慰的 Magic Shop」這句歌詞，JIMIN 奔湧 〈Magic Shop〉

的歌聲激揚，彷彿再厚的牆壁都能被他的歌聲穿透。不過其實比起激昂的高音，我們有時反而更能在他嫻熟地隨著

〈敬微小事物的詩〉

〈Make It Right〉

律動、唱出有彈跳感的節奏時，發現他歌聲的魅力。例如在〈敬微小事物的詩〉或〈Make It Right〉等歌曲中，我們都能看見 JIMIN 發揮他的才能，營造出獨特氛圍以突顯整首歌的特色。JIMIN 的獨特魅力能夠令聽眾放下心防，將人們帶往心中最柔軟、最脆弱的部分。

〈Serendipity〉的詞、曲與表演都完整融入了 JIMIN 最抒情的精華。在他表演這首歌的時候，即使沒有特別的舞台燈光，也彷彿有彩色的光芒灑落在舞台上，那樣的景象

〈Serendipity〉

甚至還搭配了優雅的歌聲，這樣的一首歌總能讓觀眾屏息，並在表演結束時因莫名的惋惜而不自覺嘆氣。

V

真希望這個令人悶到發慌的時期能趕快過去，讓我能在巨大的體育場中與上萬人一起欣賞〈Inner Child〉。在那

之前，我只能透過耳機聆聽這首對勇往直
前的青春的讚歌、對過去的自己所做出的
美麗告白，來滿足自己的渴望。BTS 的魅

〈Inner Child〉

力在於他們並沒有被定義為某種特別的聲音，不過 V 的歌
聲中的確有一些非常特殊的東西。他天生的音色與音調，
為 BTS 建立起部分最重要的音樂特色。他溫柔淡雅的中
低音，令同為男性的我羨慕不已，深沉卻不會讓人抗拒，

具有一定的音色與質感，兼具未經修飾的
清新，最重要的是難以模仿的獨特感性。

〈Singularity〉

身為一位樂評，不得不用這麼多令人眼花
撩亂的名詞形容他的歌聲，但其實我們
只要花幾秒鐘，就足以確認他的音色究竟
是什麼樣子。〈Singularity〉的曲風是少

〈Epilogue: Young Forever〉

見的新靈魂樂，銷魂、官能卻絕不庸俗，
足以喚起人們對 V 這位演唱者的全新關
注。在象徵 BTS 本質的〈Epilogue : Young
Forever〉中滿溢的呼喊、〈Save ME〉中
熱切的聲音，BTS 生涯中每一個重要的瞬

〈Save ME〉

〈DNA〉

間都有 V 的歌聲。他低沉厚實卻又清秀淡雅的音色，在〈DNA〉裡讓音樂所描述的故事更具信賴感，也是讓人更專注於音樂的要素。在一個團體的音樂當中，每一位成員都有其必須負責的「段落」，這是團體音樂天生的限制，也因此，只靠 BTS 的音樂，確實很難深入認識 V 的魅力，所以我經常會聽他瀰漫著冬天氣息的個人作品。聽過〈風景〉或〈Winter Bear〉，就能立刻發現這名演唱者的魅力不只在音色與低音，而是在平時沒有充分顯露出來的情緒與感性。他的歌聲有如電影原聲帶，從容不迫地將歌曲中的情緒傳遞給聽眾，就像他的個性一樣。

JUNGKOOK

〈時差〉（My Time）

聽了〈時差〉（My Time）之後，我感覺距離聽到 JUNGKOOK 個人專輯的那天似乎不遠了。我想將這首歌列為在《MAP OF THE SOUL：7》中最令我印象深刻的歌曲，一方面是因為

這首歌再一次幫助我確認，我在聽過 BTS 的音樂與無數翻唱曲之後，對 JUNGKOOK 的演唱能力所做的判斷沒錯，同時也讓我能夠充分想像他除了擔任 BTS 的主唱之外，在未來也會是 K-POP 圈最具潛力的當代音樂兼節奏藍調歌手。我能夠立刻聯想到幾個詞來形容 JUNGKOOK 的歌聲：恬淡、乾燥、流麗、現代……他擁有現代流行音樂歌手所需要的技術與感性，同時我們又很難在他的演唱中發現任何炫技的意圖。對許多認為主唱就應該連續飆高音、嘶吼等不斷炫技的人來說，這是有些獨特，甚至會感到有些陌生的部分。JUNGKOOK 在處理樂句時非常快速簡潔，也不會讓人感覺技巧一成不變或情感詮釋流於俗套。這種俐落簡單的聲音特色與技巧的組合，使 JUNGKOOK 成為有別於其他 K-POP 偶像與一般節奏藍調歌手的演唱者。他的歌聲兼具年輕、流暢、華美與現代感等特色，對於在歌聲中融入感情絕不遲疑，不過他投入在歌曲中的情緒，卻也總是能夠本能地控制在一定的水準，讓情緒不至於太過滿溢，這一點總令人印象深刻。這一方面是源自於他不輕易過度表露情緒的個性，同時也是因為他天生對音樂的感受，使

〈Euphoria〉

他能以音樂所要求的最低限度情緒，充分詮釋歌詞的內容。〈Euphoria〉這首歌，就讓我們充分欣賞到他控制得宜且成熟洗鍊的演唱技巧。在清涼感十足的合成器編曲中，JUNGKOOK用那有如少年般青澀的歌聲，以未經過度修飾的歌聲，完美勾勒出墜入情網之前那份難以言喻的滿盈悸動與憧憬，而這也是我如此期待他個人作品的原因。

· DISCOGRAPHY ·

〔 BTS 作品集 〕

單曲《2 COOL 4 SKOOL》
2013 年 6 月

迷你一輯《O!RUL8,2?》
2013 年 9 月

迷你二輯《SKOOL LUV AFFAIR》
2014 年 2 月

迷你二輯改版
《SKOOL LUV AFFAIR SPECIAL ADDITION》
2014 年 5 月

正規一輯《DARK & WILD》
2014 年 8 月

迷你三輯《花樣年華 pt.1》
2015 年 4 月

迷你四輯《花樣年華 pt.2》
2015 年 11 月

Essential

迷你三、四輯改版《花樣年華 Young Forever》
2016 年 5 月

這是佔據 BTS 音樂本質最大一部分的青春故事原型，也是他們的完成體，更是 K-POP 歷史上用最一致且最令人感動的方式，來呈現一個青春故事的專輯。從學校三部曲開始的徬徨，到了這個系列開始往更具美感的方向發展，也讓曾經弱小的 BTS 得以扭轉自己的職業生涯，是一張極具意義的專輯。〈Fire〉、〈Dope〉、〈鴉雀〉等作品，揮灑著未經修飾的粗獷能量，這些歌曲固然很好，不過〈I NEED U〉、〈Save ME〉卻讓 BTS 成為耀眼且美麗的青年，成為讓他們得以走到今天的關鍵作品。當 BTS 永遠的頌歌〈EPILOGUE：Young Forever〉在溫布利體育場夜空中響起時，若不是他們的歌迷，肯定無法理解那份感動，而那也是 BTS 最動人的故事結局。

正規二輯《WINGS》
2016 年 10 月

正規二輯改版《YOU NEVER WALK ALONE》
2017 年 2 月

迷你五輯《LOVE YOURSELF 承 'Her'》
2017 年 9 月

MUST

正規三輯《LOVE YOURSELF 轉 'Tear'》2018 年 5 月
迷你五輯、正規三輯改版《LOVE YOURSELF 結 'Answer'》
2018 年 8 月

K-POP 史上最具話題性的作品之一，讓 BTS 的地位超越
K-POP 偶像的話題之作。聲音極具獨特性，完全找不到與其
他偶像音樂類似之處。〈Fake Love〉透過情緒性（Emo）
旋律描寫愛情所帶來的痛苦，搭配〈Outro : Tear〉所傳遞
的淒慘氛圍，帶給人們壓倒性的感受。在《花樣年華》當中
結束的青春煩惱，透過對愛情的體驗擴大成為成人的煩惱與
領悟，說這個過程是 K-POP 史上最有趣的故事也一點都不為
過。專輯曲序從〈Euphoria〉到〈Answer : Love Myself〉
的安排編織出一個完整的故事，放大了這份感動。

迷你六輯《MAP OF THE SOUL : PERSONA》
2019 年 4 月

正規四輯《MAP OF THE SOUL : 7》2020 年 2 月

從概念到內容，每一個層面都相當宏觀的作品，需要很深的理解能力才能理解這張作品。專輯的主題是與「愛自己」不同層次的「靈魂探索」，代表著多元角度的觀察，也使《7》這張專輯比任何一張作品都要複雜且有層次。這張專輯用更勝以往的篇幅，關注每個人不同的個性與主張，其中收錄 RM 的〈Persona〉、SUGA 的〈Shadow〉、JUNGKOOK 的〈時差〉等精采的個人作品。其中的〈Black Swan〉瀰漫著濃濃的厭世憂鬱感，歌曲的表演則將 K-POP 表演帶往更高的層次。而〈We are Bulletproof : the Eternal〉則是一首宣示 BTS 與 A.R.M.Y. 過往的所有傷痛獲得治癒，朝向全新未來出發的作品。

單曲《Dynamite》
2020 年 8 月

特別一輯《BE》
2020 年 11 月

單曲《Butter》
2021 年 5 月

PLAYLIST

〔BTS 播放清單〕

金榮大 'S PICK !

▶ 春日

▶ Fake Love

▶ EPILOGUE : Young Forever

▶ Butterfly (prologue mix)

▶ Tomorrow

▶ Life Goes On

▶ 小宇宙

▶ Save ME

▶ Magic Shop

▶ Black Swan

▶ Persona

▶ Euphoria

▶ Serendipity

▶ We are Bulletproof :
the Eternal

▶ BTS Cypher PT. 3 : KILLER

〔K-POP現象8〕

> BTS 入圍葛萊美獎為何重要？
> 葛萊美獎對我們來說具有什麼意義？

　　在流行音樂史上，存在著象徵某個時代的特定「時刻」。音樂史學家們不是透過特定的暢銷歌曲或歌手，而是透過那些「時刻」來記錄、回想該時期的流行音樂。K-POP也在過去的二十多年內，歷經了許多個分水嶺，而 BTS 的〈Dynamite〉與韓國歌手首度入圍葛萊美獎一事，肯定是歷史上最為耀眼的時刻之一。很多人會問：沒有得獎只是入圍，有什麼好拿出來說嘴？有人認為入圍就很厲害，也有人質疑這究竟有什麼了不起，雙方的說法都有道理。不過為了以更有說服力的方式回答這個問題，我們必須從歐美流行音樂歷史中，亞洲音樂的地位、男孩團體的地位、產業的結構，以及葛萊美頒獎典禮的特性來全盤分析。

　　BTS 入圍葛萊美獎之所以是件了不起的事，最顯而易見的原因就是他們是亞洲藝人、是韓國藝人。美國流行音樂有將近兩百年的歷史，能夠回溯到藍調與黑人靈歌，但這是一段亞洲音樂「不存在」的歷史。就像亞裔美國人這

個群體，在漫長歲月中「明明存在卻彷彿不存在」一樣，
兩者有著極其相似的命運。美國的流行文化就像他們有如
「大熔爐」的社會一樣，由多元文化歷經長時間的融合發展
出獨特的型態，我們很難用一兩句話簡單概括，但大致從
三個主要的族群來觀察，可以幫助我們更快理解。這三個
族群分別是歐裔、非裔以及拉丁裔，他們相互影響（其實
是單方面遭到竊取）或創造出新的混種，形塑了名為「美
國流行音樂」的獨特文化。這種文化後來再次逆輸入回英
國、歐洲，並進入日本等亞洲地區，成為如今我們所熟知
的歐美文化源頭兼典範。不過在美國流行音樂生機蓬勃的
發展過程中，亞洲人不僅從來不曾成為受關注的主流音樂
人，也不曾造成顯著的影響。從這層意義來看，BTS 入圍
葛萊美獎不僅是 K-POP 的成就，更是此前未曾在美國流行
音樂產業中獲得成功的亞洲人首次成功，可說是意義非凡。

　　入圍本身就是件值得感激的事，而 BTS 入圍的「流行
音樂」領域意義更加重大。當然，單純從音樂類型的角度
來看，BTS 的作品無法視為搖滾或嘻哈等有明確區分的音
樂，不過其實音樂類型也象徵著人種的市場。如果搖滾樂

或鄉村樂的主要族群應該是白人聽眾,那麼嘻哈或節奏藍調等「黑人音樂」的主要消費族群就是非裔美國人。在這樣的結構之下,流行音樂的特色則較為中庸,是一種相對較不受人種或音樂類型限制的主流音樂。主流音樂的樣式會隨著時代改變,不過無論樣式如何改變,最常見、最大眾的風格,通常都會被歸類為該時代的「流行樂」。我並不是想強調這在音樂上是更為優秀的成果,只是想要說明,從亞洲藝人的觀點來看,「流行樂」確實是較難打入的市場。亞洲音樂沒有足夠的少數人種/民族可作為主要的消費族群,在商業限制、人種歧視等多重阻礙之下,完全找不到合適的突破口。不過現在 BTS 不僅成為韓國史上第一,更是史上第一組入圍流行音樂部門的非歐美藝人,這個創舉所帶來的全新啟示與想像無法以數值量化。

葛萊美獎的性質偏向總結並慶祝美國音樂產業一年的發展,但亞洲或韓國藝人也並非完全無法在葛萊美獎上獲得關注。國際知名歌劇演唱家女高音趙秀美,就曾經與指揮家喬治・蕭堤一起,以理查・史特勞斯的作品〈沒有影子的女人〉榮獲歌劇部門的獎項;錄音師黃炳俊同樣曾經榮

獲錄音技術部門等兩個部門的獎項；在非古典樂部門則有錄音師南相昱獲獎的前例；近來韓裔美籍的小提琴家理察‧永杰‧歐尼爾，也罕見地榮獲古典獨奏部門的獎項，以「民族」的角度來看，這同樣必須看成是韓國人的紀錄。如果要從亞裔、韓裔的角度來看，菲律賓裔美國人 H.E.R.、韓裔混血安德森‧帕克也都是著名的例子。不過即使有了這些前例，BTS 入圍仍可說是個例外的成果。

首先，BTS 入圍的不是非主流領域的古典樂或爵士部門，而是以商業音樂兼流行樂之姿進入入圍名單。在古典與爵士的領域，已經有許多亞洲人才在美國體制化的音樂教育系統培育之下、活躍於全球的前例。且在這兩個領域中，雖然同樣擁有與主流音樂產業相同的人種高牆必須跨越，但比起人氣與形象，古典與爵士領域更看重以實力競爭，且有許多透過音樂大賽等國際比賽，客觀驗證實力的機會，所以其特性與流行音樂有著根本上的差異。在競爭的層面上也是一樣。葛萊美獎的立意雖在提升整個美國音樂產業，但最終這個獎的重心還是擺在流行音樂。藝人必須經過激烈競爭、兼顧音樂性與商業性，才終於能夠入圍

葛萊美獎，這對外國藝人來說幾乎不可能。

　　還有一件事大家一定要記住，那就是葛萊美獎無論對外國還是本國藝人來說，同樣都是一座高牆，其關鍵在於葛萊美獎的主體——國家錄音藝術科學學院——的喜好十分保守。葛萊美的「保守」可以有很多不同的解釋，最重要的關鍵還是他們對潮流改變的反應非常遲鈍。與其說這是刻意為之，更像是國家錄音藝術科學學院這個團體的傾向。基本上，這是一個穩健且封閉的「專業工作者」團體，也就是只有長期在音樂圈做出一定貢獻的人，才能獲得加入的機會，也因此平均年齡自然較高。國家錄音藝術科學學院的傾向，自然與美國唱片產業、演藝產業，甚至是美國社會的主流結構一致，我們可以說「中年白人男性」就是葛萊美評審委員的代表。不過近幾年來已經開始為了多樣性，大幅增加年輕評審委員的比重，目前也在努力增加女性與非白人會員的數量，這可說是葛萊美獎認知到他們的缺陷，並努力克服該問題的補救措施。即便如此，葛萊美仍有著保守的特性，在選擇上也依然受到限制。

　　從保守的葛萊美獎的立場來看，K-POP 可以說是一個

處在他們的視線死角、不受他們關注的音樂產業。我們拿
嘻哈音樂的例子來說明，或許能更容易理解如今 K-POP 的
地位。嘻哈是當前對全球流行音樂帶來最大影響的類型之
一，源自於 1970 年代中期紐約黑人社群的次文化，不過要
在正式發跡十多年後的 1988 年，嘻哈才正式名列葛萊美獎
的音樂類型獎項。後來又過了三十多年，至今仍沒有嘻哈
音樂人拿下被稱為「葛萊美之花」的「年度專輯獎」。「年
度製作獎」與「年度歌曲獎」則是到了 2019 年，才由淘
氣阿甘以〈This is America〉一曲一舉奪下，而這也是至今
唯一的一個例子。嘻哈已經是擁有大範圍影響力的音樂類
型，甚至可說凌駕了搖滾這個美國流行音樂的主流，但卻
未能受到相應的對待，當然可以說是受到人種的限制與錄
音學院的喜好影響。而與嘻哈相比，K-POP 的地位則更加
微不足道。雖然 K-POP 不斷刷新 YouTube 的各項紀錄，也
有藝人到美國舉辦體育場、競技場演出，不過從保守的葛
萊美獎立場來看，K-POP 可能只是何時消失都不奇怪的短
暫流行或歷史長河中的小插曲，而 BTS 正是打破了這樣的
限制，以「主流」流行音樂之姿入圍了葛萊美獎。

　　或許在不久的將來，BTS 就能夠在葛萊美獎頒獎典禮上發表他們光榮的得獎感言。從現實層面來看，他們的確也是唯一一組最接近得獎門檻的韓國藝人。或許未來樂壇上會有一組像 BTS 一樣，在眾人意料之外的新藝人出現，進一步帶動前所未有的新潮流也說不定。會不會產生更根本的改變呢？我們誰都不能保證韓國流行音樂未來不會成為世界的中心，現在不敢想望的歐洲認證、美國認證，或許在未來都將變得稀鬆平常。奉俊昊導演稱奧斯卡獎為「本土」頒獎典禮、演員尹汝貞在英國人面前發表得獎感言等，都讓歐美人士看見我們與他們是「同等」地位的存在，這些都是極具象徵性的改變。BTS 雖沒有贏得葛萊美獎，但美國當地的輿論卻不認為這是 BTS 的失敗，反而提醒這是葛萊美的損失。我們可以看見，當前的狀況正在改變。

　　其實流行音樂的本質若等同於「人氣」，那我們實在不需要將葛萊美的價值，看得比其他更重視流行價值的頒獎典禮更重，但事實上，我們的確無法忽視葛萊美獎在美國音樂產業、在全球音樂產業所象徵的意義。六十三年的悠久歷史，由音樂專家與產業從業人員親自選出的象徵意

義、保守的標準與極高的障礙，的確賦予了葛萊美獎正當性或某種誇張的「地位」，但反過來說，商業音樂人也藉由獲得葛萊美獎的認證，得以為自己的生涯立下一座里程碑。這是商業音樂人不需要、但卻不得不渴望擁有的命運，也是從一開始就將全球市場當作舞台，以模仿歐美現代流行音樂為始，現在進化到與歐美一同定義何謂流行音樂的 K-POP 不得不面對的命運。我想克服這個障礙的日子總有一天會來到，未來我們也將會迎來將獲得葛萊美獎視為理所當然的時刻。

〔K-POP 現象9〕

BTS、K-POP，以及後 BTS 時代

　　繼 2020 年之後，我今年再度擔負 2021 告示牌音樂獎（BBMAs）的轉播大任，再次與主持人吳尚鎮（音譯），以及口譯員安炫牟搭檔。竟然能夠親自轉播學生時期僅能透過電視觀賞的頒獎典禮，感動自然是不在話下，在韓國當樂評也鮮少有這樣的珍貴機會，比起興奮我更感到壓力。身為一個熱愛音樂的聽眾、身為一名音樂評論家，每年都必須觀賞各大音樂頒獎典禮，不過這兩年的感觸特別不同。雖然這一直是音樂人與樂迷的慶典，但我總覺得那是其他國家的活動，所以一直站在第三者的角度觀看告示牌音樂獎，沒想到現在它也成了對韓國人別具意義的一項活動。當然，這完全都是因為 BTS 的存在。今年足足入圍四項的 BTS，不僅一舉拿下這四項大獎，也在告示牌音樂獎的舞台上，首度向全球公開他們的新歌〈Butter〉。即使不以專家的角度來做深入分析，每個喜歡流行音樂的人都會知道這絕對是歷史性的一刻。不過相較之下，韓國輿論或

樂評的反應卻意外地（但也在我意料之中）平淡。雖不能期待與代表國家征戰的運動選手獲得同等的歡呼聲，不過一想到這在流行音樂領域是多麼巨大的成果，就不免感到惋惜。

　　我們可以用更加直接的方式，驗證在告示牌音樂獎榮獲四個獎項的 BTS 究竟多受歡迎。有趣的是，這次他們所得到的每個獎項，都從不同的角度驗證了他們的成就。「最佳銷售歌曲」是肯定〈Dynamite〉有多麼暢銷的一個獎、「最佳單曲銷售藝人」則肯定了他們是擁有最暢銷歌曲的歌手。就單一歌曲與藝人的領域來看，告示牌獎告訴我們 BTS 是 2020 年最為成功的一組藝人。當然，只靠這個獎就要說 BTS 是美國流行音樂的最佳藝人確實有些勉強，但我們能夠從這個具公信力的媒體所頒發的獎項，看出一定的趨勢，這也是告示牌音樂獎極具意義的原因。告示牌音樂獎不是依靠批評等主觀評價而頒發的獎項，而是以告示牌排行榜的結果為依據所計算出的結果，也因此更加直觀。而「最佳組合／團體」獎則有比較不同的意義。此獎項不限任何音樂類型，僅以去年一年特定團體在告示牌排行榜

的成績為準，象徵他們過去一年的活動有多麼成功。雖然
近來歐美流行音樂的主要巨星大多是個人歌手，不過仍不
能忽視 BTS 必須要與 AC/DC、魔力紅、AJR 等代表各音樂
類型的團體競爭，才能贏得這個獎項的事實。

　　我看告示牌音樂獎看了十幾年，見證流行音樂宗主國
美國的流行音樂有不會輕易被動搖的傳統；驚豔英國流行
音樂新鮮且不受拘束的魅力，能與美國流行音樂共同引領
歐美音樂潮流；感嘆加拿大流行音樂後來居上的氣勢。有
才華的音樂人將這些特質代代傳承，同時又能發展出不受
限於既有框架的全新音樂想法，並透過「盜取」自身歷史
的復古與再創造，帶起另一股全新流行的創意等，都令我
驚嘆不已。近來變化的徵兆愈來愈明顯，除了近年來自英
國、加拿大的藝人比美國本土的明星更加強勢之外，這些
年以 BTS 為首的 K-POP 與拉丁等原本屬於「外圍」的潮流
音樂開始進入人們的視線，也是相當顯著的改變。拉丁流
行樂以波多黎各裔與哥倫比亞裔的音樂人最為活躍，同時
在西語圈與美國主流市場獲得很好的成績。在整個演藝產
業當中，西語裔的藝人逐漸得勢，也建立了全新的美學標

準，受廣泛分布在南北美洲與歐洲的西語族裔民眾支持，
為流行音樂的多樣性做出一定的貢獻。而目前相對較為弱
勢、由韓國主導的亞洲音樂，也逐漸能看見抬頭的態勢。
繼 BTS 之後，也有 BLACKPINK 與 SEVENTEEN 等韓國團
體榮獲「最佳社群藝人獎」，透過不受傳統媒體支配的網路
空間，證明了 K-POP 在商業上具有何等的破壞力。若將掌
握並完整移植 K-POP 團體培育技巧的菲律賓男團 SB19 納
入，便能看出「泛 K-POP」團體正以網路為中心形成一股
全新的潮流。由於這是以社群投票來決定得獎者的獎項，
獎項本身所代表的意義多少有些被低估，不過我們應該要
從更不一樣的角度來分析。當前不論任何國籍，超級巨星
都是以社群的人氣與話題為基礎而生。從這點來看，社群
的力量足以戳破資本與媒體權力所創造的「泡影」，也是直
接反映歌迷群體大小與忠誠度的空間。BTS 自 2017 年首度
贏得該獎項之後，社群媒體類獎項便逐漸成為以 BTS 為首
的 K-POP、甚至是亞洲藝人的競爭場域。在許多人都忽視
這類獎項的力量時，這些獎項正悄悄改變流行音樂市場的
方向。

　　該是我們改變想法的時候了。我們仍以韓國本土這個非常狹隘的濾鏡，觀看 BTS 的成功或 K-POP 在國際上的成功。韓國認為 BTS 或 K-POP 在國外獲得良好的反應，是我們文化的驕傲、是一種為國家賺取外匯與面子的「出口品」，所以對相關現象的關注，大多只停留在外國媒體或外國人的「反應」。這也是為什麼現在市場上出現許多「吹捧韓國」的內容，也有不少瞄準該心理的外國人拍攝相關的反應影片以獲得人氣。不過，我們應該從全球音樂市場，尤其是位居流行音樂中心的美國市場角度來看待這個現象。K-POP 是「韓國」音樂這點，對他們來說只是個附加的問題，更重要的是結構與秩序。從至少擁有百年歷史的現代歐美流行音樂產業的角度來看，BTS 來自一個過去不曾存在，或說他們不曾注意到的地方，可以說是一個全新的威脅。這和當初與美國享有相同文化與語言的英國披頭四入侵、共享北美流行文化產業的加拿大流行巨星小賈斯汀所帶來的衝擊，或是在漫長歲月中融入成為美國文化一部分的拉丁音樂興起，有著根本上的不同。BTS 是美國主流音樂市場首度認真關注、認同的亞洲流行巨星，是不受美國

這個龐大系統干預的完全來自外界的衝擊，這將會改變他們未來看待流行音樂產業的觀點。美國與英國創造出來的音樂，借助他們壓倒性的經濟與媒體力量，征服全球市場至少半個世紀，如今在新媒體環境的推波助瀾之下，韓國等在地音樂反過來入侵他們的市場，嘗試取代他們的超級巨星。小賈斯汀、一世代的流行音樂偶像傳統，現在正由韓國團體 BTS 延續下去，且在這之後還有許多的 K-POP 團體前仆後繼地補上。BTS 的成功並不能只單純從 K-POP 進軍美國的角度來分析，其實也象徵著在一開始並不存在於流行音樂史上，現在卻與產業密不可分的韓國主導之下，升起了流行音樂指標世代交替的狼煙。

很多人都好奇在 BTS 之後，K-POP 在全球音樂市場的地位如何成長、有多少成長。BLACKPINK、NCT 等團體在全球廣受歡迎的此刻，確實也會令人期待下一個 K-POP 男團或女團成為國際巨星。不過我在轉播今年的告示牌音樂獎時，卻有了一個稍微不同的觀點。是誰打造了現在的 BTS？是身為 K-POP 偶像前輩的 SHINee 或 BIGBANG 嗎？還是韓國元祖偶像 H.O.T. 呢？抑或是引領整個 K-POP 潮流

的徐太志？若我們以韓國流行音樂這個本土的框架來看，的確很容易落入這樣的陷阱。會不會打造 BTS 的其實並不是 K-POP，而是麥可‧傑克森、是皇后合唱團、是杜蘭杜蘭合唱團？還是當代無數的嘻哈與搖滾音樂人？BTS 所象徵的 K-POP 是過往的歐美與 K-POP 遺產累積、進化而成的結果。本次告示牌音樂獎上，我們能看到杜蘭杜蘭合唱團與 BTS 一起登場的有趣畫面，這也讓我覺得似乎完成了一個新時代的新循環。我也想從這樣的角度，來觀察後 BTS 時代的發展。

我們會理所當然地認為，承繼 BTS 的藝人將會是 K-POP「偶像」男團，不過事情果真如此嗎？BTS 帶來的啟發，不僅影響了當代與下一個世代的偶像團體，更會體現在看著他們成長的音樂人身上，而這些音樂人很可能有著與過往截然不同的可能性與國際視野。他們可能是饒舌歌手、可能是偶像，也可能是樂團或我們想像不到的任何一種形式，重要的是，他們不會「立刻」出現。1960 年代披頭四是「英倫入侵」的先驅，但會有多少人認為英倫入侵是披頭四最偉大的成果？披頭四的影響，一直延續到 1980

年代杜蘭杜蘭合唱團與警察樂隊所帶領的新浪潮，為 1990
年代綠洲合唱團帶領的英搖熱潮紮根，是催生出電台司令
與酷玩樂團等當代指標的傳統根基。承繼 BTS 的藝人肯定
會登場，不過後 BTS 時代的風景，也有可能會與 K-POP 產
業進軍世界截然不同的質變有關。即便我無法確定那是什
麼，但我想其在文化上所代表的意義，絕對不僅只是「韓
流」或「偶像」音樂的輸出而已。

 金榮大 安炫牟口譯員您好。觀賞本次告示牌音樂獎頒獎典禮的觀眾，說觀看過程輕鬆自在且相當愉快。我認為之所以能帶給觀眾這樣的體驗，都多虧了您負責本次的頒獎典禮口譯。BTS榮獲四個獎項，使本次頒獎典禮顯得十分特殊，本屆轉播過程的側寫紀錄也顯得別具意義。

 安炫牟 觀眾在觀看頒獎典禮時能有這樣的感覺，我想真的有很大一部分是因為我（笑）。我確實非常緊張，不過多虧了這段時間跟金榮大先生變得比較熟，所以才能夠以自然、放鬆的狀態主持轉播。我們感覺就像花了一年時間一起準備告示牌頒獎典禮轉播一樣，在轉播過程中一直與您分享許多與音樂有關的事情。

 金榮大 我跟擔任主持人的吳尚鎮主播雖然不認識，但大學就讀同個科系，也或許因為這樣，我才能輕鬆自在地與兩位一起主持轉

播。口譯員竟成為音樂頒獎典禮現場轉播的焦點，實在是史無前例的事情呢。我想這是因為您對音樂的知識相當淵博，而且也在事前針對頒獎典禮做了許多功課。轉播過程中您對流行文化，尤其是對音樂的各項知識，真的都令我驚豔。

 安炫牟 在頒獎典禮轉播上，口譯員的壓力和責任都很大。我們或許是像飾品一般的存在，但在海外頒獎典禮的轉播當中，口譯員也是許多問題的最後一道防線，所以我總會在事前先做許多調查。您說我對音樂的知識淵博，但我尚無法稱為音樂專家，我只是想過，或許音樂也是語言的一部分。在介紹國外的電影或音樂時，身為口譯員的我都會本能地去感受外國文化與外語，當然一方面也是因為我真的很愛音樂。觀賞本次告示牌頒獎典禮轉播的人當中，大多數都是BTS的歌迷，不過其他藝人的歌迷也會觀賞，我不想要隨便帶過其他藝人，讓他們的歌迷感到失望。因為不希望讓任何人覺得自己不被重視，所以我事前認真做了許多功課。

 金榮大 您剛才所說的這番話，也與我當評論家的哲學有許多相似之處。如果只是單純的口譯，那麼可以請任何一位口譯員來負責，不過感覺您本人非常享受這場頒獎典禮，包括我錯過的部分也都是由您來補充。我身為評論家，或者說因為以評論為業，我必須在感性上與所有音樂保持一定的距離，以做到理性分析。人們都很好奇，我個人有多麼喜歡本書中出現的偶像，我總是說每一組我都很喜歡，而事實上也確實如此。雖然喜歡，但在聽音樂時，我總會去想哪裡好、為什麼好、亮點在哪裡等等。不是以歌迷的身分，而是以評論家的身分嘗試從不同的角度觀賞，試圖以正面的態度聆聽並介紹 K-POP 藝人的音樂。「批評」（criticize）的行為必須是有邏輯的分析，與「批判性」的態度有些差距，我也很努力地避免漫無目的的批評。

 安炫牟 擔任許多頒獎典禮的口譯至今，我也有不少收穫。我並沒有另外規劃時間做功課，而是積極使用一些零碎時間，但我發現

只要對主題沒有興趣，就很難好好利用零碎時間。我會為了自己的興趣翻看 YouTube 影片、到處蒐集資訊，這真的是基於個人興趣。然後我會把這些資訊整理起來，再努力分享出去。這次有位音樂評論家坐在我身邊，我不需要去分析，所以也就只準備了分析以外的部分。韓國鮮少有在音樂領域拿到博士的人，如果不是真的非常熱愛音樂，肯定不可能鑽研到這個程度，我認為那真的很瘋狂（笑）。我是透過《當我們討論 BTS》這本書認識您的，我會讀這本書是因為這是一本跟 BTS 有關的書，我覺得很棒。當時您在美國，我們沒有機會見面，不過您的書內容十分豐富也非常有趣，所以我讀得相當認真。從那時開始，我就一直很希望能跟您一起主持與 K-POP 有關的內容。

 金榮大　真的很感謝您對我的印象這麼好。「音樂宅」這個詞對樂評家來說，可以說是最令人滿足的稱讚。

 安炫牟 同步口譯原本是兩人一組，我會與夥伴一起在口譯隔間中工作。口譯過程中沒聽到的部分，就需要向夥伴確認，也會很擔心翻譯錯誤。雖然已經盡了全力，但還是要向身邊的同事確認是否有任何疏漏。美國頒獎典禮的用語與我們的標準不同，若下意識地直接翻譯過來，很可能會不適合韓國的電視節目規範，所以我總是戰戰兢兢。幸好您在人權／性別領域的敏銳度非常高，也讓我在轉播過程中更感到安心。

 金榮大 我在人權／性別領域的敏銳度也不能說是非常進步，仍有許多需要學習的部分，在聽 K-POP 偶像音樂的過程中也帶給我不少改變。K-POP 偶像的樂迷中許多是女性，也有許多對他國文化感受性極高的人，不過大多數人卻恰好抱持著相反的看法，大多單純地認為這些人只是在「追星」。現在的 K-POP 樂迷其實對頒獎典禮轉播時使用的所有語言、詞彙非常敏感，這也表示他們對政治、文化的敏銳度非常高。我非常努力，希望能夠多少追上這些樂迷的水準，他們身

上真的有許多值得學習之處。

安炫牟　沒錯。K-POP 樂迷走在潮流的前線，對時代的潮流有著敏銳的反應，他們可不是會反覆聽舊東西的一群人。

金榮大　我或許是偶像與歌迷之間的不速之客，在這裡賣弄音樂的知識，實在是個荒唐的行為，所以我當然要努力配合他們的高度。當歌迷稱讚我「你把我想的東西具體寫成文字了」、「您真的很懂音樂」時我會非常開心，但並不能因為這樣就說我比他們更了解偶像。我有點擔心，他們會不會把身為流行音樂評論家的我的態度看得太過重要了。有人批評我是在奉承歌迷，但也有人認真傾聽我說的話，我完全不是為了讓歌迷開心而做這些評論，所以希望大家只要單純地稱讚我就好。

安炫牟　我在閱讀您的著作時，真的有發

現「我就是因為這樣才喜歡 BTS」，您真的把這些原因整理得非常清晰有條理。我雖然喜歡他們，但卻不知道為何喜歡，或是沒辦法把喜歡的原因具體整理出來，而您可以舉出明確的依據來說明人們喜歡他們的理由。印象批評其實很沒有意義，也是沒什麼附加價值的行為，現在的 K-POP樂迷需要的是正確且有深度的分析，歌迷們之所以會認同您，我想應該是因為您從很久以前開始，就跟大家一起分享、一起聽音樂的緣故吧。近距離仔細觀察就更容易產生感情，我想也是因為這樣，所以我也很喜歡所有入圍告示牌音樂獎的藝人，總覺得他們都像我的朋友。

 金榮大 當然會想更深入了解他們吧？我不想要只寫「很棒」、「很出色」等簡單的評論，這些太膚淺了，不能稱之為評論。我覺得評論或許是講給少數人聽的東西，也覺得很少有人會認真去聽評論。所以為了像我這種以很固執的方式聆聽、思考的人，即使這種方式非常沒有效率，我也要認真分析下去。不過我卻意外發現，其實很多人需要這樣的分析與評

論。在做告示牌頒獎典禮轉播時，我感覺到工作與興趣重疊在一起，也令我有些部分過度投入。其實與其說我非常認真準備，不如說我非常享受且投入其中。即便如此，還是很擔心我說錯一些東西呢，所以即使是我非常了解的音樂人，前一天也還是要做功課，否則直播時會什麼都想不起來。

安炫牟　我非常執著於資訊的正確性，對年度、數字等非常敏感，因為不想要講錯那些只要搜尋一下就能找到的資訊，所以在這方面非常努力。將自己的努力貢獻在讚美他人成就的頒獎典禮，而不是用於批評他人這點，讓我覺得擔任頒獎典禮轉播這件事真的很適合我。

金榮大　在頒獎典禮的過程中，BTS 榮獲四冠王時，您真的開心到像在跳舞一樣。

安炫牟 我很喜歡音樂，也很喜歡觀看其他藝人的表演，這也是我在轉播頒獎典禮時發現的事情。為了即席口譯我必須戴著耳機，所以我都只能自己激動、高興。唱名 BTS 的瞬間，我一邊翻譯這個訊息，一邊覺得嘴巴都在顫抖呢。雖然每次都很興奮，不過這次 BTS 在頒獎典禮上被叫到名字的那一刻，真的讓我感到全身顫慄。

金榮大 去年 BTS 只拿到「最佳社群藝人」這項獎，雖然有點讓人失望，不過這次的頒獎典禮有觀眾，BTS 也得了四個獎，現場的氣氛真的非常好。三位主持人也都真心為 BTS 得獎的消息感到開心。可以在國外頒獎典禮的轉播上分享韓國歌手的事，真是一個非常獨特的經驗。如果這股氣勢能夠延續到明年的葛萊美獎該有多好？我真的非常希望能夠聽到您為我們翻譯這個好消息。

後記

　　本書以 2020 年秋天起，在網路雜誌「周刊文學社區」連載的「此時此刻的偶像藝術家」為主要內容，經過增補、重新編輯而成。流行音樂這個題材，乍看之下並不符合文學雜誌的調性，而且內容還與 K-POP 有關，我自己當然也有些擔心，不過意外獲得許多人的關注與回饋。我也想藉這個機會，表達我的感謝之情。結束了幾個月來的寫作，在本書的最後，我想講幾件個人非常想說的事。

　　首先是這本書的宗旨。當初在「周刊文學社區」連載本書內容的主要目的，是希望能夠每個星期選一組藝人，介紹他們在音樂上、藝術上的成就。不過這個「十組」，其實只是為了連載的方便所選擇的數字，並沒有特別的意義。作為音樂評論家，對我來說最重要的是我能夠談論該組藝人的什麼，並且要透過談論的內容傳達給讀者什麼。敏銳的讀者應該已經發現，本書介紹的每一組藝人，都代表了 K-POP 圈的「某種」傾向或某部分的音樂風格。他們

可能不是最知名或最成功的藝人，但都是讓我想說明他們在哪個部分、基於什麼原因吸引了評論家的關注，換句話說就是想從評論的觀點來介紹他們。選擇的理由和他們所代表的意義各不相同，所以我也沒有要將他們擺在同一個標準上比較的意思。我想盡可能地平均介紹不同風格的藝人，如果其他的條件皆類似，那我則會盡量調整男女藝人的比例以達到平衡。考慮到連載的適宜性，我自然只能優先選擇正好發行新專輯或活躍於樂壇的藝人，也因此有許多長時間在音樂領域十分出色的藝人未納入名單中。我想再次強調，本書中登場的十組藝人，並不是 K-POP 年度十大最佳藝人的名單。在結束連載、整理本書的過程中，我確實也曾經貪心地想收錄更多藝人，也因無法這麼做而感到惋惜。不過比起未經仔細規劃就增加藝人的數量，我還是決定重新謄寫、補充原有的內容，增加一些能對 K-POP 產業有更全面了解的資訊。如果有機會能為這本書撰寫續作，屆時我也希望能專注書寫當下令我印象深刻的藝人。

連載及重新整理本書內容的過程中，最讓我煩惱的部分，就是我是為誰、為了什麼目的而寫這本書。讀完本書

的人會知道，它並不是針對一組藝人的百科全書，更不是將該藝人的一切整理得一目瞭然的工具書。本書集中在我關注的十組藝人，介紹了鮮少有人提及，但卻是能了解該藝人藝術性的核心元素。大部分的分析都以特定的「音樂」為主，也因此對完全沒接觸過本書中提過的音樂，或是懶得去找來聽的人來說，可能會覺得內容有些不夠親切。不過我希望這本書，不會只是關注這些藝人的歌迷的蒐藏品。書中收錄了每一組藝人的推薦歌曲和推薦專輯清單，這也是為何我加入了 QR Code，讓讀者只要掃瞄就能立刻聆聽本文中提到的音樂。與藝人發表過的作品數量相比，本書中提及的內容只是冰山一角，不過我相信閱讀完對歌曲的描述及分析之後，讀者可以自行運用這些觀點來分析其他歌曲，達到一種「聽力訓練」的效果。

　　書中與 K-POP 相關的各個主題，則是希望我們能夠一起了解 K-POP 偶像的歷史發展脈絡，幫助讀者不僅從音樂，更能從產業、文化，尤其是國際的觀點來看待這一切。K-POP 不僅已經跨出韓國這個小市場，成為全球樂迷共享的文化，更進入由海外歌迷領頭，發掘、支持全新

K-POP 偶像的階段。近來以 BTS 現象為主的潮流，其實可以用這個新的脈絡來理解。希望各位能夠透過這本書，掌握多變的產業發展。

我在本書中，嘗試與喜歡這些藝人音樂的歌迷溝通、交流，不過我必須從批評、分析的角度出發。我在撰寫本書的過程中，經常感覺自己在與這些藝人的歌迷競爭。我認為或許我對藝人的了解並不如他們深入，但我還是必須以專家的身分，挖掘他們沒能發現或沒能表達出來的部分。重複聆聽同一首歌好幾十次、好幾百次，嘗試用語言描述那些模糊的細節，積極地融入在偶像音樂中只有歌迷才能理解的特定情緒或符號，努力讓讀者能更深入仔細地了解該藝人的魅力。不過這些文字的最大目標，仍然是對這些藝人的藝術性作出的批評與分析，所以在撰寫過程中，我也非常努力地讓自己維持客觀的觀察角色。若讀者在閱讀過程中，能感受到我不為人知的煩惱與用心，那我就別無所求了。

雖然一開始我很大聲地說「偶像是藝術家」，不過在這本書的最後，我能明確作出的結論，就是先不論產業或藝

術性，偶像其實代表著夢想與熱情，這也是被許多人輕視
的偶像音樂最重要的面貌。偶像音樂雖然是最商業、最受
控制的音樂類型，但同時也是最單純、象徵著熾熱的努力
與夢想，是最鮮活、最有人性的音樂類型。也正因如此，
偶像的歌迷才會在支持他們的才能與華麗形象的同時，也
關注他們最人性的一面，以及他們持續不懈的努力與成
長。為了完美的表演做足準備，每張專輯都為了更好的演
唱、更好的饒舌而付出，在忙碌的行程與緊鑼密鼓的練習
當中，仍撥出時間給自己的音樂成長與創作，這些熱情都
讓懷疑他們、批評他們的輿論無地自容。希望透過我的文
章，能夠讓人們間接地感受到那份熱情；希望透過我的分
析，能讓人們以更加客觀的方式認可他們的努力。最重要
的是，希望可以讓更多人放下成見，將這股正在改變世界
的新潮流視為一種藝術，更靠近他們的音樂。

2021 年 6 月
金榮大

國家圖書館出版品預行編目 (CIP) 資料

K-pop 征服世界的祕密 : 從 BTS、IU、NCT 到太妍，韓團十大「偶像
藝術家」深度解析 / 金榮大著 ; 陳品芳譯. -- 初版. -- 臺北市 : 英屬蓋
曼群島商網路與書股份有限公司臺灣分公司出版 : 大塊文化出版股份
有限公司發行 , 2022.03
面 ；　公分 . -- (Spot ; 31)
譯自 : 지금 여기의 아이돌 - 아티스트
ISBN 978-626-7063-08-8(平裝)
1.CST: 流行音樂 2.CST: 歌星 3.CST: 樂評 4.CST: 韓國
913.6032　　　　　　　　　　　　　　　　　111001301